超現實
藝術家
的
謎夢人生

夢 境
・
幻 想
・
潛意識

原點

Desmond Morris ————— 著

何佩樺 ————— 譯

超現實藝術家的謎夢人生

Published by arrangement with Thames & Hudson Ltd, London,

The Lives of The Surrealists © 2018 Thames & Hudson Ltd, London.

Text © Desmond Morris

This edition first published in Taiwan in 2018 by Uni-books, Taipei

Taiwanese edition © 2018 Uni-books

作　　者　德斯蒙德‧莫里斯 Desmond Morris
譯　　者　何佩樺
校　　對　蔡文村、柯欣妤
美術設計　莊謹銘
內頁構成　詹淑娟
企畫執輯　葛雅茜
行銷企劃　郭其彬、王綬晨、邱紹溢、陳雅雯、王瑀
總編輯　　葛雅茜
發行人　　蘇拾平

出版　　原點出版 Uni-Books
　　　　Facebook：Uni-Books 原點出版
　　　　Email：uni-books@andbooks.com.tw
　　　　台北市105松山區復興北路333號11樓之4
　　　　電話：（02）2718-2001　傳真：（02）2718-1258

發行　　大雁文化事業股份有限公司
　　　　台北市105松山區復興北路333號11樓之4
　　　　24小時傳真服務 （02）2718-1258
　　　　讀者服務信箱 Email：andbooks@andbooks.com.tw
　　　　劃撥帳號：19983379
　　　　戶名：大雁文化事業股份有限公司

初版一刷　2018年9月

定價　　450元
ISBN　　978-957-9072-29-8

國家圖書館出版品預行編目(CIP)資料

超現實主義藝術家的謎夢人生 / 德斯蒙德‧莫里斯(Desmond Morris)著；何佩樺譯. -- 初版. -- 臺北市：原點出版：大雁文化發行, 2018.09　272面；16×23公分　譯自：The lives of the surrealists　ISBN 978-957-9072-29-8(平裝)

1.藝術家 2.藝術史 3.超現實主義　909.9　107015619

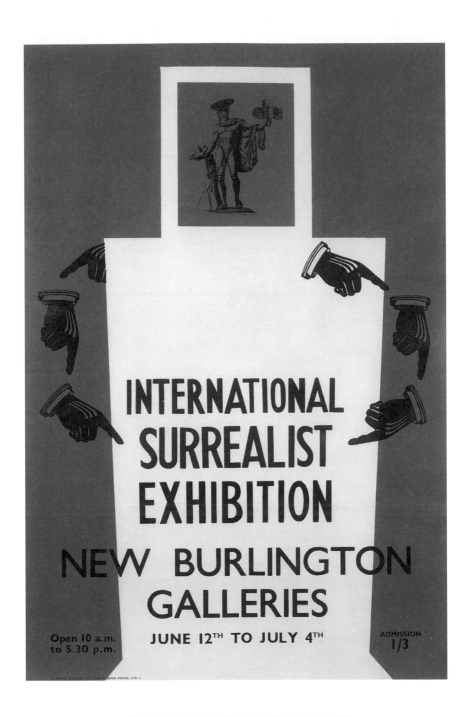

恩斯特為「超現實主義國際展」設計的海報，新伯靈頓畫廊，倫敦，1933

CONTENTS
目錄

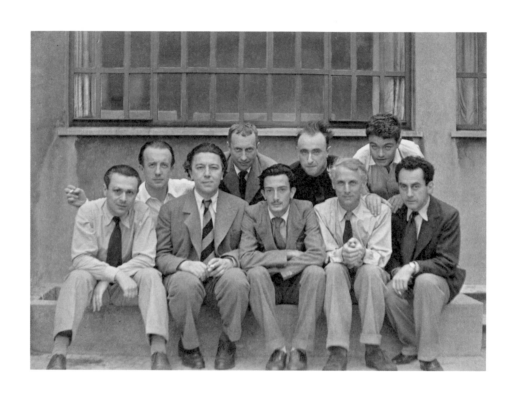

巴黎超現實主義藝術家，1933，Anna Riwkin攝
（左至右：查拉、艾呂雅、布勒東、阿爾普、達利、坦基、恩斯特、克維爾、曼·雷）

PREFACE

序言

────────────

　　本書是對超現實主義家的個人見解，重點放在他們的生活，而不是作品。我僅限於視覺藝術家，挑選出我最感興趣的三十二人。每位藝術家都以生平簡介和人格敘述的形式呈現出來。

　　1920年代，超現實主義運動在巴黎興起，1930年代持續蓬勃發展。1939年二戰爆發，超現實主義藝術家四散奔逃，許多人以難民身分在紐約落腳。他們雖持續創作，1945年戰爭結束重返巴黎後，卻發現難以重啟這場運動，這一組織從此快速走向衰退。大部分的重要藝術家都在此時拋棄城市生活，前往別處創作。他們並未停止創作重要的超現實主義作品，此時卻是作為獨立自主的個體。

　　三十二位藝術家分別配有一張肖像照片，並配上一幅典型作品。選出的肖像照用以說明他們在運動全盛時期的樣貌，盡可能避開他們作為成熟藝術家的熟悉照片。在挑選三十二件藝術作品時，我側重於二戰結束前的作品──換句話說，運動高峰期的繪畫和雕塑作品。

────────────

　　許多作者將超現實主義藝術創作劃分為兩大類，稱呼各有不同：具象和抽象，幻象和自動主義，夢幻和自發，或者寫實和絕對。我覺得這些二分法未免太籠統，事實上，超現實主義有五個基本類型：

　　一、矛盾超現實主義：藝術家將作品中的單獨元素真實描繪出來，但以不合理的方式並列。例如：馬格利特（René Magritte）。

二、氛圍超現實主義：藝術家的構圖雖然眞實，卻給人強烈的怪異感，使描繪的場景呈現如夢似幻的特質。例如：德爾沃（Paul Delvaux）。

三、變形超現實主義：藝術家刻劃可識別的圖像，但是形狀、色彩、和其他細節都已失眞。描述的形體雖已變形，卻仍能識別出原始出處。在極端形式下，幾乎成爲超現實派象形文字。例如：米羅（Joan Miró）。

四、生物型態超現實主義：藝術家創造出無法追溯自特定出處的新形體，卻具有自身的有機眞實性。例如：坦基（Yves Tanguy）。

五、抽象超現實主義：藝術家採用有機抽象圖形，卻足具差異性，不僅僅是簡單的視覺圖像。例如：高爾基（Arshile Gorky）。

這五大類型有兩大重點。其一，許多超現實主義家在創作生涯中，都不只採用其中一種方法。恩斯特或許是最多元化的一位，這五種方法都曾被他用過。像馬格利特等其他人則始終忠於單一類型。其二，採用一種類型絕不是成功藝術作品的保證。許多人採用這些超現實主義做法，卻未能達到有趣的效果。超現實主義——事實上，所有的藝術皆是如此——的難解之謎在於，爲什麼某一特定類型的例子更令人稱道。

———————

關於誰才是眞正的超現實主義家，向來有許多爭議。純粹主義者說，只有布勒東的圈內成員才可謂之。其他人則說，任何奇特的繪畫都能以「超現實」稱之。這兩個極端觀點我都反對。我採取以下類別的折衷方案：

一、正規超現實主義藝術家

　　不僅專門從事超現實主義藝術創作、也參與超現實主義組織聚會的藝術家，他們遵循布勒東（André Breton）在超現實主義宣言中制定的規章，同意作爲組織一分子而運行，顛覆既定體制和傳統價值觀。他們有權投票決定正式錄取或開除成員。

二、臨時超現實主義家

　　從事其他流派創作的藝術家，在與其他超現實主義家有所接觸時，他們才展開超現實主義創作期。

三、獨立超現實主義家

　　認識超現實主義及其理論的藝術家，個人卻對任何形式的組織活動都不感興趣。他們並非反對這一團體，也不反對這一運動的官方主旨，只是喜歡獨來獨往，不願介入。

四、對立的超現實主義家

　　創作超現實主義作品，卻對布勒東及其信徒以及他們的主張感到不滿的藝術家。比如，其中一人說他「熱切地讚賞」超現實主義家的藝術，卻不贊同其理論。

五、被開除的超現實主義家

　　遭官方組織開除卻持續創作超現實主義作品的藝術家，儘管他們不再被視爲超現實主義家。

六、離去的超現實主義家

　　原屬於官方組織的藝術家，卻不再想涉足其中而離開組織。

七、被拒的超現實主義家

自認是超現實主義家、也希望成為官方組織成員的藝術家，卻因作品不被接受而不被允許加入。

八、天生的超現實主義家

確實創造超現實主義作品卻獨立運作的藝術家，他們對運動本身所知甚少。

———————————————

最後，有兩類超現實主義家從本書中被我刪去：

正規的超現實主義非藝術家

並未創作視覺藝術作品的超現實主義家，他是理論家、作家、詩人、活動家和組織者，也是運動初期的重要人物，訂定目標和意旨，但其重要性不久即成為歷史陳跡，另一方面，視覺藝術家的全球影響力則持續擴大。

超現實主義攝影家和電影導演

其中一些人物極其重要，但出於任務之艱鉅，很遺憾這一類別只能從略。

INTRODUCTION
前言

史上沒有其他藝術運動包含了兩個像馬格利特和米羅那樣截然不同的藝術家。那是因為，超現實主義不是源自藝術運動，而是源自哲學概念。它是一整套生活方式，一種叛逆，反抗為世界帶來一次世界大戰這場醜惡屠殺的社會。如果傳統人類社會能帶來那樣令人作嘔的結果，那麼這個社會本身肯定同樣令人作嘔。達達主義者斷定，唯一的解決之道是公開譏諷。他們下

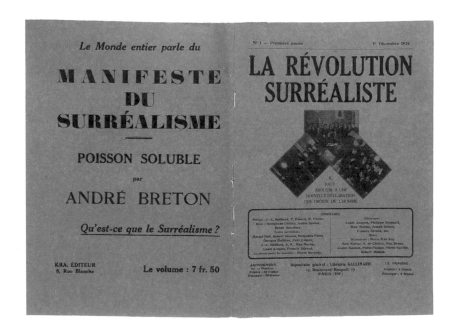

《超現實革命》（*La Révolution Surréaliste*）第一期雜誌封面，1924.12.01，曼・雷的三幅攝影

流的譏笑行動極其離譜，促使坐在巴黎街頭咖啡廳的布勒東仔細思索未來，他斷定如欲治理傳統、正統的社會，就需要更嚴肅的活動。1924年他以宣言的形式提出他的理念，首次將這場新運動稱為超現實主義。他甚至提供了辭典的定義格式：

　　超現實主義：名詞；純粹心靈之無意識行為，通過文字或任何其他方式，表達真正的思想運作，掙脫理智的桎梏，免除美學或道德顧忌。

　　圍繞這一新思潮的爭議從此展開，布勒東也同時指出十九個純超現實主義行動家。他們是詩人、散文家、作家、思想家，而他們的名字如今幾乎已被淡忘。唯有專家學者才能道出柏法（Boiffard）、卡希夫（Carrive）、岱勒臺（Delteil）、諾爾（Noll）或維卓克（Vitrac）這些人名。在專家領域之外，他們的著作已然銷聲匿跡。原本情況可能有所改觀，若不是納維爾（Pierre Naville）的話沒有實現，他寫道：「大師們，大騙子們，塗抹你們的畫布吧。大家都知道，超現實主義繪畫並不存在。」對他而言，視覺藝術在超現實主義概念中無立足之地。他的看法若盛行起來，超現實主義早就在巴黎享受幾年晦澀的文哲探討，而後逐漸消失。

　　對布勒東來說幸運的是，納維爾忽略了一件事。超現實主義的前身達達運動包含了以恩斯特、杜象、畢卡比亞、曼·雷、和阿爾普等人為代表的視覺藝術傑出人才。此時他們被前途光明的超現實主義所吸引，帶來難以忽視的視覺圖像。納維爾被取而代之，改由布勒東全權負責。1928年他直接發表聲明，出版《超現實主義與繪畫》（*Surrealism and Painting*）一書。藝術家從此長存。

　　這些藝術家給布勒東帶來兩方面的優勢。他們的展出得以成為超現實主義大事，而且在任何語言環境下都能被理解。超現實主義的視覺藝術蔚為壯觀並不分國界。久而久之，主次順序開始顛倒。在大眾心目中，超現實主義的學術

起源幾乎已被淡忘，成爲純粹的藝術運動。明星藝術家們也聞名全球。

　　這說明了像馬格利特和米羅那樣截然不同的藝術家，爲何能被歸併在超現實主義的旗幟下。他們不像印象派或立體派遵循一套固定的視覺代碼，而是遵循超現實主義的基本原則——由潛意識創作，不去分析、計畫、推理、也不追求平衡或美感，而是讓最黑暗、最不合邏輯的想法從潛意識湧現出來，進入繪畫中。讓繪畫在藝術家的觀看下自動作畫。可以說，比起盲目複製外在世界或仔細畫出符合邏輯的虛構場景等任何老派藝術形式，這種作法更爲有效。超現實主義作品通過對思想最深處的開發，應當更強而有力地直接打動觀者，因爲我們在內心深處都有共同的希望恐懼，共同的愛恨渴望。

　　每一位超現實主義藝術家對這一手法如何理解因人而異，因而產生了我們所看到各種各樣的視覺風格。馬格利特想到一個非理性的瘋狂主意後，便定下心來，用一種高度傳統的方式將這一想法轉送到畫布上。他的想法純屬超現實主義，卻刻意採取乏味傳統的記錄方式。他在充滿想像力的瘋狂意象和幾近於缺乏想像力的色彩運用之間所表現的這種反差，使他的繪畫令人難以忘懷。其他的超現實主義家，比如米羅，則不像馬格利特是在著手創作前，而是在實際的創作過程中，讓富於想像力的非理性時刻發生。我們可以用幾句話來描述馬格利特的非理性圖像（原本應該是商人臉部的地方跑出個綠蘋果；或者，美人魚有魚的頭和女人的腿），然而若不去實際觀察米羅的繪畫，我們就無從說出其主旨所在。

　　藝術家在生活方式方面也有不同之處。有些人的一言一行完全是徹頭徹尾的超現實主義家，無論在他們的個人行爲或藝術創作上。有些則過著普通的日常生活，唯有在執起畫筆作畫時才成爲超現實主義家。還有一些人則厭惡有關超現實哲學的一切，拒絕與之有任何瓜葛，然而一旦開始作畫，卻禁不住創作出超現實圖像。

　　本書的另類之處在於，不去分析或細談超現實主義家們的實際畫作或雕塑作品。我把那些留待評論家和藝術史學家去解決。我在1948年舉辦首次

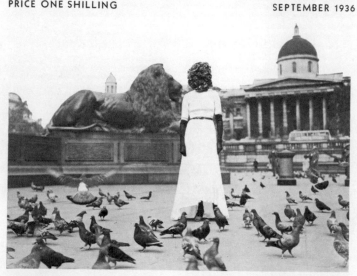

INTERNATIONAL SURREALIST BULLETIN

No. 4 ISSUED BY THE SURREALIST GROUP IN ENGLAND
PUBLIÉ PAR LE GROUPE SURRÉALISTE EN ANGLETERRE

BULLETIN INTERNATIONAL DU SURRÉALISME

PRICE ONE SHILLING SEPTEMBER 1936

THE INTERNATIONAL SURREALIST EXHIBITION

The International Surrealist Exhibition was held in London at the New Burlington Galleries from the 11th June to 4th July 1936.

The number of the exhibits, paintings, sculpture, objects and drawings was in the neighbourhood of 390, and there were 68 exhibitors, of whom 23 were English. In all, 14 nationalities were represented.

The English organizing committee were: Hugh Sykes Davies, David Gascoyne, Humphrey Jennings, Rupert Lee, Diana Brinton Lee, Henry

L'EXPOSITION INTERNATIONAL DU SURRÉALISME

L'Exposition Internationale du Surréalisme s'est tenue à Londres aux New Burlington Galleries du 11 Juin au 4 Juillet 1936.

Elle comprenait environ 390 tableaux, sculptures, objets, collages et dessins. Sur 68 exposants, 23 étaient anglais. 14 nations étaient représentées.

Le comité organisateur était composé, pour l'Angleterre, de Hugh Sykes Davies, David Gascoyne, Humphrey Jennings, Rupert Lee, Diana Brinton Lee, Henry Moore, Paul Nash, Roland Penrose, Herbert Read, assistés par

1

〈國際超現實主義公告〉（International Surrealist Bulletin）第四期封面，1936.09，
圖爲「超現實幽靈」蕾格在倫敦特拉法加廣場的現場表演

超現實主義畫作個展，從那時起，我一直在迴避我的畫寓意何在的問題。我
懷疑有哪個超現實主義家喜歡回答這樣的問題。有些做出無禮的回應，有些
含糊其詞，有些則編造出他們認爲能取悅提問者的回答。本來就很明顯，如
果一個超現實主義藝術家刻畫的物像直接出自潛意識，那麼從理性、說明、
或分析的角度上來看，他或她根本不可能知道發生什麼事。若是知道的話，
他們的作品就不是超現實主義，而是奇幻藝術，講述一個事前經過精心安排
的奇異故事。表面上，一些奇幻藝術家的作品看起來和眞正的超現實主義作
品頗爲相似，但事實上，那些作品和超現實主義的關係就像迪士尼和十五世
紀畫家波希（Hieronymus Bosch）一樣大相逕庭。在本書中，我側重於超現
實主義家作爲不平凡的個人的一面。他們的個性、偏好、性格強項和弱點是

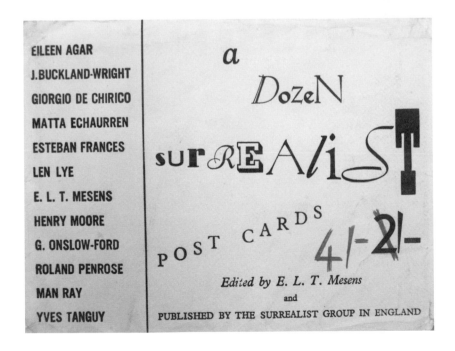

〈十二張超現實主義明信片〉（A Dozen Surrealist Postcards）的封面，1940

梅森倫敦畫廊的米羅、莫里斯、哈梅斯馬（Cyril Hamersma）聯展海報，1950.02

什麼？他們是否享受社交生活，或者獨來獨往？他們是大膽的怪人或膽小的遁世者？他們在性方面是正常人或變態狂？他們是無師自通或者受過專業訓練？

布勒東在組織他的一小群叛徒時所面臨的一個問題是，他們往往拒絕接受他的集體行動呼籲。叛徒的本質正是性格古怪和個人主義。身為藝術家，他們不想讓自己的畫作看起來像他們組織當中其他成員的畫作，唯恐被看作是衍生作品。因此可憐的布勒東面臨了一項棘手的任務，無怪乎大部分重要的超現實藝術家最終不是棄絕他，就是被他開除。這導致一些人視布勒東為邪惡獨裁者，力圖控制一群沒條理的人。這其實大大低估他的重要性。他是這場運動的原動力，急需給這場運動提供一種形式和歷史記錄。

就某方面而言，超現實主義失敗了。它未能改變世界。另一方面，它卻取得超乎想像的成功，因為超現實主義藝術作品如今被世上數百萬人所喜愛。還有更多人不去理會作品的解說分析，他們在觀看這些作品時，只是讓圖像從藝術家的潛意識直接傳遞到他們自己的腦子裡。這種本能和直覺的過程，也使觀看這些作品的人得以對創作者深深抱持的信念表示敬意。

早期的超現實主義家西班牙導演布紐爾（Luis Bunuel）在他的回憶錄中總結得很好，他提起在巴黎和超現實主義家們相處的時光：「我們什麼都不是，只是一小群傲慢的知識分子，在咖啡館沒完沒了地辯論，還發行了一本雜誌；在相關行動上容易出現分歧的一小撮理想主義者。然而，我在這場運動的尊貴（沒錯，而且混亂）隊伍中待過三年，從此改變了我的人生。」這段話適用於曾經參與這場運動的每一個人。無論參與時間多麼短暫，都為他們留下深遠的影響。對我而言何嘗不是，儘管我只趕上這場運動在1940年代即將結束之時。縱使有那許多浮誇的規章制度，而且如此極端，就連制定者也難以遵守，然而，超現實哲學帶來的衝擊，仍給我們這些沉迷其中的人留下難以磨滅的印象。

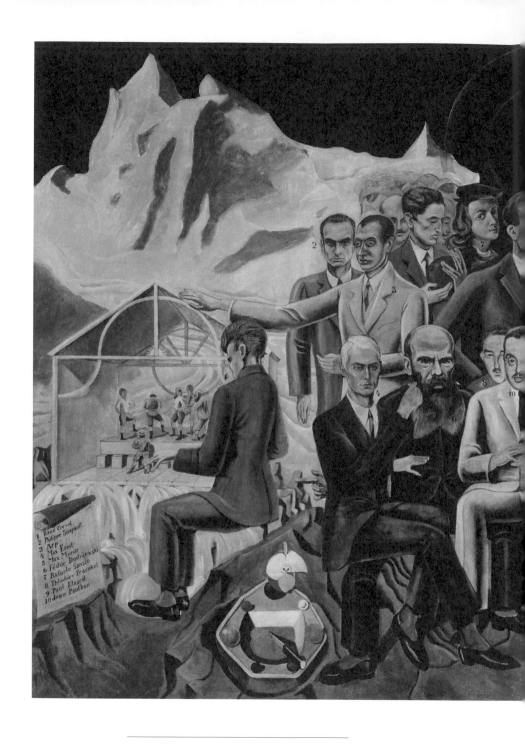

恩斯特《朋友聚會》（Rendezvous of Friends），1922-23

1. 克維爾（René Crevel，法國超現實主義小說家）2. 蘇波（Philippe Soupault，法國超現實主義作家）3. 阿爾普（Arp）4. 恩斯特（Max Ernst）5. 莫里斯（Max Morise，法國超現實主義藝術家）6. 杜思妥也夫斯基（Fyodor Dostoyevsky，十九世紀俄國小說家）7. 拉斐爾（Raphael Sanzio，十六世紀義大利畫家）8. 法恩可（Theodore Fraenkel，法國超現實主義藝術家）9.艾呂雅 （Paul

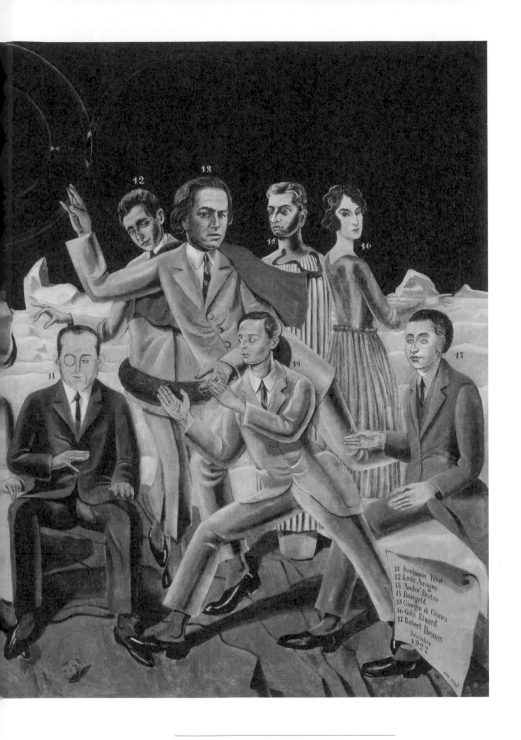

Eluard，法國超現實主義詩人） 10. 波朗（Jean Paulhan，法國作家） 11. 培瑞特（Benjamin Péret，法國超現實主義詩人） 12. 阿拉貢（Louis Aragon，法國超現實主義作家） 13. 布勒東（André Breton） 14. 巴格爾德（Baargeld，波蘭超現實主義詩人） 15. 基里訶（Giorgio de Chirico） 16. 卡拉（Gala Eluard，此時為艾呂雅之妻，1934年改嫁達利） 17. 德斯諾斯（Robert Desnos，法國超現實主義詩人）

愛格於法國穆然（Mougins）廣界飯店（Hotel Vaste Horizon），1937.09，攝影者不詳

EILEEN AGAR

艾琳・愛格

英國人・1933年加入超現實主義組織
出生——1899年12月1日生於布宜諾斯艾利斯，原名Eileen Forrester Agar
父母——父為蘇格蘭風車商人；母為英國／美國人
居住——布宜諾斯艾利斯1899｜倫敦1911｜巴黎1927｜倫敦1930
伴侶——嫁給藝術系同學巴特萊（Robin Bartlett）1925-29｜匈牙利作家巴德（Joseph Bard）
1926｜納什（Paul Nash）1935-44｜艾呂雅（Paul Eluard）1937｜嫁給巴德1940-75
過世——1991年11月17日於倫敦

　　我第一次見到愛格，她已經九十歲了，即使在那時，她也依然美麗動人，她年輕時認識的超現實主義家們肯定也為之著迷。她的身材苗條依舊，體態挺直，神色調皮。她散發出一種充滿想像力的淘氣勁兒，這在年紀很大的老年人身上十分罕見。她或許把這歸因於她從來沒想過要孩子，也不曾生過孩子。她十幾歲時讀到人類可能面臨的人口大爆炸，她還記得當時找到不想生孩子的正當理由，令她如釋重負。

　　儘管她的繪畫並無特別情色之處，但在生活中，她似乎比她那時代的大多數女人在性愛上更加開放。據她的丈夫透露，她一直在「嘗試不可能的任務，比方站在吊床上做愛」。她似乎也不反對同時與三個情人交往。她是享樂主義者，卻是以一種孩子氣的愉悅方式。她曾經興高采烈地說，她曾在畢卡索的床上睡覺，但是他不在床上——提出一個邪惡想法後，卻又把它推翻。邪惡的純真看似矛盾，卻似乎吻合愛格的誘人個性及其藝術作品。

　　她生於阿根廷，母親是英裔美國人，父親是蘇格蘭人，以銷售風車給

當地居民為業。她的家庭富裕、愛好交際，因此家裡的孩子們經常每天只能見到父母一次，跟他們匆匆道晚安。其餘的時間，他們都和忠實的僕人們一起度過。愛格九歲時，她的父母決定拋下孩子們，從事一次長達九個月的環球旅行。她承認自己脾氣暴躁、不守規則，有一次母親拿梳子打她以示懲罰，這件事使她非常生氣，在八十年後仍記憶猶新。幼小的叛徒因此成形。她在戶外玩耍時最為開心，對阿根廷的景觀色彩和形狀有強烈的感受。即使年事已高，她仍能在腦海中看到往日的細節，比方拖著她那輛綠色馬車的黑馬身上光芒閃爍的韁繩。

　　全家在她十歲時搬離阿根廷，父親回英國退休。旅途中，他們有一頭母牛和一支管弦樂隊一路伴隨，提供鮮奶和音樂。他們住在倫敦貝爾格雷夫

愛格《收割者》（The Reapir），1938，紙上水粉與樹葉

廣場（Belgrave Square）的一棟豪宅，屋裡甚至有一間跳舞廳；這棟屋子現在是外國領事館。她母親成為社交界女主人，舉辦奢華派對，家中有管家、女僕、男僕、還有一輛由私人司機駕駛的勞斯萊斯。他們家在蘇格蘭的鄉間別墅度過秋季。

愛格兒時在寄宿學校熱衷於畫畫，然而，悠閒舒適的童年時光隨著一次大戰的爆發戛然而止。勞斯萊斯捐給了紅十字會，愛格古怪的母親打電報給她的寄宿學校，禁止他們教她德文。戰後，愛格家在梅菲爾區（Mayfair）的新房子重新過起他們的奢華生活，她記得在這屋裡曾與前首相阿斯奎斯（Herbert Asquith）玩過大風吹遊戲——她被告知要讓他贏。倫敦一家時尚雜誌社想刊登愛格的特寫，母親卻予以拒絕，原因是男僕可能拿她的相片當美女畫報。她的家居生活充斥著禮節，即使沒有客人，她也必須穿晚禮服用餐。

接下來的問題是，為愛格找個合意郎君，讓她嫁個好人家，撫養後代。她起而反抗，說她不想養育將在下一場戰爭中慘遭屠殺的孩子，但她的抗議未能阻止母親為她說媒。其中一個追求者是英國貴族，另一個是處決拉斯普丁（Rasputin）的俄國王子。第三個是比利時王子，他也被愛格拒絕，理由是她不喜歡吃球芽甘藍（Brussels sprouts）[1]。還有一個大膽的空軍軍官，帶愛格坐上他的飛機，讓她自己開飛機翻跟斗。然而，所有的丈夫人選都遭到拒絕。藝術對愛格而言日益重要，如今她把藝術看做她未來的生活方式。但母親僅把藝術視為優雅的消遣活動，找了羅丹（Auguste Rodin 1840-1917）的朋友幫忙，教她水彩畫。雷諾瓦（Pierre-Auguste Renoir 1841-1919）的朋友說愛格應當更認真看待藝術，進美術學校學習，這令她母親大發雷霆，但她輸了這場抗爭，1920年，愛格開始上美術課。那年秋天，母親試圖

1　譯註：球芽甘藍起源於古時比利時布魯塞爾附近，故名。

擾亂這一計畫，把一家人帶去阿根廷，還在布宜諾斯艾利斯辦了一場六百人的通宵盛宴，慶祝愛格的二十一歲生日。一家人返回倫敦時，愛格終於獲准進斯萊特美術學院（Slade School of Fine Art）就讀，但前提是，她必須每天由家裡的勞斯萊斯專車接送。爲避免難堪，她同司機商定，讓她在轉角處上下車。

他就讀於斯萊特學院時，在懷特島（Isle of Wight）一處鋪滿樹葉的林間空地毅然決然失去童貞。不久後，在一次家庭紛爭中，母親打了她，二十一歲的愛格於是收拾行李，永遠離開家。她在切爾西（Chelsea）找到一間小工作室，開始認眞作畫。愛格在1925年嫁給她的小情人巴特萊，他們搬到法國鄉下一間泥土地面的小屋。不過，她很快就厭倦了他，離他而去，爲了跟帥氣的匈牙利作家巴德、也是她生命中的最愛在一起。她和巴德搬去義大利，而後又搬去巴黎，1920年代期間，她在巴黎結識前衛派（Avant-garde）藝術家和詩人，沉醉於叛逆的自由。她去過布朗庫西（Constantin Brancusi 1876-1957）的工作室，在超現實主義革命的頂峰時期遇見布勒東。此時她的父親已經過世，留給她充裕的年收入，使她無須面臨爲生活而工作的命運。這意味她能夠隨心所欲滿足自己的各種奇想，和當時許多重要人士共處，包括伊夫林沃（Evelyn Waugh）、龐德（Ezra Pound）、比頓（Cecil Beaton）、赫胥黎（Aldous Huxley）、葉慈（W. B. Yeats）、西特維爾（Osbert Sitwell）、海明威（Ernest Hemingway）和費滋傑羅（F. Scott Fitzgerald）。

返回倫敦後，愛格以藝術家身分得到亨利·摩爾的鼓勵，他們成了好朋友，儘管他永遠記得她打網球贏了他。他介紹她認識愛潑斯坦（Jacob Epstein 1880-1959）和美國雕塑家考爾德。1930年代初，詩人托馬斯（Dylan Thomas）及加斯喬納（David Gascoyne）也在此時出現。1935年，在英格蘭南岸避暑時，愛格遇見藝術家納什（1889-1946）和他妻子奧迪（Margaret Odeh）。納什令她感到興奮，他鼓勵她在海灘和別處尋找奇特的東西，進行改造，創作超現實主義物件。愛格和納什墜入愛河，不久即成爲情人，對

他們彼此的伴侶造成不小的打擊。最後，愛格決定結束這段關係，然而她和納什都捨不得失去他們共處時的那份興奮感，於是私下密會，以免再添痛苦。愛格抗拒不了同時擁有兩個情人的誘惑，儘管她承認這也帶來極大的痛苦。

1936年初，潘若斯和加斯喬納決定在倫敦安排一場大型展出，將超現實主義介紹給英國民眾。納什、摩爾和其他人都是籌委會成員。納什和摩爾都知道愛格自巴黎期間創作了出奇震撼的繪畫，潘若斯和瑞德（Herbert Read）則造訪了愛格的工作室，為這場展覽挑選出她的三幅油畫，和五件超現實主義物件。一開始，她不無驚懼地發現自己如今是超現實主義運動的正式成員。她一直在努力當個自由不羈的獨立工作者，此時卻發現自己被納入一個狂熱的反叛組織。在體驗過熱鬧刺激的開幕之夜後，她評論道：「我很自豪加入他們的行列。」展覽會湧入一千名參觀者，愛格的作品前所未有地受到廣泛重視。她對她的超現實主義新朋友們感到新奇不已，她覺得恩斯特像鳥，艾呂雅具浪漫古典美，布勒東像獅子，坦基古怪、神經質、容易激動，達利引人注目、性格暴躁，米羅天真爛漫。她提出一個有趣的觀點：超現實主義女性穿著優雅低調，和衣衫濺著顏料、刻意不修邊幅的波希米亞女藝術家們形成強烈對比。

次年，愛格發現她的愛情生活變得更加複雜。她同其他幾個超現實主義家住在康沃爾郡（Cornwall）的潘若斯住處。她說，潘若斯「總想把輕微的接觸變成性愛狂歡。」充滿性致的氣氛，使她很快就臣服於法國超現實主義詩人艾呂雅的魅力。她形容他是活生生的愛神，不多久便投入他懷中，上了他的床，儘管他的第二任妻子前馬戲團演員妮絲（Nusch）就在近旁。愛格的另外兩個情人巴德和納什也同時在場。納什十分妒忌艾呂雅，巴德則較不在乎，原來他正好跟艾呂雅的老婆妮絲關係曖昧。這段期間還有其他問題，搗蛋鬼梅森對潘若斯此時的伴侶黎米勒（Lee Miller）說，愛格對潘若斯有性企圖。黎米勒直接朝愛格身上潑了一杯水作為回應，後來才發現這件事

純屬捏造。愛格此時參與了超現實主義圈內這些錯綜複雜的關係，卻絲毫不感到煩惱，反而高興得眨著眼睛，擺脫早年刻板拘謹的家庭生活。超現實主義帶給她豐富的情感生活，也提供她充滿知性辯論的生活方式。

康沃爾的私人聚會轉移陣地，大多數與會人士都前往法國南部，加入曼・雷、畢卡索和朵拉瑪爾（Dora Maar）的行列。有傳言稱，在這次聚會中，愛格和畢卡索有一段短暫的性關係，她本人卻從來不承認。儘管享受1930年代的社交樂子，戰爭卻即將爆發。某天在餐桌上，畢卡索頗具先見之明地，將木塞從酒瓶裡拔出，遞給愛格，要她咬住瓶塞，免得炸彈投下來時牙齒格格打顫。炸彈的確投下來了。戰爭正式開打。在倫敦的一夜猛烈轟炸後，愛格和她的摯愛巴德驚訝地發現自己仍然活著。愛格決定，在這種可怕的新形勢下，他們應該立即結婚，而他們也這麼做了。他們在1940年舉行婚禮，她的朋友摩爾也是來賓之一。戰爭正酣之際，愛格發現自己難以專心作畫，於是投身於戰地工作。戰爭結束後，她重拾畫筆，「就像我對生活重拾信心」。接下來的三十年，她和巴德過得十分幸福，她的放蕩歲月也宣告結束。她努力作畫，創作超現實裝置作品，經常舉辦成功的展出，並和她形容為「我此生的熱情」的男人出國旅行。他在1975年過世後，她帶著所有回憶，獨自面對她漫漫人生的最後十六年，1988年，在她即將九十歲之際，她把這些回憶為後世撰寫成自傳《我的人生回顧》（*A Look at My Life*）。而她也從未停止在工作室創作。

愛格說她的作品是抽象派和超現實主義的混合體，而不是純粹的超現實主義，不過，她總結自己一生所說的話，表明她確實是超現實主義家，只是她不願意承認而已：「我終其一生反抗傳統，嘗試給日常生活帶來顏色、光線、和一絲神祕感。」

JEAN (HANS) ARP

尚‧阿爾普

德國人／法國人‧超現實主義運動先驅
出生──1886年9月16日生於史特拉斯堡（Strasbourg）
父母──父爲德國人；母爲法國人
定居──史特拉斯堡1886｜巴黎1904｜威瑪（Weimar）1905｜巴黎1908｜柏林1913｜瑞士
1915｜科隆（Cologne）1919｜巴黎1920｜格拉斯（Grasse）1940｜蘇黎世1942｜巴黎1946
國籍──1926年成爲法國人
伴侶──蕾貝夫人（Baroness Hilla von Rebay）1915｜娶桃柏（Sophie Taeuber-Arp）1922-43｜
娶哈根芭赫（Marguerite Hagenbach）1959-66
過世──1966年6月7日於瑞士巴塞爾（Basel）

　　阿爾普是超現實主義運動初期的重要人物之一。他的國籍複雜。他出
生於亞爾薩斯省的史特拉斯堡，這座位於德法邊界的城市歷史複雜，在德
國、法國、亞爾薩斯之間反覆糾結。他從小就有兩個名字，會說三種語言，
他的德文名字是漢斯‧阿爾普（Hans Peter Wilhelm Arp），法文名字則是尚-
皮耶‧阿爾普（Jean-Pierre Guillaume Arp）。他和母親說法文，和父親說德
文，平日則說亞爾薩斯語。父親經營雪茄工廠，母親喜歡音樂，他們家境富
裕，在附近山區有一棟鄉村別墅。

　　阿爾普六歲時生了病，爲了消磨時間，他開始塗塗畫畫。八歲時，他
在當地森林畫素描，在校時，他對畫畫比上課更感興趣的程度，使他被老師
體罰。他的父親不得不給他請私人家教，但阿爾普只對文學、詩詞、素描、
和繪畫感興趣，在其他方面的學習都很差勁。十幾歲時，他大部分時間都待
在當地藝術家們的工作室，十八歲時，他第一次到巴黎，從此愛上這座城

阿爾普於史特拉斯堡黎明宮（Aubette）企劃總部，1926

市。出於德國人的偏見，父親拒絕讓他遷居巴黎，他於是留在德國，在威瑪
的美術學院學藝術。他在美術學院首次接觸到後印象派的現代藝術形式。

　　1907年阿爾普二十一歲時，全家搬到瑞士。他去過巴黎幾趟，在那接
觸了立體派和抽象派藝術。他在新家開始嘗試實驗性質的創作，也是策劃
1911年琉森（Lucerne）展會的關鍵人物，該展展出阿爾普、畢卡索、克利
（Paul Klee）、馬蒂斯（Henri Matisse）、高更（Paul Gauguin）及其他人的作
品。這一展覽不怎麼受歡迎，其中一名參觀者還朝阿爾普的一幅素描畫吐了
菸沫。次年他推動了另一次展覽，此次在蘇黎世參展的藝術家多了康定斯基
（Wassily Kandinsky）、馬爾克（Franz Marc）和德勞內（Robert Delaunay）。
年僅二十幾歲的阿爾普迅速成爲現代藝術的先驅人物。1913年，他家搬到蘇
黎世，阿爾普本身則前往柏林策劃更多展覽。他在科隆一次展會上遇見恩斯
特。戰爭爆發時，他搭上從德國開往巴黎的最後幾班列車之一。法國人以爲
他是德國間諜，使他不得不再度逃離，這次逃往瑞士。爲逃避兵役，阿爾普
假裝發瘋。

　　1915年，阿爾普在蘇黎世認識他未來的妻子、抽象派藝術家桃柏
（1889–1943）。他和蕾貝夫人也有過一段風流韻事，她後來成爲紐約古根
漢博物館的首任館長。1916年，阿普爾爲伏爾泰酒館（Cabaret Voltaire）提
供裝潢設計，此酒館不久將成爲達達運動的發源中心──這一運動是對歐
洲似乎熱衷於集體殺絕的體制發出的猥褻怒吼。就在此時，阿爾普引入隨
機元素的概念，透過拼貼的運用以及後來由其他人完成某些作品的方式。
在此，他預見了布勒東在1924年「第一份超現實主義宣言」（First Surrealist
Manifesto）中提出的理論元素。1917年，達達派作品在蘇黎世舉行首展，阿
爾普積極參與其中。此時他已拋棄早期的抽象作品，改而採用他所謂的「流
體橢圓形」──往往以浮雕形式出現的生物形態。總是走在時代尖端的他，
早在超現實主義正式發起的七年前就已成爲頂尖的超現實主義藝術家。

　　戰爭結束後，阿爾普與希維特斯（Kurt Schwitters 1887–1948）和柏林達

達集團有所接觸，他本身則與恩斯特成爲科隆集團的核心人物。然而，隨著和平時期的自由到來，達達派人士開始散去，達達主義也逐漸失去動力。1922年，達達派的終點已近在眼前，那年九月，查拉（Tristan Tzara）發布了正式祭文。阿爾普和桃柏在下個月結了婚，從此展開一個新階段。

移居巴黎後，阿爾普與現已不復存在的達達團體最後幾名成員會合，布勒東也在其中。1924年，布勒東和他圈子裡的人拋棄了達達運動的消極與荒誕，改而倡導以探討非理性和潛意識爲根據的新概念。他們對阿爾普的作品表示歡迎，但他內心仍覺得自己是達達派，不想接受早期超現實主義家的政治姿態。1926年，阿爾普成爲法國公民，定居巴黎近郊。他繼續和超現實主義家聯合展出，對他們的聲明和理論卻敬而遠之，他仍然讓隨機元素在他的浮雕作品中占有一席之地，但是1929年在走訪布朗庫西的工作室後，他轉而從事全面創作，著手於雕塑作品，後來這也將成爲他最重要的貢獻。他創造的形狀常具有強烈的生物形態，也往往以人體爲基礎，但卻是以高度抽象的形式呈現。

1930年代初期，阿爾普成爲新藝術運動「抽象創造派」（Abstraction-Creation）的創始成員之一。說也奇怪，這一運動的成立，是爲了反抗超現實主義運動。其用意是，集結抽象派藝術家並舉辦展覽，和布勒東那票超現實主義家的活動一較高下。阿爾普參加這一組織的決定，與他依然積極參與巴黎超現實主義家的活動相互衝突。他本身的作品——可說是抽象派生物形態主義——都適合放在這兩個組織中，而他也確實同時和這兩個組織共同展出。阿爾普爲何過這種雙面生活？原因或許是，他不太滿意1917以來他所創始的達達運動被專橫跋扈的布勒東這個新來者兼併。也或許是因爲，超現實主義家所流露的社會政治傾向使他感到不自在。或許兩種原因都有可能。不管原因爲何，他很快就厭倦了抽象創造派團體的內鬥，1934年即正式退出。

1939年戰爭再次爆發，阿爾普在他的作品上不再簽署漢斯·阿爾普，改以尙·阿爾普署名，以示抗議。他和桃柏搬到法國南部，在未占領區繼續

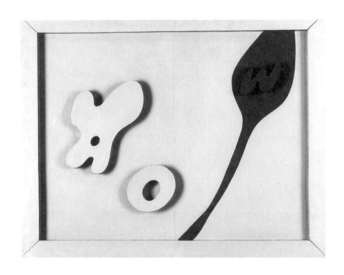

他們的創作。1942年他們到瑞士去，希望取得美國簽證，但是次年發生了一場悲劇，阿爾普一天早上發現妻子因瓦斯中毒窒息而死。喪妻之痛使他停頓了四年的雕塑創作，也從此對桃柏念念不忘。他曾在多明我修道院獨處過一段時間，也曾就自己的悲痛求助於心理學家榮格（Carl Jung）。他越來越抑鬱，健康因此堪憂，也開始對神祕主義感興趣。

1949年，阿爾普首次造訪紐約，見到了許多老朋友。兩年後，他開始患有心臟方面的問題，儘管如此，他依然創作不懈，創造力始終不減。1945年對阿爾普而言是豐收的一年，他同恩斯特和米羅——在蒙馬特還是青年藝術家時，他們就是好朋友和近鄰——都在威尼斯雙年展中獲獎。1959年，他娶了多年來一直在身邊陪伴他的哈根芭赫為妻。

阿爾普的作品此時十分搶手，使他不得不僱用工作室助理，以提高他的作品產量。他得到種種榮譽，晚年充實忙碌，碩果累累。1966年，他在巴塞爾因心臟病發而過世。恩斯特說，他教導我們了解宇宙的語言。

阿爾普《軀幹、肚臍、八字鬍花》（Torso, Navel, Mustache-Flower），1930，木雕油畫

FRANCIS BACON

法蘭西斯・培根

英國人・視自己爲超現實主義家，希望加入倫敦超現實主義組織，卻在1935-36年間被摒除於外
出生──1909年10月28日生於都柏林
父母──父爲賽馬訓練師；母爲社交名媛、家族繼承人
定居──都柏林1909｜英國租屋而住（兒時）｜愛爾蘭1918｜格洛斯特（Gloucester）1924｜愛爾蘭1926｜倫敦1926｜柏林與巴黎1927｜倫敦1928｜蒙地卡羅1946｜倫敦1948
伴侶──霍爾（Eric Hall）1929-50｜戴爾（George Dyer）1964-71（死於用藥過量）｜愛德華茲（John Edwards）1974-92
過世──1992年4月28日於馬德里，死於心臟病突發

　　我曾經逗得培根哈哈大笑，當時我告訴他，藝術家當中，只有他的作品把我搞到生病。我連忙解釋，不是畫的內容讓我生病，而是重量。一天晚上，在一場喝醉酒的派對上，買過幾幅培根《尖叫的教皇》系列畫作的派對主人請我把這些畫按逐漸崩解的順序重新排列。某幾幅畫中的教皇描繪得較爲寫實；另幾幅畫中的教皇則面臨瓦解，彷彿他的尖叫將他的肉體撕成碎片。我的工作是挪動這些畫的位置，使崩解過程由左到右逐步增加。這些巨幅畫作比我還高，鑲在沉重的金色畫框中，覆蓋玻璃，以保護其未上光油的表面。這使得這些畫變得非常沉重，幾乎無法搬動，可是當時的我已經醉了且年輕氣盛，因此立即起身將這些畫抬來推去，直到最後以預想的順序陳列出來。此時我才意識到，卯足全力釀成了急性嘔吐，使我不得不瘋狂衝往最近的洗手間。

　　那是1940年代，當時幾乎沒有人知道培根，我的這位朋友是唯一大規模

培根，1952，布列松（Henri Cartier-Bresson）攝

收集其作品的人。我在1960年代認識培根時，此時的他已經聲名顯赫，但令我訝異的是，培根對他的作品表現得非常謙遜。他要我向他保證，他所畫的尖叫狒狒有說服力。我要他安心，但其實我說了個善意的謊言。據悉，培根常臨摹相片，並非眞實寫生，而這回我甚至看過他取材的那張狒狒相片。那張相片上的狒狒其實沒在尖叫，而是打個大大的呵欠。我不敢這麼跟他說，因爲他拿美工刀處置他不滿意的畫作是出了名的，我若告訴他實話，他的狒狒可能也將遭此厄運。眾所皆知，他曾把他的上百幅畫作砍成碎片，我可不想負責承擔又一幅畫作遭此厄運。於是我將話題轉到其他的臉部表情，他說的話使我覺得有趣：「我想我掌握了尖叫，微笑卻難得多。」

　　將培根納入一本有關超現實主義家的書中似乎有些奇怪，但我的理由很簡單：他自認是超現實主義家，也希望成爲英國超現實主義組織的一員，能在1936年他們的大展中展出。瑞德和潘若斯造訪了他的倫敦工作室，考慮是否讓他加入，他們看過他的作品後，爲作品中他們認爲的宗教元素感到失望，因此拒絕了他，這使他大失所望。他被拒絕的理由是出於誤解；他的藝術作品其實沒有任何宗教成分。他對苦難的興趣，不是根據基督教圖像，而是根據他個人的性幻想。他是施虐-受虐儀式的積極參與者，釘在十字架上的人物其實都是他的自畫像。他的早年生活有助於說明這一切。

　　培根的父親在愛爾蘭基爾代爾郡（County Kildare）卡拉鎮（Curragh）擔任賽馬訓練師，他對兒子非常失望。生活在極端陽剛的社會中，老培根吃驚地發現他的兒子缺乏男子氣概。他對這一發現的立即反應使他得到意想不到的反彈。他的第一個錯誤是讓小培根因爲太娘娘腔而被馬伕抽打。令他沮喪的是，小培根熱愛這一套，甚至和抽打他的人發生性關係。他的第二個錯誤是，送小培根到寄宿學校。小培根在學校和一位男生發生曖昧關係，立即遭到開除。他父親的第三個錯誤是，小培根因試穿母親的內衣而被逐出家門。小培根立即離家出走，進入倫敦的同志社會。他父親發覺他的動態後，又犯下第四個錯誤：再次將他攆出門，這次他去了柏林，殊不知當時的柏林是戰

前歐洲的性都會，什麼無奇不有的事都可以。小培根因此如魚得水。在這場家庭恩怨中，他的父親輸了所有的回合，這位年輕人也終於可以為所欲為。

培根從柏林搬到巴黎，與藝術家們共聚一堂，並開始作畫。1928年他看到畢卡索的作品，這是他的第一個重大影響來源。過不久，他返回倫敦繼續作畫，他的謀生方式則是擔任同性戀男妓，他將自己的服務廣告「紳士作陪」謹慎地刊登在嚴肅的〈時報〉版面上。在倫敦大轟炸期間，他自願幫忙執行一項恐怖任務：隨著傷亡日漸慘重的轟炸，從被炸毀的建築物中拉出殘缺的屍體。這次經歷給了他難忘的視覺圖像，日後，他把這些扭曲肉體收入畫中。戰爭結束後，他認真展開他的藝術家工作，儘管他的性放縱從未因此黯然失色。

培根一直都有危險的性偏好。在同性戀尚屬非法的年代，他就已經是不折不扣的同志。他也是狂熱的受虐狂者，時時冒著重度傷害的危險。和當今的同志團體不同，他並不感到驕傲，他直言說：「身為同志是一種缺陷……就像瘸腿一樣。」他不但沒有哀嘆法律將同性戀轉為地下化，反倒樂於如此。他強烈反對合法化，理由是某些樂趣將被剝奪。1967年終於合法化時，他不表贊同，堅稱「非法時樂趣更多」。培根喜歡挨打，據說忍受肉體疼痛的能力令人稱奇。他對美國詩人金斯堡（Allen Ginsberg）說，有一次為了籌到賭資，他讓自己挨鞭子，每打出血來，就有額外獎金。他刻意挑選粗暴的伴侶，因此常常受傷，這卻未削減他一生對極端性愛的追求。即使八十幾歲時，年老的他依然能找到年輕的愛侶。

對培根的私人生活背景有了這番認識，就更能理解他作品中的受難形象，卻無法說明這些作品的偉大。我們很容易設想同性戀受虐狂創作出令人尷尬、卻不具任何藝術價值的聳動影像。而培根的繪畫之所以震撼人心又令人難忘，卻是因為其影像含蓄而曖昧。他最喜歡的一個主題是，一個顯然動彈不得、困在箱型結構裡的孤獨人影。這種執迷可追溯至他兒時遭遇的嚴重創傷。據培根講述，在他痛恨的父母外出時，他被交由愛爾蘭女僕照顧，她

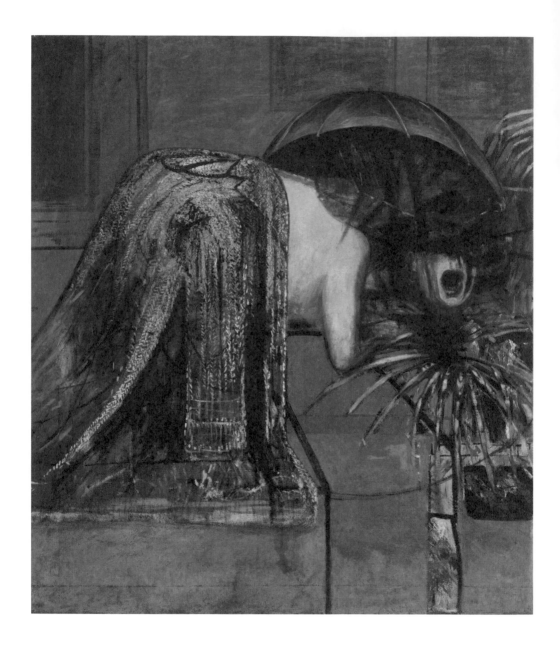

培根《人像研究II》（Figure Study II），1945-46

也趁機與來訪的男友享受性趣。培根嫉妒這名男性訪客，因此多次打斷小倆口做愛。女僕的解決方法是把小培根關在樓梯口上的陰暗櫥櫃中，留他在櫥櫃裡大喊大叫，直到他們做完愛後才放他出來。

　　培根戰前時期的油畫僅有六幅倖存下來。據說他摧毀了近七百幅早期創作，只因為他從不滿意自己的成績。儘管贏得了國際讚譽，他一生都對自己的作品採取極其輕蔑的態度。當被問及他出色的尖叫教皇系列畫作時，他只答道：「我為這些愚蠢的畫感到後悔。」他待在羅馬兩個月期間，拒絕去參觀維拉斯奎茲（Diego Velazquez 1599–1660）的《教皇英諾森十世》（Pope Innocent X）常設展，因為看這幅畫只會使他「想起某人做過的蠢事」。我們很容易認為這些言論不過是裝模作樣，旨在引發強烈的矛盾衝突，不過即使他對自己的作品所做的評論不見得都是事實（有時為了滿足聰明的採訪者，他會給出周到的回答），這一次他的話倒似乎是真的。他從來不滿意他畫的東西，有時一個絕妙的圖像被一再修飾，直到被畫得面目全非，而後丟棄。他的倫敦畫廊採取了應急策略：一聲招呼都沒打就來到他的工作室，抓起任何看上去像大功告成的畫作，為安全起見，搶先在他動手毀壞前取了去。因此，在與培根的交談中，最令人訝異的是他的和顏悅色，根本不符合其繪畫作品中威力強大的殘暴圖像。就好似他將一切痛苦折磨都傾注於畫中，因此作畫之舉過後，使他疲憊衰弱。

　　對培根私人生活的這層認識，如何幫助我們理解他的作品？我們最先想到的是，有關他許多作品的相關報導都偏離了重點。評論家們夸夸其談，說培根描繪出現代人的精神隔絕，形容他的作品「深刻反映出年代創傷」。事實上，這些畫幾乎全都有個人及性愛的含意。他畫中人物所在的「箱子」，許多並不是象徵「精神隔絕」或「文化創傷」──而是象徵性奴役和性虐待的隔離狀態。他的巨幅畫作當中那些扭曲濺血、默默承受冷酷折磨的男性身體，也不是象徵現代人的社會困境，而是他本身（或他的性伴侶）在性飢渴或狂熱狀態下的情色幻想。

在工作室外，培根的其他嗜好：縱酒、聊八卦、賭博都和他的藝術沒有什麼牽連。唯一可能的連結是，他冒巨大的風險賭博，也冒巨大的風險創作圖像。在他那些焦慮陰沉的畫作中，同樣看不到他的機智和幽默。他的畫中人物都沒有他在社交圈內爲人所知的俏皮、面帶微笑或歡笑聲等特點。在藝術作品中，他對一切「重然處之」。在生活中正好相反，他對一切淡然處之。他在晚年身爲德高望重的藝術家，被授予各式各樣的榮譽、包括爵士封號時，甚至予以拒絕，並嘲笑道：「因爲這些玩意陳舊得很！」不知除了培根還有誰，能想出這樣美妙的理由來拒絕這些榮譽。

總之，培根不僅是創造型天才，有些時候還是竊賊、同志男妓、賭棍、酒鬼和撒謊大王。他因爲組織非法聚賭而多次觸犯法律。他戲謔成性、冷嘲熱諷、虛榮自負、口出惡言、不忠實、也不可靠。據他自己承認，就連他發表的聲明也不可靠：「你知道吧，爲了殺時間，我經常胡言亂語。」他不喜歡的東西就假裝沒看見。他用去汙粉給牙齒拋光，拿棕色鞋油染髮，目光炯炯、嘴唇下垂，即使有了錢，還是住在擁擠骯髒的地方。大家在他過生日時送他花，他說他不是「那種有花瓶的人」。他討厭自然、鄉下及各式各樣的傳統和權威。他厭惡各種形式的宗教，有人向他提及靈魂時，他的回答是：「啊！靈魂！」而後，就好像深刻思考過這一主題似的，又重申一次他的評論，只是重點稍有不同：「狗屁！」至於死亡，他說：「我死的時候，把我裝進塑膠袋，扔到水溝裡。」他患有氣喘病，尤其對馬和狗強烈過敏。他利用這一點，在收到二戰徵兵令時，從哈羅德百貨公司（Harrods）僱了一條狼犬，整晚睡在牠旁邊。和狗的近距離接觸使他的氣喘嚴重發作，隔天他告知醫生，立即被免除了兵役。

他對其他的藝術家多所苛評，有一次他拿畢卡索和迪士尼（Walt Disney）相提並論，還說帕洛克（Jackson Pollock 1912-1956）的畫像「老舊的蕾絲」而且在他看來毫無意義。他指責抽象藝術的浮華空虛，以及「學院藝術的無知淺薄」。儘管培根的性格有諸多缺陷，但無論如何，他同時也是非

常健談的人，極具諷刺挖苦之本事，對待他喜歡的人卻也恣意而寬容。他走進房間時魅力四射，還能巧妙運用他揮灑自如的魅力。像許多靦腆的人一樣，他在成功克服天生的膽怯時，即顯得狂妄過頭，同時也成爲社交界的開心果，充滿熱忱活潑的樂趣。

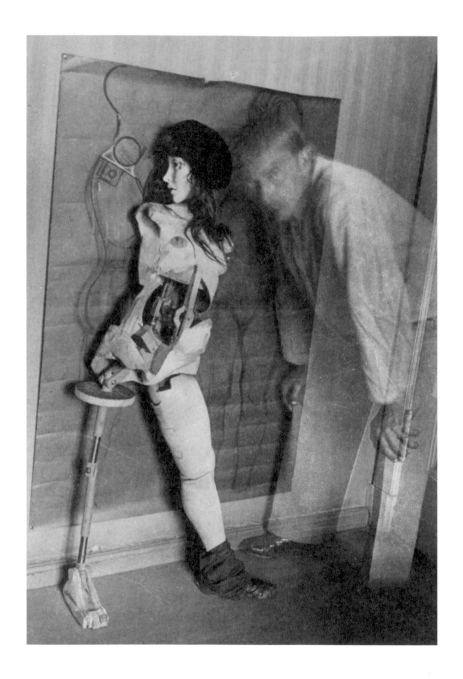

貝爾默《無題（與玩偶的自畫像）》（Untitled (Self-Portrait with Doll)），1934

HANS BELLMER
漢斯·貝爾默

德國／波蘭人‧1930年代時很受巴黎超現實主義家的歡迎

出生──1902年3月13日生於（德屬）卡托維治（Kattowitz），今日的（波蘭屬）卡托維茲（Katowice）

父母──父爲納粹黨徒，痛恨資產階級、不苟言笑

定居──卡托維治1902｜柏林1923｜巴黎1938｜戰俘集中營1939-40｜南法1941｜巴黎1949

伴侶──娶許奈兒（Margarete Schnell）1928-38（過世）｜卡德里雅諾（Elise Cadreano）1938｜李薇絲（Joyce Reeves）1939｜娶颯特（Marcelle Sutter）1942-47（離婚）；二女｜米特拉妮（Nora Mitrani）1946-49｜祖恩（Unica Zurn）1954-70

過世──1975年2月23日，死於膀胱癌

　　貝爾默是極具爭議的藝術家，創作過超現實主義運動史上最令人不安的影像。他喜歡在作品中用盡多種方式褻瀆女性身體，藉口是在「幫助人們擺脫他們的各種情結，接受自己的直覺」。他在此做的假設是，一般人必然潛藏著一種對女人施以肢解與性侵的深切需求。這或許確實是一些個別心理變態狂的需求，而他卻試圖將這種想法概括全人類，這讓人覺得可笑。

　　令人吃驚的是，一些作家和評論家輕信了這套藉口，並企圖扭曲其作品的含意，於是，通過某種突如其來的巧妙想像力，他作品中的女性受虐者儼然是在提醒我們女體之美。嚴格來說，貝爾默確實是一位設計大師，而他的荒淫過度也被他完美地描繪出來。都是因爲嫺熟的製圖技藝以及富於想像力的變換扭曲手法，才使他的作品避免成爲廉價的色情藝術。「第一份超現實主義宣言」當中有句話對超現實主義下了定義：「不受任何道德成見所支配的思想。」也就是說，超現實主義家無論喜不喜歡貝爾默的嗜虐影像，都

無權批判或審查他。他受到超現實主義人士的歡迎，自1935年起開始參與他們所有的重要展覽。

貝爾默生於一個東德小鎮，如今是波蘭的一部分。十幾歲時，他在鋼鐵廠和煤礦場工作，成爲工運分子。二十歲時，他舉辦首次個展，因被控妨害風化而遭警方逮捕，他靠收買官員才成功逃跑。次年，他父親帶他到柏林念工程學位。他憎恨他專橫說教的父親，想盡辦法使他難堪。當他們的火車抵達柏林時，他從車廂走出來，臉上塗了唇膏還擦粉，手持達達派的小冊子，這令他父親大驚失色。他持有小冊子一事，道出貝爾默二十一歲時，就已經十分了解藝術界發生的這場反抗運動。

他在柏林遇見藝術家葛羅茲（George Grosz 1893–1959）和迪克斯（Otto Dix 1891–1969），並放棄工程學業，這使他的父親更加憤怒，因此取消對他的所有經濟資助，貝爾默於是被迫當商業藝術家謀生，爲書刊雜誌畫插圖。到巴黎旅行時，他遇到基里訶。1926年時，他已經在柏林開設自己的設計公司，兩年後娶了纖弱的許奈兒爲妻，她不久被查出罹患肺結核。1933年，爲了對政府表示抗議，貝爾默關閉他的公司，開始創作超現實主義玩偶，將玩偶的局部物件進行組合，創造出詭異的性怪物。這些作品的圖片寄給了巴黎的布勒東，發表於超現實藝術雜誌《牛頭怪》（Minotaure）上。

1935年，貝爾默在巴黎首次遇見布勒東，成爲超現實主義組織成員，同他們在一次大型聯展中展出。此後他成爲超現實主義的定期參展者——1936年在倫敦，1937年在日本，1938年又在巴黎。儘管從未被超現實主義人士所排斥，他們不是每個人都喜歡他那些毫不留情的情色意象。據艾荷（Jacques Herold）說：「許多超現實主義家都覺得他對性的執迷很不健康。」

1938年初他的妻子過世，他於是離開柏林遷居巴黎，在巴黎結識杜象、恩斯特、坦基和曼・雷。他同巴黎舞者卡德里雅諾有過一段戀情，與英國作家李薇絲也有另一段戀情，貝爾默曾經帶她去妓院看色情片，令她深感尷尬。1939年戰爭爆發時，他在法國因身爲德國人而遭拘留，被迫與李薇絲

分離。1939年，他和恩斯特被關進法國南部的拘留營，大批虱子跳蚤在營裡出沒，另外一千八百五十名囚犯也關在其中。後來，他們和其他的超現實主義家得以在馬賽會合，等候搭船前往美國逃避戰亂，貝爾默卻未能成行。他待在法國維琪（Vichy），1942年，爲了更輕鬆度日，他決定和法國公民結婚。他的新娘是亞爾薩斯姑娘颯特。婚後，他才得知她所謂的「舅舅」其實是她的情人，她原本指望貝爾默和他一起三P。更糟的是，她誣告他是猶太人，直到他取得文件證明他是新教派雅利安人而非猶太人，才逃脫了被維琪當局交給蓋世太保的命運。

戰爭持續進行時，他一直待在法國的未占領區，令人訝異的是，颯特和貝爾默的夫妻關係雖然緊張，卻給他生了一對雙胞胎女兒，他開玩笑說，其中一個是他的女兒，另一個則是「舅舅」的。他繼續在當地展出他的藝術作品，私底下則爲難民僞造假證件。隨著戰爭結束，他也和妻子分居，他們在1947年離了婚。1946年，他即與來自保加利亞的猶太詩人米特拉妮展開戀情，直到1949年他遷居巴黎後才結束。

1950年代，貝爾默忙於插畫工作，並持續和超現實主義家共同展出。1953年到柏林探視母親期間，他結識了德國作家祖恩，次年和她一起搬回巴黎。她同貝爾默住在他那狹窄骯髒的公寓，他們兩人都拒絕做任何家務，屋子裡因此滿布了灰塵。他們用一個小爐子燒飯，被形容爲「共享痛苦」的兩口子。和祖恩在一起，讓貝爾默得以落實他古怪的性幻想，在他爲祖恩拍的幾張獨特照片中，赤身裸體的她被繩子緊緊捆綁。繩子勒進她的肉裡，造成令人震驚的扭曲體形。就好像他把她變成他的性玩偶之一。在此期間，貝爾默創作了一系列肖像畫作，描繪他的超現實主義朋友及其他人物。這些畫作暫時擺脫了他的色情妄想，其技藝之精湛，就連藝術大師也會感到驕傲。1960年代對貝爾默和他的伴侶祖恩而言是一段艱難時期。他們兩人都待在醫院和診所中，她是精神分裂症患者，他則因酒精中毒。他一生酗酒及一天抽八十根菸的習慣，開始對他的健康造成損害。1960年代末，他中了風，導致

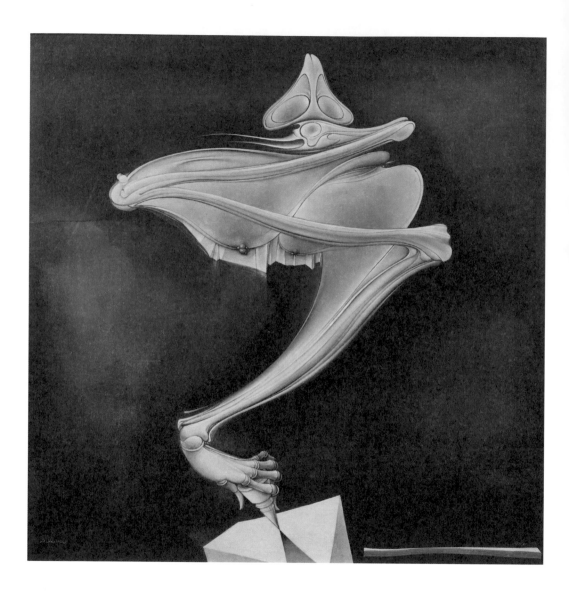

貝爾默《陀螺》（Peg-Top），1937

左半身癱瘓，儘管如此，他仍持續創作新的插畫作品。這段期間，他的作品雖廣爲展出，即使在解放風氣鼎盛的1960年代也仍能引發爭議。弗雷澤畫廊（Robert Fraser Gallery）打算在1966年展出他的蝕刻作品，卻在最後一刻取消展覽，理由是可能冒犯當局，畫廊也可能因此關門。

　　1970年，貝爾默已停止創作，他和祖恩的生活也越發不可能。他們依然深愛對方，但他已臥病不起，幫不了她，而她的精神異常也使她無法幫忙他。在他們的小公寓中，祖恩有一次情緒爆發，砸碎窗戶，他們因此不再跟對方說話。情況演變得不可收拾，最後祖恩被送往精神病院。貝爾默此時十分痛苦，說他也不想活了。他無法和祖恩一起生活，但與此同時，他的生活也少不了祖恩。在精神病院，祖恩的病情漸漸得到改善，被允許出院五天，她去看了貝爾默。他們度過一個快樂的晚上，聊到他們之間的問題，得出的結論是，他們在一起的日子已徹底結束。次日，祖恩把一張椅子搬到頂樓公寓外的陽台上，爬上去跳樓身亡。

　　貝爾默悲慟不已，身體狀況也急遽惡化。他的晚年在憂傷痛苦中度過，幾乎不曾再踏出過公寓。他在1971年稍有一次紓解機會。他到巴黎參觀他的作品回顧展時，發現自己如此備受稱譽而感動不已，當場在畫廊失聲痛哭。參觀此次展出帶來的喜悅，可能已令他死而無憾，但是他可憐地苟延殘喘，直到1975年終於因膀胱癌過世。

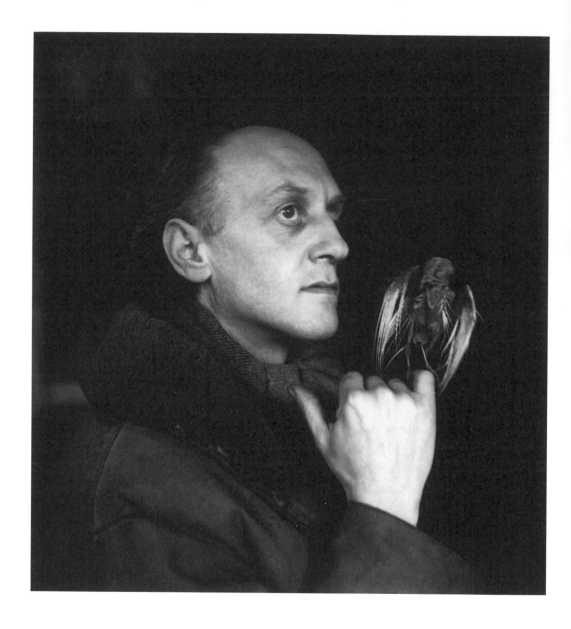

布羅納手持鳥的骸骨,約於1950,攝影者不詳

VICTOR BRAUNER

維克多‧布羅納

羅馬尼亞人，1933年加入巴黎超現實主義家的行列；1948年遭布勒東開除；1959年布勒東
恢復其資格
出生——1903年6月15日生於羅馬尼亞皮亞特拉-尼亞姆茨（Piatra Neamt）
父母——父為木材生產商，沉醉於通靈術
定居——皮亞特拉-尼亞姆茨1903｜維也納1912｜羅馬尼亞布勒伊拉（Brăila）1914｜布加
勒斯特（Bucharest）1916｜巴黎1925｜羅馬尼亞1927｜巴黎1930｜布加勒斯特1935｜巴黎
1938｜南法1940｜巴黎1945
伴侶——娶蔻許（Margit Kosch）1930；離婚1939｜娶雅拉罕（Jacqueline Abraham）1946
過世——1966年3月12日於巴黎

　　布羅納1903年生於羅馬尼亞東北部克爾巴阡山區（Carpathian
Mountains）一個古怪的猶太家庭。他在六個孩子中排行老三，他的父親是
木材廠主，也是通靈師，常在家中舉辦降神會，沉醉於卡巴拉神祕學派。布
羅納從小就暴露在這些神祕儀式的環境中，據說對他造成了長遠影響。

　　童年時，他家曾在漢堡和維也納住過幾年，十一歲時，他們在羅馬尼
亞首都布加勒斯特定居下來。年僅十三歲時，布羅納就已忙於寫生，到戶外
作畫。他有幅早期畫作，畫的是家族墓地，畫中的家族和他父親一樣，也相
信生者能與死者溝通。在校時，他對動物學產生興趣，預告了往後出現在他
畫中的獸形圖案。十六歲時進入布加勒斯特美術學院就讀，後來卻因為某些
畫被斥為「可恥的反傳統行為」而被開除。而後，他到羅馬尼亞各地作畫，
在藝術生涯的初期，他就已採用一種前衛風格，結合立體主義和未來主義元
素。1923年，他終於在布加勒斯特定居下來，和一群詩人和藝術家分享他的

反叛思維。在這段時期，他的作品標題反映出他的革命性關注焦點。比方其中一幅叫做《酒店裡的基督》（Christ in the Cabaret）（展出於1924），另一幅的標題則是《信貸銀行縱火案》（Arson at the Credit Bank）（1925）。

　　1924年，二十一歲的布羅納已經對達達運動有充分認識，因為他的插畫作品刊載於雜誌上，而同是羅馬尼亞出生的達達主義者查拉（Tristan Tzara 1896–1963)也是這份雜誌的撰稿人。這一年，他在布加勒斯特舉辦他的首次個展。二十二歲時，他離開布加勒斯特，投入巴黎前衛派藝術界，熬了兩年把錢用完後，不得不身無分文地回到羅馬尼亞。他入伍從軍，服了兩年步兵役。1930年，他和珠寶藝術家蔻許結婚，一同搬去巴黎，並與他的同胞雕塑家布朗庫西取得聯繫。他的近鄰坦基並將他引薦給布勒東。他在1933年正式加入超現實主義組織，參與他們的咖啡館聚會。次年，有人為他舉辦個展，布勒東則為他的展覽目錄寫序。此時，布羅納已是超現實主義圈的正式成員，但遺憾的是，儘管當電影臨時演員賺了些錢，他卻再一次彈盡糧絕，他和妻子於是不得不返回布加勒斯特。然而，他與巴黎的超現實主義家始終保持聯繫，因此得以繼續和他們共同展出。1936年，紐約和倫敦的國際超現實主義展（International Surrealist Exhibitions）展出了他的作品。

　　1938年對布羅納來說是悲慘的一年，他遭遇了一次真可謂超現實主義的傷害。一天晚上，在西班牙畫家弗朗西斯（Esteban Frances 1913–1976）位於巴黎蒙馬特的工作室有個聚會。另一位西班牙超現實主義畫家多明戈斯（Oscar Dominguez 1906–1957）也去了，他和主人起了爭執。他們的爭吵是以西班牙語進行，因此布羅納不明白發生什麼事，隨著口頭攻擊逐漸加劇，他也緊張了起來。用布羅納的話說：「忽然間，他們臉色慘白，氣得發抖，朝彼此撲去，我從沒見過那樣的暴力。」他和其他幾個客人朝兩個攻擊者撲上去，把他們拉開，卻被多明戈斯掙脫開來，多明戈斯拾起一個武器——玻璃杯或瓶子——扔向弗朗西斯，沒打中他，卻擊中布羅納的臉，力度之猛，使他被擊倒在地。他的朋友們打電話叫救護車，扶他起來到外面。他們正好

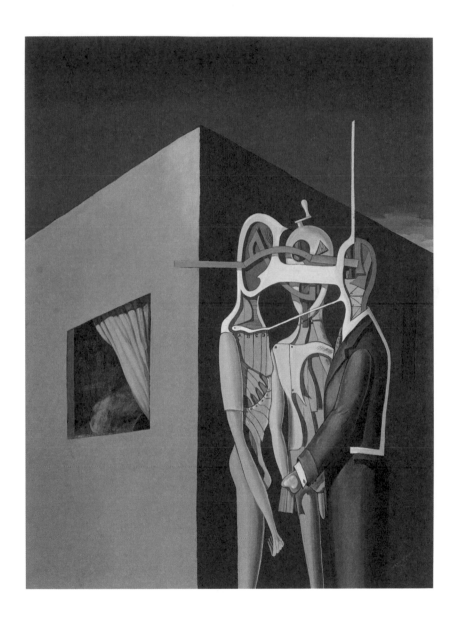

布羅納《密謀》（Conspiration），1934

經過一面鏡子，布羅納回憶說：「我不知道發生了什麼事，直到有那麼一瞬，我經過掛在牆上的鏡子，這才看見我滿臉是血，我的左眼完全就是個裂開的傷口。」

　　此次傷害的神奇之處在於，七年前的1931年，布羅納畫過一幅自畫像，在畫中，他的臉有一隻眼睛嚴重受傷。處於半昏迷狀態的布羅納並未遺漏這種詭異的巧合，他被送達醫院時，對醫生談起此事。醫生告訴布羅納，他的左眼確實瞎了。布羅納後來把眼睛失明看作是「命運的痕跡」。這也讓他在超現實主義圈中享有特殊的權威，甚至被他視爲一種奇特的優勢，在寫給朋友的信中，布羅納說道：

> 左眼閉上片刻，獵人瞄準得更好，
> 左眼閉上，士兵射殺得更好，
> 左眼閉上，在講究精準的比賽中，
> 射手射中靶心的機會更好。
> ……至於我，我的左眼永遠閉上；
> 或許是碰巧，讓我有機會看到人生的靶心。

　　儘管這次受了重傷，布羅納不久又開始作畫，1939年在巴黎舉辦多次作品展。同一年，他和蔻許離了婚。

　　1940年納粹占領巴黎時，布羅納逃往法國南部。他躲藏起來，最後取得假身分證明，表示他是亞爾薩斯人，而非羅馬尼亞猶太人。他攜帶這些證件來到馬賽，打算遠渡重洋前往墨西哥，卻未能成行。在困境的壓力下他病倒了，發現自己患有嚴重的胃潰瘍，因而住進醫院。隨後的戰爭期間，他一直躲在法國南部，處於貧困。在流離失所的這段日子，他研究出需要經常遷徙的一套適應辦法。布羅納發明了他所謂的「手提箱畫作」，縮小畫的體積，以便裝進他的行李箱。如此一來，他就能作畫、遷移，繼續作畫、再遷移。

　　1944年巴黎解放後，他返回巴黎，住進一度屬於亨利・盧梭（Henri Rousseau 1844–1910）的工作室。此處成為他今後十四年的家，與他在1946年娶的第二任妻子雅拉罕同住於此。1947年，他和流亡美國返回法國的超現實主義家重聚，但是次年，他為了馬塔被組織開除而與布勒東發生衝突。布羅納拒絕在開除這位智利畫家的信上簽名，並公開指責布勒東偽善，達不到他自己訂下的超現實主義標準。在這場衝突中，真正的超現實主義家是布羅納，而不是動機叵測的布勒東。兩星期後，布勒東進一步實行制裁，公開開除了布羅納，指責他「搞分裂活動」。然而，不到幾星期，布羅納在巴黎舉辦一次大型回顧展，布勒東則越來越像是滿不講理的霸凌者。

　　隨後幾年中，布羅納舉辦了多次作品展，1953年，復發的重度胃潰瘍卻再次擊垮了他。在法國南部康復時，他曾與畢卡索度過一段時間，在瓦洛里（Vallauris）的馬都拉（Madoura）陶藝廠製作陶盤。回到巴黎後，他繼續創作並定期舉辦展覽，直到1959年，布勒東讓他重返超現實主義組織，恢復其資格。他在1960年代又舉辦多次作品展，1965年，他卻又一次因胃潰瘍入院，久病過後，他在1966年六月過世。在他蒙馬特墓園的墓碑上寫著：「繪畫即生活，真實的生活，我的生活」。

　　布羅納豐富多樣的作品，有力傳達了真正的超現實主義精神，令人費解的是，他為何沒有得到更高的評價。他如果是好萊塢演員，就是二線演員，而不是一線明星。我們不能確定他的地位在未來幾年能否提升，與其他重要超現實主義家的地位相稱。這確實是他應得的待遇。

ANDRÉ BRETON
安德烈‧布勒東

法國人‧超現實主義運動創始人
出生──1896年2月19日生於諾曼第奧恩省（Orne）坦什布賴（Tinchebray）
父母──父爲警察，無神論者；母親冷淡、虔誠，曾爲裁縫師
定居──諾曼第1896｜南特（Nantes）1914｜巴黎1922｜紐約1941｜巴黎1946
發表──超現實主義宣言1924、1930、1942
伴侶──杜布蕾（Georgina Dubreuil）1919-20｜娶坎恩（Simone Kahn）1921-31（離婚）｜
娜迪雅（迪拉蔻）（Leona Delacourt(Nadja)）1926-27｜慕札（Suzanne Muzard）1927-30｜
克萊爾（Claire，紅磨坊舞孃）1930｜蝴戈（Valentine Hugo）1931｜斐莉（Marcelle Ferry）
1933｜娶蘭芭（Jacqueline Lamba）1934-43（離婚）；一女｜娶智利鋼琴家賓鐸（Elisa
(Bindorff) Claro）1945-66
過世──1966年9月28日於巴黎

　　布勒東是超現實主義史上最核心、最重要的人物。他爲超現實主義提
出定義和描述，爲之辯護，以對抗後輩晚生的攻擊。無人可及他在超現實
主義的組織與推動上扮演更重要的角色，爲此，他應當受到永遠的敬重。
他同時是著名的超現實主義詩人，偶而也是超現實主義藝術家。

　　了解到這點後，我們卻不得不說，他也是自負的討厭鬼、無情的獨裁
者、堅定的性別歧視者、極端的恐同者和狡猾的僞君子。他很不受歡迎，
即使在他的追隨者之間。卡蘿（Frida Kahlo）說他是「一隻老蟑螂」。基
里訶說他是「自命不凡的蠢驢，軟弱無力的野心家」。費妮說他是「小
資階級」。離奇的是，蘇聯作家愛倫堡（Ilya Ehrenburg）指控他是雞姦
者──爲此，布勒東在街頭碰到他時動手打過他幾次。最後一項侮辱顯然

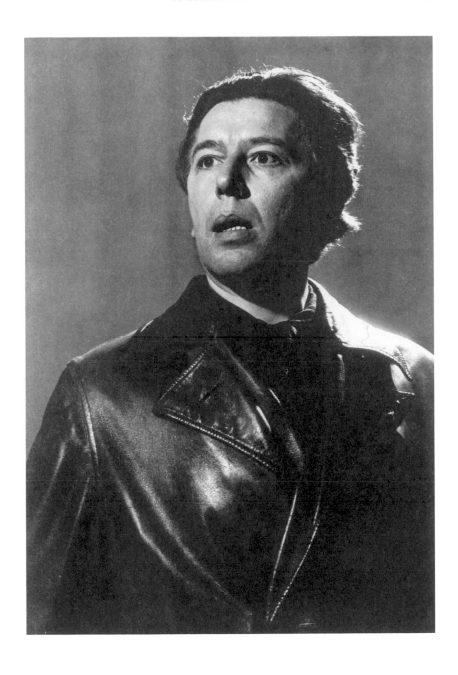

布勒東，1930，曼・雷攝

意在激起極端恐同者布勒東最大的憤怒。愛倫堡大概很清楚地知道，布勒東曾公開表示他對同性戀的厭惡，也曾聲稱「我控訴同性戀以其智力和道德缺陷對抗人類的容忍力，想把本身變成一套系統，讓我所敬重的每一套制度陷入癱瘓。」他甚至說過，除了一兩個例外，他無法容忍同性戀者在他面前出現。

他只能容忍扮演次要角色的女性。她們可以當男性超現實主義家的繆思或侍女，只要不被認真看待。他也憎恨傳統的家庭單位，尤其討厭小孩。有一次他走在街上，一個年輕媽媽的嬰兒車不小心碰到他的腿，他竟然對她吼道：「你屙出一個孩子，不代表你就得四處炫耀。」簡言之，布勒東認為同性戀令人反感、女人不如男人、家庭很可悲、小孩是排泄物。如此一來，能被他認真看作同僚及夥伴的，就只剩成年異性戀男子，因此他所召集的超現實主義團體的確全是成年異性戀男性，這點並不令人訝異。對於一個歌頌超現實主義解放思想、創造叛逆思潮的人而言，他的種種個人偏見似乎出奇反常。這一切加在一起，更說明布勒東是矛盾的化身。

布勒東生於十九世紀末的諾曼第，父親是無神論者，是個警察，母親信仰虔誠，曾是裁縫師。他的童年並不快樂，因為他愛的父親由他不愛的母親所支配。日後布勒東曾形容他的母親專制獨裁、瑣碎惡毒。她責罰他的方式不是在氣頭上揍他一頓，而是讓他站在她面前，冷冷甩他耳光。他母親對超現實主義做出了巨大的貢獻，因為她對待他的方式，使他終其一生都在追尋童年時期錯過的美好事物。在兒童內心的奇特白日夢和黑暗幻想中，在兒童世界的幼稚遊戲和玩鬧儀式中，布勒東看到某種成年人可能出現的新創意，某種不尊重客觀分析或道德約束的創造力。如果能把這種童年仙境轉換為成年人的創造力，或許他終能取回兒時被母親剝奪的快樂。這正是他在還不滿三十歲時所做的事——在巴黎發起超現實主義運動。

他召集了一小群叛逆詩人及作家，並制訂宣言形式的宏偉計畫。他們將開始根據潛意識直接創作，沒有任何理性、道德或美學的審查。他們的舉止就像「成年兒童」，任由想像力自由馳騁，刻意忽視所有的傳統制式教導。這種新方式需要一套新規則，將在布勒東的宣言中發布。身為自我標榜的組織領導人，他的任務是訂定規則，並確保大家服從規則。也因此，他給自己出了個難題。你怎能叫你的信徒任思想自由馳騁、忽視一切規章制度，而後又突然訂下一套嚴峻法規，希望他們遵守？

超現實主義運動的這種基本矛盾，讓布勒東終其一生為永無休止的論戰和異議所困擾。他必定意識到這一點，卻也喜歡這些糾紛和抗議。他徹底享受在這場運動核心所發生的緊張局勢，有時似乎還刻意激化團員間的差異。理由似乎很明顯——分歧愈多，他身為評判的角色就愈重要。

一開始，超現實主義運動基本上只限於文學、政治與哲學，無關於視覺藝術。布勒東的超現實主義共同發起人納維爾甚至還說：「超現實繪畫並不存在。」問題是，幾位傑出的視覺藝術家立即被這一運動所吸引，想參與其中。隨著納維爾離去，這一問題得到解決，留下布勒東總攬一切。他開始歡迎畫家和雕塑家加入行列，並在1928年出版了《超現實主義和繪畫》（*Le Surrealisme et la peinture*）一書，為他的新崗位奠立了合理性。此後，視覺藝術家在這場運動中的角色越形重要，直到多年以後，大多數人都已把超現實主義視為一場純粹視覺運動。其文學與哲學的本源已被人遺忘，除了法語圈的專家學者之外。視覺藝術家自然未面臨任何語言問題，也不需要翻譯。世界各地的人都能享受令人印象深刻的超現實主義圖像，卻只有法語流利的人才能真正領會超現實主義寫作的微妙細節。布勒東最後被普遍認為是一場藝術運動的發起人，而不是規劃一種全新生活方式的叛逆哲學的創始人。他順應情勢，饒有興致地看著他的這場運動在世界廣為人知。

布勒東此時面臨的最大問題是，在他控制底下的畫家和雕塑家並不

贊同他的基本規則。這項規則指稱，超現實主義組織成員必須拋開個人意志，接受集體行動。另一項規則也讓他們一些人感到不安：他們只准許在超現實主義展中展出作品，如去參加一般活動，哪怕爲時短暫，都將被撻伐。這些禁令有時被置若罔聞，使布勒東必須召開會議，討論應對之法。他時常採取強硬路線，爲某位藝術家的過失而將他或她正式開除，並要求在場每位超現實主義成員簽署文件，表明贊同他的做法。你要是拒簽，也將被開除，因此布勒東的小小世界絕無民主可言，而是一種獨裁制度。

　　這一點無疑使布勒東樹敵越來越多。除了被開除的超現實主義成員，有些人則推拒這一組織，從而離去。另外有些人雖認爲超現實主義策略極具吸引力，卻因布勒東的嚴格法規而拒絕加入組織，成爲所謂獨立派準超現實主義家。他們的作品顯然屬於超現實主義，但他們並不想和運動本身有任何瓜葛。被布勒東開除的人名列表長不勝數。幾乎每一個優秀的超現實主義藝術家都曾遭過他否決。在英國，也存在類似情況，由梅森扮演布勒東的角色。曾被布勒東開除的藝術家名單如下：布羅納、科爾奎霍（Ithell Colquhoun）、達利、恩斯特、賈克梅第、海特（Stanley Hayter）、艾荷、于涅（Georges Hugnet）、尚恩（Marcel Jean）、詹寧斯（Humphrey Jennings）、馬松、馬塔、梅尼科夫（Reuben Mednikoff）、摩爾、馬哲威爾（Robert Motherwell）、帕索珀（Grace Pailthorpe）、畢卡索、瑞德、林齊奧（Toni del Renzio）和坦基。

　　本身曾在某個時間點推拒過這場運動的藝術家，則包括愛格、布紐爾、布拉（Edward Burra）、夏卡爾（Marc Chagall）、基里訶、德爾沃、多明戈斯、卡蘿、克利、馬格利特、米羅、納什、曼・雷、瑞德、蘇瑟蘭（Graham Sutherland）和圖納德（John Tunnard）。其他曾違反布勒東訂定的規則、卻免受責罰的藝術家，則有阿爾普、卡琳頓、杜象、馬多克斯、潘若斯、曇寧、甚至立法者本人布勒東和梅森。這些來來去去讓布勒東不得閒，也始終保有其最高領袖身分。在私生活方面，他發覺自己難以和女

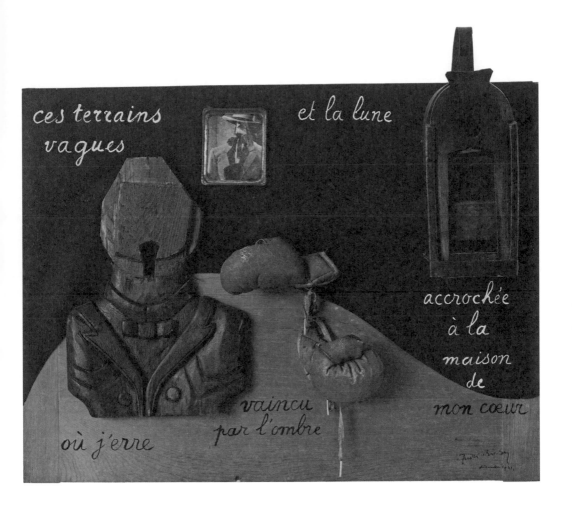

布勒東《詩-物件》（Poem-Object），1941，木雕半身像、油燈、鑲框照片、玩具拳擊手套、
紙張裱於畫板

伴展開關係。他那冷酷專橫的母親所造成的衝擊，對他投入超現實主義或許有所幫助，卻對他的擇偶觀無所助益。布勒東的第一次接觸是在十幾歲擔任一戰醫護人員時發生。十七歲的表妹曼儂（Manon）去看望他，顯然希望他向她表明性的意圖，他卻整晚待在她的陽台上看星星。她責怪他膽怯，他則自豪地告訴朋友，他「抵擋了她至高無上的魅力，讓她感到意外」。不久之後，他確實跟她上了床，卻不以為然，還說：「純屬人工美女！」

　　布勒東離開軍隊後，不久即捲入巴黎達達主義分子的瘋狂怪誕中，同他們過著放蕩不羈的生活，也確實曾與一個高度情緒化、嫉妒心強的已婚少婦杜布蕾有過短暫戀情。這段期間，給他帶來任何實質影響的女人只有他嚴厲的母親。讀到媒體報導的達達熱潮後，她拖著她極不情願的丈夫，到巴黎跟她任性的兒子當面對峙。她憤怒揮舞著剪報，說她寧可兒子死在戰場上，也不希望他為了和那些可憎的達達派交往而玷辱家聲。她發出最後通牒──他要麼別再胡鬧，回去學醫；要麼離開巴黎，跟他們回去；否則家裡將斷絕他未來的經濟資助。布勒東拒絕聽從，不得不在一家出版社校稿以維持生計。

　　他的下一個麻煩猶有過之。他的情人杜布蕾因一時嫉妒，到他的房間破壞所有的東西，包括他全部的信件、簽名書籍以及繪畫收藏，其中有莫迪里亞尼（Amedeo Modigliani）、德蘭（Andre Derain）和羅蘭珊（Marie Laurencin）的作品。接下來是一段黑暗時期，隨著達達運動在巴黎逐漸瓦解，布勒東發現自己賺的錢難以維生。而後，他和年輕富有的猶太姑娘坎恩相識相愛。他們有結婚的打算，儘管雙方家庭都不同意。布勒東的母親是虔誠的天主教徒，不喜歡他娶猶太女人為妻，坎恩的父母則認為布勒東沒錢又沒前途，配不上他們的女兒。布勒東努力賺更多點錢，終於在巴黎舉行婚禮。他的父親到場參加，他的母親卻拒絕出席。坎恩的父母十分大方，給了她豐厚的嫁妝，因此，布勒東有生以來第一次無須為財務擔憂。

他們去了維也納度蜜月，他在維也納和佛洛依德（Sigmund Freud）有一次失望的會晤。佛洛依德顯然對於晤談相當不感興趣，使得布勒東事後拒談此事。日後他曾在文章中形容佛洛依德是個「格調不佳的小老頭」。

布勒東和坎恩次年回到巴黎，搬入新家：噴泉路四十號（42 Rue Fontaine）的一套公寓。這是布勒東第一個真正的家，他一直待在這個住址度過餘生，此處日後也將成為超現實主義的活動中心，因此我們今天在外牆上能看到一塊紀念牌匾上寫著：「超現實主義運動中心1922-1966」。那些年，布勒東將一整間公寓擺滿驚人的藝術收藏。牆上掛滿部落雕刻和面具、還有畢卡索、基里訶、恩斯特、畢卡比亞（Francis Picabia）、曼‧雷、德蘭、杜象、布拉克（Georges Braque）和秀拉（Georges Seurat）等人的畫作。

接下來的十年是布勒東人生中最重要的階段，他在巴黎推動、控制、並擴展超現實主義運動。與此同時，他和妻子坎恩漸行疏遠，遠離彼此的時間越來越多。1920年代末期，兩人都發生外遇，1928年他給她寫了封信，坦白聲明：「我有必要說，我其實不再愛妳。」他正式簽上「安德烈‧布勒東」，彷彿是一封商業信函。此後，他們友善的疏離關係演變成激烈衝突。1931年，他們終於離了婚，坎恩獲得半數的藝術收藏，布勒東則保住噴泉路四十號的公寓、他們的斯凱㹴犬、和女傭的效勞。

離婚前，布勒東寫了一部小說，描寫他的某一次短暫戀情，因而聲名大噪。那是在1926年，一個躁動不安、自稱為娜迪雅的姑娘闖入他的生活，他很快就著迷於她。他被她既痛苦又驕傲的眼神深深打動，於是對她展開追求，最終取得成功。他用瑰麗的詞藻稱讚她是「逍遙的天才，就像空中的精靈，使我們也能擁有片刻的魔法」。可是一段時間過後，她的行為舉止越來越怪異，使布勒東緊張起來。有一次，她在布勒東開車時用手蒙住他的眼睛，好讓他們發生車禍共赴黃泉。幾個月後，布勒東結束了他們的關係。娜迪雅因此精神失常，有人看見她在旅館大廳對著幻覺尖叫。

警方將她帶走，送進精神病院。布勒東美化了她的瘋狂，稱之爲逃脫可恨的理性束縛。無情的是，他沒有去醫院看望她，最終她被轉往另一家醫院，十四年後死於癌症，享年三十九歲。她的眞名是迪拉蔲。

　　布勒東還有另一段關係使他不得安寧，並加速他的離婚──那是和一位輕浮的金髮女郎慕札，她從妓院被拯救出來，被形容爲「除了做愛，一無所能。」他們相識於1927年，享受馬拉松式的性邂逅，隨後往往是慕札離他而去，和其他人共度時光。她反覆來來去去，直到布勒東再也忍受不了。1930年，他愛上紅磨坊的年輕舞孃克萊爾，讓她住進他的公寓，但是過不久，布勒東待她的方式令她難過，她於是打包離去。克萊爾之所以打動他，自然是因爲她的天眞年少，而這卻是二十歲的她亟欲掙脫的角色。1931年，他被藝術家蝴戈追求，她對布勒東愛慕多年，仍在等著和丈夫離婚。起初他拒絕接受，最後卻還是屈服了，他們享受過短暫的戀情，直到1932年。

　　1933年夏末，于涅帶著他那位粗俗豔麗的紅髮情人斐莉來到超現實主義組織集會上。她一眼瞧見至高無上的布勒東，便決定換個情人，天還沒亮就已投入他的懷抱。第二天，布勒東叫可憐的于涅到咖啡館參加聚會，然後告訴他，他和斐莉陷入熱戀。于涅對身爲超現實主義運動領導人的布勒東十分敬重，因此除了認輸之外別無選擇。此時被布勒東暱稱爲「莉拉」的斐莉立即搬入他的公寓，常可聽到她放開嗓音高唱粗俗的歌曲。她的俗麗風騷似乎對博學多才的布勒東頗具吸引力──至少在新鮮感消失之前。

　　他生命中的下一個亮點，是胸懷大志的年輕藝術家蘭芭。她被形容爲精力充沛、生氣勃勃、狂暴潑辣，而且聰穎博學。無法光靠作畫過活的她，在蒙馬特一家夜總會當裸體舞孃爲生。1934年五月布勒東結識她，立即陷入愛河，三個月後他們結了婚。次年，她生了布勒東唯一的孩子歐貝（Aube），直到1943年，由於受夠了他待她如下屬、且從未重視過她的藝

術，蘭芭終於爲一個年輕小夥子而離開他。

　　一連串的性冒險讓布勒東時而憤怒，時而興高采烈，時而情緒低落。遺憾的是，他時常將自己的情緒帶入他的超現實主義聚會，假使他的情人最近傷了他，他就更是心懷怨恨，將某個倒楣的超現實主義家逐出組織之外，好發洩他的挫折感。

　　然而過不久，這一切反反覆覆的情緒，都因二戰爆發而變成無足輕重的瑣事。此時，布勒東和其餘的超現實主義家不得不做出選擇——不是抵抗就是逃亡。他們絕大多數都選擇逃亡，儘快搬去法國南部，希望能航向新世界，前往墨西哥或美國。布勒東跟隨他們，不久便來到紐約，幾乎是身無分文。支持超現實主義的名流薩奇（Kay Sage）和古根漢（Peggy Guggenheim）幫助他擺脫財務困境，他則在進退不得的尷尬中等候歐洲結束二戰。他因爲拒說英語而更形孤立，幾個月後，他發現自己失去了對集團的掌控。偉大的布勒東，成了可憐的老布勒東。

　　更糟的是，1942年他的妻子蘭芭愛上年輕的美國雕塑家海爾（David Hare 1917-1992），她離開布勒東，帶著他們的女兒歐貝和他住在一起。布勒東的這段婚姻就此結束，這使他萬分沮喪。大約一年後，他在年輕的智利鋼琴家賓鐸身上找到新戀情，重新振作起來。他們在紐約一家餐廳相遇，當時他正和杜象共進午餐。她的模樣像葛麗泰‧嘉寶（Greta Garbo），具有一種脆弱的魅力。之所以脆弱，是因爲最近一起溺水事故使她遭遇喪女之痛。在各自面對傷痛的此時，她和布勒東發現他們的相遇是一種相互的救贖。1945年二戰結束，布勒東和賓鐸離開紐約，前往內華達賭城雷諾（Reno），爲的是和蘭芭得以迅速離婚。七月的某天，他和蘭芭離了婚，數小時後又與賓鐸結婚。不久，他們前往海地，布勒東在當地發表了一系列演說。他的演說使海地的年輕人大受感動，他發現自己在當地也挑動了一場叛亂。

　　回到紐約後，他和賓鐸忙著爲移居巴黎做準備，布勒東希望能重組他

的超現實主義組織，復興這場運動。在美國鬱鬱寡歡地待了五年後，布勒
東終於在1946年春天返回家鄉，噴泉路上的老公寓等候著他的歸來。他的
繪畫收藏依然掛在牆上，但是窗戶已破，沒有暖氣也沒有電話，漏水的管
道造成相當大的損害。但它仍是個家，在這裡，布勒東對未來充滿樂觀。
最重要的是，不管到哪裡，大家說的都是他心愛的法語，聽不到討厭的英
語。

　　爲了在巴黎重振超現實主義，布勒東開始策劃另一次國際超現實主
義大展。1947年，展覽在梅格畫廊（Galerie Maeght）舉辦，並產生重大影
響，卻無法持續下去。戰後的巴黎極度蕭條，無意振興超現實主義。振興
之想不是遭到反對就是漠視。我記得1949年時，我曾努力查找超現實主義
的活動中心所在。除了「牛頭怪」（Minotaure）書店和幾名超現實主義次
要藝術家之外什麼都沒有。1920和1930年代曾多次舉辦組織聚會的幾家著
名咖啡館，也幾乎空無一人。大家普遍感到超現實主義時代已然結束。確
實，作爲一個集體行動、舉辦集會、訂定正式規則的運動，超現實主義已
逐漸失去勢頭。從1946年返回巴黎，直到1966年過世爲止，布勒東盡己所
能地堅持下去，卻已不復戰前的盛況。

　　然而，超現實主義精神依然持續下來，因爲重要的超現實主義家仍
在他們如今散置各處的工作室中創作不懈。他們當中只有極少數人回到
巴黎，但無論身在何處，他們仍有許多人持續創作超現實主義作品，直到
生命結束。不同的是，他們此時都是身爲獨立的個人，而不是順從的追隨
者。有些曾被布勒東開除，有些推拒他，還有一些只是漸漸疏遠。

　　先前和母親一起住在紐約的女兒歐貝來到巴黎，住在父親布勒東家
裡。他爲她裝飾她的房間，全都是精挑細選過的面具、部落文物、和超現
實主義畫作。最後的潤色是：在她的枕頭上方掛了個乾枯的頭顱。歡迎一
個美國來的少女，這或許不是個理想的方式。

　　在他過世後，歐貝將她父親的藝術收藏拍賣出售。許多人都認爲這些

藝術品應當放在一起，作爲公開展出的基礎，然而，儘管歐貝在三十年間努力不斷，仍未能成功。2003年，這些作品流落四方。總計有四千多件，包括布勒東本人以及達利、馬格利特、恩斯特、坦基、阿爾普、杜象、曼‧雷、米羅、和畢卡索等重要人物的藝術作品，更別提他令人稱道的部落藝術收藏。拍賣會場外有一場超現實主義示威活動，要求應將這些收藏視作國寶，然而卻無濟於事。

　　總結布勒東的一生：我們很容易拿他打趣。誠然，他是個小獨裁者，傲慢、矛盾、虛僞、浮誇、愛鬥氣，但同時，他也是超現實主義運動的主要動力，少了他，一切將貧乏許多。他的魅力賦予超現實主義某種氣勢，使之從戲謔的思想層次，提升爲二十世紀最重要的一場藝術運動。

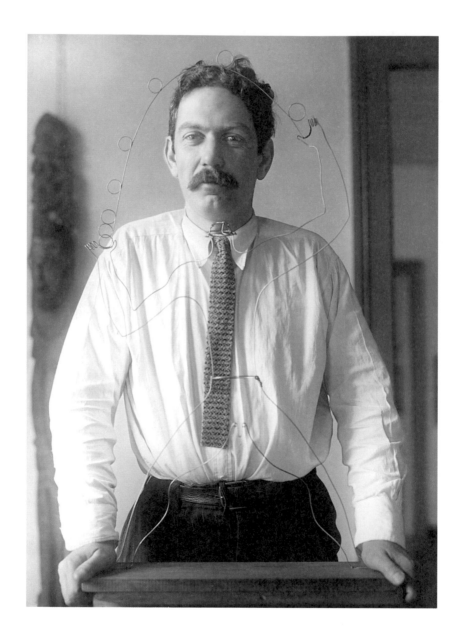

考爾德與他的鐵線雕塑，於柏林尼倫多弗畫廊（Galerie Nierendorf），日期及攝影者不詳

ALEXANDER CALDER
亞歷山大・考爾德

美國人・1930年代活躍於巴黎超現實主義圈，而後與之脫離
出生──1898年7月22日生於賓州勞頓（Lawnton）
父母──父為雕塑家；母為肖像畫家
定居──勞頓1898｜加州帕薩迪納（Pasadena）1906｜費城1909｜紐澤西州霍博肯
（Hoboken）1915｜紐約1923｜巴黎1926｜康乃迪克州羅克斯伯里（Roxbury）1933｜法國
安德爾-羅亞省（Indre-et-Loire）1953
伴侶──娶詹姆絲（Louisa James）1931；二女
過世──1976年11月11日

　　和考爾德握手，感覺不像和一個精練的藝術家、更像是和一個健壯如
熊的鋼鐵工人握手。交談時也是如此，你感覺面前是個粗聲粗氣的建築工
程師，而不是口才便給的超現實主義家。然而，胸肌發達的考爾德卻是當
代最具原創性的藝術家之一。還有哪個藝術家發明過如此獨一無二的藝術形
式，以至於其他任何人若膽敢模仿，就會馬上被指控抄襲，而不只是「受薰
陶」？獨有考爾德創作「動態雕塑」（mobiles）──隨風晃動而造成反響的
雕塑作品，這是他對現代藝術做出的獨特貢獻。他有冶金工的手勁並非偶
然，因為這正是他從事的工作。他在工作室幹活的照片使人聯想起鐵匠在鍛
爐前勞動的老照片。他所居住的偌大空間，由鐵棒、鋼板、鐵線和鏤空的金
屬圖形所環繞，看上去就像雜亂的工程車間。

　　考爾德十九世紀末生於賓州。幸運的他有個畫家母親，還有個雕塑家
父親。他早年對藝術的興趣因此受到鼓勵，而不像許多初出茅廬的藝術家受

到壓抑。因此他起步很早，十一歲即已創作第一件雕塑。甚至在此之前，年僅八歲時，他在家中就已擁有自己的個人工作坊，開始替妹妹的玩偶製作珠寶首飾，培養他的手工藝技能。童年期間，他家在城市間搬來搬去——從賓州搬到亞利桑納州，再到帕薩迪納、費城、紐約州、舊金山、柏克萊、紐約市。他在每個地方總有辦法成立自己的工作室，培養他的金屬加工技能。

　　成年後，考爾德持續童年時期對金屬加工的迷戀，二十一歲時，他取得機械工程學位。他擔任過幾年工程師，先是在汽車工業，而後在水利工程界，後來有段時間在海洋客輪擔任鍋爐工。之後，他在華盛頓州的伐木場找到工作。當地的景觀給他留下深刻印象，於是他寫信給家裡，要求寄來繪畫用品。這時他二十四歲，慢慢表現出對視覺藝術的興趣。次年，他回到父母位於紐約市的家中，參加繪畫班。到了1924年，他已受僱為插畫師，1926年，二十四歲的他創作了第一件正規的鐵線雕塑作品。

　　那年夏天，他在航往歐洲的貨船上打工，充當船員，他的工作是為船的外部上漆。他在英格蘭上陸，而後乘渡船到法國，前往當時的世界藝術之都巴黎。在著名的街頭咖啡館閒逛時，他遇上英國前衛派版畫家海特（1901–1988），逐漸打入巴黎藝術圈。他租下一間工作室，開始創作後來被稱做《考爾德馬戲團》（Cirque Calder）的作品——表演藝術的早期範例。這是以各種機械雕塑形式組成的小型馬戲團，由考爾德在觀眾面前親自操作。這些雕塑主要由鐵線製成，還加入布料、皮革、橡皮和軟木等素材。法國小說家兼導演考克多（Jean Cocteau）和曼・雷也是他的觀眾。

　　1927年考爾德回到紐約，以製作大批量產的機械玩具謀生。他也在紐約演出他的考爾德馬戲團，用五只大皮箱裝箱運送。他沒有久留，1928年返回巴黎後，年底不到，他即已安排了在米羅的蒙馬特工作室與他的重要會面。他對米羅的作品其實感到費解，卻仍說服他參觀自己的考爾德馬戲表演。雖然他們的性格大不相同，但考爾德和米羅不久即結交為友，成為一輩子的知己。身材矮小、看來若有所思的加泰隆尼亞人（Catalan）米羅和高大魁梧的

考爾德走在巴黎街頭，米羅戴圓頂禮帽、繫黃色領結，考爾德則是一身橘色斜紋西裝，真可謂一對古怪的搭檔。

考爾德和米羅一起到拳擊俱樂部的意象別有一番意趣。據考爾德說，他們很少真正拳擊，但是正在健身訓練的米羅說服考爾德，要他一起做某種大聲吹口哨的呼吸練習。幾年後，考爾德到西班牙拜訪米羅，一天清晨，他這位熱心的朋友帶他爬上農場小教堂繼續他們的練習，米羅進行他的呼吸儀式時，口哨吹得之響亮，使考爾德忍不住笑倒在屋頂上。這對搭檔有張著名的照片，照片中，呵呵大笑的考爾德用臂膀勒住米羅的脖子，另一張則是考爾德抱著米羅的臉頰親吻他的太陽穴。

搭客輪回到紐約後，考爾德結識了年輕漂亮的詹姆絲，她的父親曾帶她去歐洲認識當地的年輕知識分子，卻沒有成功。她和考爾德相熟後，他受邀住在他們位於鱈魚角（Cape Cod）的家。她說他是稱職的客人，「把眼前的東西都拿來修補，還讓我們整天哄堂大笑」。在紐約多次演出考爾德馬戲團後，次年他又回到巴黎，詹姆絲到巴黎造訪他，並決定嫁給他，因為他能使她的生活「多彩多姿、更有意義」。他給她打造一只鍍金訂婚戒指。他們回到紐約，於1931年元月結婚，這段關係持續一生之久，直到他於1976年過世為止。再次回到巴黎後，考爾德和他的新婚妻子建立了家庭。這時候，他有更多時間與阿爾普和杜象等超現實主義家相處，也被天然形狀的抽象性所吸引。他即將在自己的創作中經歷一個重大突破：拋棄鐵線馬戲團的造型圖像，著手創造抽象的有機形狀，使之漂浮在半空中或者由小馬達驅動。這些全新、動感的雕塑創作，都得歸功於考爾德的雙重身分——首先是雕塑家，其次是工程師。很快就看得出，他發明了一種完全獨創的藝術形式，杜象給這些新型創作以法文命名為「動態雕塑」。從此以後，即使在英語中，也仍保留其法語發音，就像他後期那些被阿爾普定名為「靜態雕塑」（stabiles）的非動態作品。

1931年巴黎的第一場考爾德新作品展中，雷捷（Fernand Leger 1881–

1955)在展覽目錄上寫道:「觀看這些新作——透明、客觀、精準——使我想起……杜象、布朗庫西、阿爾普——這些刻劃無言無聲之美的權威名家。考爾德和他們同屬一系。」畢卡索參觀該展後,也同意雷捷的看法,蒙德里安(Mondrian)看過之後,則講了一番高深莫測的話,說這些「動態雕塑」動得不夠快,因為它們本該靜止不動。

1932年,考爾德走訪西班牙,在米羅家暫住。兩位藝術家之間的友誼越來越親近,次年,米羅也暫住於考爾德一家的巴黎住所。約在此時,考爾德遇見達利和他的妻子卡拉(Gala)。美國人考爾德成為超現實主義圈的重要分子,雖然有此成就,他卻避開了無聊的超現實主義聚會,也無須和布勒東有任何接觸。我曾親自和考爾德相處,實在無法想像他坐在聚會上耐著性子聽那些沒完沒了的論戰。考爾德是非常實際的人,他讓作品替他講話。儘管如此,布勒東仍覺得該把考爾德納入1936年在倫敦及1947年在巴黎舉辦的國際超現實主義展。在後者的展出中,布勒東將考爾德歸類為「身不由己的超現實主義」藝術家。

1933年夏天,考爾德賣了他們的巴黎住家,搬回美國。考爾德說他和妻子不喜歡歐洲似乎又將開戰的傳聞。他們斷定應當回到祖國。在這方面,他比其他超現實主義家超前了幾年,因為其他人在打算離開歐洲時幾乎為時已晚。回到美國後,考爾德夫婦開始找房子,終於在康州小鎮羅克斯伯里(Roxbury)找到一棟占地十八英畝、破舊不堪的十八世紀農舍。幾年間,他們為農舍進行翻修,增建大型工作室,成為他們後半生的家園。

1935年,他們的第一個女兒出生。1937年夏天,在她兩歲時,他們帶她去了法國。這一次,考爾德同畢卡索和米羅共同參與巴黎世博會的重要項目製作。他們三人的作品是對西班牙佛朗哥(Franco)和法西斯分子提出抗議。畢卡索展出《格爾尼卡》(Guernica),米羅貢獻《收割者》(The Reaper)為一幅西班牙農民武裝起義的巨幅壁畫,考爾德則展出《水銀噴泉》(Mercury Fountain),作品中不斷流動的水銀,代表共和國對法西斯主

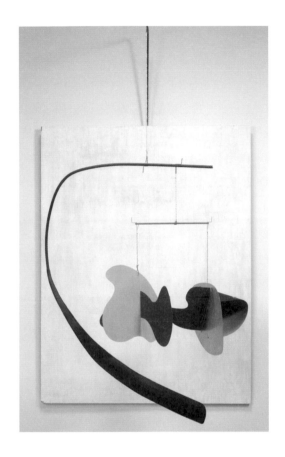

義永無休止的反抗。許多年後，考爾德將他的《水銀噴泉》捐贈給巴塞隆納的米羅基金會，表達對這位朋友的讚佩。

　　1937年秋天，考爾德橫越英倫海峽來到英格蘭，在倫敦市長畫廊（Mayor Gallery）辦了一次成功的展出。他充滿想像力的珠寶作品在當地特別受歡迎。回到美國後，1941年，坦基和薩奇在考爾德家附近買下一棟房

考爾德《白板》（White Panel），1936，膠合板、金屬板、管材、鐵線、線繩與油漆

子，他們於是成爲親密的朋友。1943年發生一起悲劇，電氣引發的一場火災燒毀了考爾德的大型工作室和部分農舍。考爾德和夫人在附近坦基夫婦家暫住一段時間，把屋子進行重建。此後，考爾德的故事是一個日益成功的典範。他的作品大受歡迎，一再受邀在北美各地創作巨型「動態雕塑」，甚至更大型的「靜態雕塑」等公共紀念物。他的作品將持續大獲成功且廣受歡迎，直到他過世。戰後，1947年，米羅一家來到紐約，暫住於考爾德康州的家中。他們之間的友情不僅是個人情誼，他們也仰慕對方的作品，曾交換過幾次作品。

在人生的最後三十年間，考爾德收到來自許多不同國家的邀請，創作並展出公共雕塑。這些邀請及隨之而來的收入，使他能夠到世界各地旅行，造訪英國、法國、摩納哥、荷蘭、比利時、德國、義大利、芬蘭、瑞典、希臘、賽普勒斯、黎巴嫩、以色列、埃及、摩洛哥、印度、尼泊爾、墨西哥、委內瑞拉、千里達和巴西。各種榮譽接踵而至，包括法國的榮譽軍團勳章（Legion d'honneur）和聯合國和平獎。在美國，過世前不久他被福特總統授予自由勳章（Medal of Freedom），卻因政治因素拒絕領獎。他在1976年過世後，被追封此獎，他的遺孀卻拒絕參加在華盛頓舉行的頒獎典禮。

1977年，他的朋友米羅爲他的死訊感到悲傷，爲他寫了一首感人的詩，結尾的幾句是：「你的骨灰飛向天空，／和星星做愛。／淅淅沙沙，／你的骨灰愛撫／五彩繽紛的花朵／取悅蔚藍的蒼穹。」

LEONORA CARRINGTON

里奧諾拉・卡琳頓

英國人・超現實主義組織成員，始於1937年
出生──1917年4月6日生於蘭開夏郡喬利(Clayton Green, Chorley, Lancashire)
父母──父爲紡織巨亨；母爲愛爾蘭人
定居──蘭開夏1917｜倫敦1935｜法國聖馬丹達爾代克（Saint Martin d'Ardèche）1938｜西
班牙1940｜葡萄牙 1941｜紐約1941｜墨西哥1943
伴侶──恩斯特1937-39｜墨西哥大使勒狄克（Renato Leduc）1941-44｜攝影師懷茲
（Emerico Weisz）1946-2007；二子
過世──2011年5月25日於墨西哥，死於肺炎

　　卡琳頓是1920與1930年代被巴黎超現實主義圈所吸引的年輕反叛女性之
一。她們無法抗拒自由的社會氛圍、激烈的理性辯論、和刻意的不妥之舉。
卡琳頓出現得較晚，她在1937年加入組織，當時年僅二十歲，剛從藝術學校
畢業。她的優勢是她能講一口流利的法語，而她也發現巴黎咖啡館和酒吧的
超現實主義聚會令人興奮。經過壓抑的童年後，這並不足爲怪。

　　卡琳頓出生於北英格蘭，父親是蘭開夏郡紡織巨亨，她在一棟有十個
僕人、還有私人司機、保母、法國家庭女教師、和宗教導師的豪宅長大。她
年少時期的生活每時每刻都有人監督，只准在特定場合到起居室見她母親。
儘管生活闊綽，家庭在她眼中不過是巨大的監獄。卡琳頓把她家的建築形容
爲哥德式廁所。愛爾蘭保母告訴她的奇特民間故事令她浮想聯翩，更促使她
逃入祕密的幻想世界。

　　她在學校很快就碰上麻煩，因爲她能用兩手寫字，甚至能反向著寫。

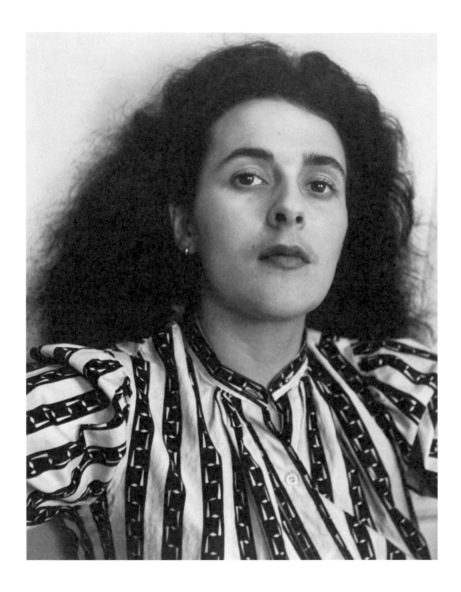

卡琳頓於她在紐約格林威治村的公寓，1942，蘭德沙夫（Hermann Landshoff）攝

（據說晚年時，她能夠同時用兩手畫畫，確實是獨一無二的本事。）教導她的修女告訴她，這種特異能力不是非凡的才藝，而是一種疾病。她被告知她異於常人，而她的不服從也受到懲罰。此後，卡琳頓開始不信任宗教，這一點在她往後的人生中將更形加劇。她早在十四歲時有過一次叛逆之舉——在一個天主教教士面前撩起她的連衣裙。她沒穿內衣褲，而且還問他：「你覺得怎麼樣？」因不服老師管束，她兩度被學校開除，最後被送進佛羅倫斯的一所寄宿學校，爲踏入名流界做準備。她在這座美麗的城市待了一年，使她研習到歷史上的偉大藝術，這一經驗對她的藝術生涯產生長遠的影響。

佛羅倫斯之行後，她被送到巴黎的女子貴族學校念書，卻因拒絕遵守規則再度被學校開除。她的父母並未屈從於她的任性行爲，他們給她戴上公主頭飾，在倫敦麗池酒店爲她舉辦一場初入社交舞會，並帶她參加皇家賽馬會，由於不被允許下注賭馬，她一整天坐在角落讀赫胥黎（Aldous Huxley）的《加沙盲人》（*Eyeless in Gaza*）。在卡琳頓的家人眼中，她如今已準備踏入豪門，或者，用她自己的話說，「賣給出價最高的人」。對她而言，這是個緊要關頭，於是她宣布造反，在1935年，年方十八歲的她離家出走，到倫敦追求藝術學習的生活。她的父母十分生氣，幾乎斷絕她的經濟支援，但是她終於獲得自由。這時候，她收斂起自己的挑釁行爲，乖乖投入繪畫訓練。

諷刺的是，她的超現實主義初體驗來自她母親送她的一本書：瑞德的新書《超現實主義》（*Surrealism*），出版於1936年。這本書令卡琳頓著迷，特別是恩斯特的藝術。她說觀看他的作品就像「烈火中燒」。1937年恩斯特在倫敦展出，在一場爲他舉辦的宴會上，卡琳頓結識了他。恩斯特的魅力素來讓女人無法抗拒，卡琳頓自然發現此言不假。她後來說，他們兩人一見鍾情，而他雖是有婦之夫，她仍很快就成爲他的情人和搭檔。恩斯特去巴黎後，她也隨之而至，還告訴大發雷霆的家人，即將出國和一個大她二十五歲的已婚德國藝術家姘居。惱怒的父親告訴她，不准再踏入家門一步。她很高興能把英國拋在身後，因爲「英國人的靈魂硬度和豬肉凍差不多。」

　　1937年在巴黎，卡琳頓成爲布勒東超現實主義圈的積極成員。她在童年時期取得的自信，意味著她絕不是順從的追隨者，而是不可小覷的人物。比方去參加一次派對時，她身上除了一條白色床單外什麼也沒穿，而後她撤下床單，使她完全光著身子。她和恩斯特於是被趕出派對。卡琳頓的家人或者因爲擔心女兒，要不就是因爲關心他們自身的社會聲望，因此持續監督她和恩斯特的一舉一動。有一回，他們試圖讓恩斯特因爲在倫敦展出情色圖像而被逮捕，潘若斯施以援手才救了他。

　　1930年代這段期間是卡琳頓的多產時期。巴黎的氛圍對她而言活躍又刺激，然而1938年，她和恩斯特開始對布勒東與其追隨者之間的不斷口角感到厭倦，於是離開了巴黎，在法國鄉間的一棟舊農舍待了一年多之久。卡琳頓說，這是一段天堂時期。不幸的是，這種生活沒過多久即因1939年的二戰爆發戛然而止。身爲德國人的恩斯特立刻被關入法國集中營。在他被囚禁期間，卡琳頓對他的態度發生轉變。她從不同角度審視他們的關係，在他終於獲釋、回到他們的農舍時，他發現她已不見蹤影。恩斯特被捕時，卡琳頓這才發現自己與世隔絕，獨在異鄉且大戰在即，與家人也斷絕了一切聯繫。此時的她年僅二十三歲，這一切對她來說太過沉重。她不再進食，開始酗酒，也開始爲幻覺所苦。她以一瓶白蘭地的代價，把他們的房子賣給當地農民，而後，朋友載她去了馬德里，在馬德里，她的行爲也越來越反常。有天卡琳頓被人發現身在英國領事館外，喊著要殺死希特勒。她的父母將她送進西班牙的精神病院，她被歸類爲不能治癒的精神病患，在精神病院裡進行了化學性休克療法。她的用藥會導致抽搐痙攣，因此整日被皮帶綁在病床上，以鼻咽管進食。這一切使她差點死去。

　　心焦的父母安排卡琳頓轉往南非的精神病院，她父親差遣潛水艇護送她以前的保母過去。他們的旅程始於馬德里，而後繼續前往葡萄牙首都里斯本。一到里斯本，她說服她的監護人讓她上街買些手套。她溜出後門，來到墨西哥領事館，勒狄克大使是她的老朋友。她懇求他把她弄出國去，這可不

容易。他的唯一辦法是娶她爲妻，於是他們結了婚。幾個月後，他們才啓程橫渡大西洋，那幾個月對卡琳頓並不好過，因爲恩斯特也來到里斯本，他也將前往美國。此時他雖和古根漢在一起，卻仍深愛著卡琳頓，他們在里斯本的咖啡館共度許多時光，相聊甚歡。他再三嘗試說服她回到他身邊，她卻怪他沒把她從恐怖的精神病院解救出來，不再打算和他一起生活。

越洋抵達美國後，他們都住在紐約，恩斯特和卡琳頓繼續和彼此見面，這讓已經和恩斯特結婚的古根漢感到強烈的嫉妒。難能可貴的是，她沒讓此事阻礙她對卡琳頓的作品評價，也樂於在自己的新畫廊展出卡琳頓的作品。卡琳頓在紐約期間的舉止極其古怪。有一次她在餐廳用餐時，雙腳塗滿了芥末醬，還有一次在朋友家，她沒脫衣服就去沖澡。我們並不清楚她的古怪行徑究竟是超現實主義之舉或是一時瘋狂。

1943年卡琳頓形式上的丈夫搬回他的祖國，並帶她一同回去。他們的特殊關係在幾年後結束，好聚好散地離了婚。在墨西哥市，她結識攝影記者、匈牙利猶太人懷茲，經過短暫相處後，他們在1946年結了婚。在墨西哥安家定居後，他們做了六十多年的夫妻，其間她給懷茲生了兩個兒子，直到九十幾歲仍創作不懈。她的老公——大家都叫他契奇（Chiki）——幾乎無異於聖人。他一直陪在卡琳頓身邊直到過世，儘管他時而成爲她火爆脾氣的受害者，而至少有一次，還受到她的人身攻擊。她有過許多情人，多次離開契奇，卻總是回到他身邊。

卡琳頓的畫法雖然傳統，卻始終設計巧妙，帶觀者進入一個充滿怪物和神祕儀式的隱密幻境。有些像是瘋狂的童話故事，有些則像優雅的噩夢。和許多超現實主義作品一樣，這些畫給觀者帶來衝擊，儘管確切的含意模糊不清。九十歲時，她被採訪者問及某特定場景中的某些怪獸是否扮演著守衛者的角色。她顯然不喜歡這個問題，答道：「我不太從解釋的角度思考。」她的觀點是，假使圖像來自潛意識，就該由潛意識接納。另一位採訪者問她某幅畫的含意，她卻嘲諷地反駁道：「這不是智力遊戲，而是視覺世界。用

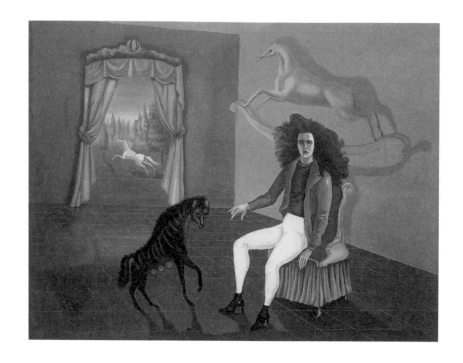

用你的感覺吧。」墨西哥詩人帕斯（Octavio Paz）形容卡琳頓是：「著魔的女巫，對社會道德、審美學和價格毫無所感。」

卡琳頓《自畫像：在黎明破曉的馬旅店》（Self-Portrait: 'A L'Auberge du Cheval d'Aube），
約於1937-38

GIORGIO DE CHIRICO

喬治歐‧德‧基里訶

義大利人‧對超現實主義產生最早的主要影響，1924年加入組織；後期作品被組織成員排斥，1926年與之決裂

出生——1888年7月10日生於希臘佛洛斯（Volos）

父母——父爲西西里人；母爲熱那亞人

定居——佛洛斯1888｜雅典1899｜慕尼黑1905｜米蘭1909｜佛羅倫斯1910｜巴黎1911｜義大利1915｜羅馬1918｜巴黎1925｜義大利1932｜羅馬1944

伴侶——娶俄羅斯芭蕾舞孃古列薇琪（Raissa Gurievich）1925｜娶俄羅斯人帕茲薇法爾（Isabella Pakszwer Far）1930

過世——1978年11月20日於羅馬

　　基里訶的藝術家生涯分爲前後兩期。在1913到1918年的前半期，他創作了一系列描繪凶險人物和街道場景的「形而上」繪畫，被列入有史以來最偉大的超現實主義作品行列。更重要的是，這些作品帶領了超現實主義藝術運動，扮演著先驅者的角色。他創作於三十歲至九十歲間的後半期作品則毫無價值，至少在超現實主義家的眼中是如此。他們搞不懂如此優秀的藝術家何以變得如此差勁。

　　基里訶1888年生於一個定居希臘的義大利家庭。他的父親是負責興建新鐵路線的工程師。年幼時，基里訶即展現出他的素描天賦，被送去雅典上課，花了六年時間學習繪畫。十六歲時，父親過世，母親帶他和弟弟到義大利，而後前往慕尼黑，基里訶在慕尼黑又接受了兩年正規藝術訓練。1909年他搬回義大利，同他跋扈的母親和弟弟住在米蘭。二十一歲的他在這一年創作了他的第一幅形而上畫作。他曾多次造訪佛羅倫斯和羅馬，爲當地建築所

基里訶，1936，范‧維希滕（Carl Van Vechten）攝

吸引，不久即對他的早期繪畫起了重要影響。此時的他健康狀況不佳，時而經歷憂鬱沮喪的階段。

1911年基里訶一家在巴黎定居下來，次年，他卻自願留在義大利服役。他意識到自己的錯誤，很快就逃離部隊，潛回巴黎，不久即開始展出他的繪畫作品。一次大戰爆發後，他向義大利軍方自首，被派到步兵團參軍。他謀到在總部當小職員的差事，讓他有很多空餘時間作畫。他又一次生了病，被送進軍醫院，使他得以繼續作畫。戰時的這幾年間，他創作了他最重要的形而上作品。戰爭結束後，他搬到羅馬，1919年舉辦了一次形而上個展，這些畫作的選集得到布勒東的好評。

他有一件古怪的早期作品，名為《孩子的腦》（The Child's Brain）（1914），1923年在巴黎一家畫廊的櫥窗展出，布勒東看見後，說一定要得到這幅畫才肯罷休。不過，在他還沒這麼做之前，坦基也看到這件作品。和布勒東一樣，他搭的巴士行駛在畫廊所在的街道上，看到這幅畫時，他興奮得從還未停下的巴士跳了下來，以便就近觀察。坦基所看到的東西改變了他的人生，讓他從商船船員變成一輩子的畫家。

1920年代期間，基里訶的藝術發生轉變，違背了最初的超現實主義。1925年回到巴黎後，他參加過幾次布勒東的超現實主義聚會。他對這些晚間聚會的描述，表明了雖然超現實主義家對他的早期創作讚不絕口，他對他們的組織卻強烈存疑。他說，「在虛假的沉思和裝模作樣的專注氛圍中，布勒東在工作室裡踱來踱去，用一種陰沉的語氣朗誦……慷慨陳述愚蠢的評論……表情慎重而鼓舞。」基里訶在這些超現實主義聚會中所受的歡迎為時不長，因為他即將展出他的平庸新作。超現實主義家為他們看到的東西感到震驚。在他們看來，他成了一個死氣沉沉的傳統派。對他們而言，這個曾經讓他們特別仰慕的人物令人難堪。他們猛烈抨擊他，所有的情感連結從此決裂。

為了嘲諷基里訶的新作，他們採取一個招數：在另一家畫廊的櫥窗製

基里訶《兩張面具》（The Two Masks），1916

作了廉價仿冒品，並同時展出他早期形而上的畫作。他們買了小馬形狀的
橡膠玩具，擺在沙堆上，四周是藍色紙張，藉此譏諷他的一幅新畫作，那幅
畫畫的是海邊的馬。基里訶不甘受辱，於是予以反擊。他在回憶錄中寫道，
到巴黎後不久，「我遭到那群人的強烈反對，那些敗類、無賴、幼稚的無業
遊民、變態狂、懦夫、自以爲是的超現實主義家。」對這個話題他越講越起
勁，又說：「布勒東是典型的自大狂、無能的野心家。」艾呂雅則是「蒼白
平庸的小伙子，有個鷹勾鼻，還有一張又像變態狂又像大白癡的臉。」

　　令人詫異的是，基里訶還控告超現實主義家以最低價格收購他所有的
早期形而上畫作，而後透過宣傳以及「虛張聲勢的高超手段」，打算「以極
高價賣出，攫取暴利」。他認爲他們之所以反對他，是因爲他的新畫風破壞
了他們的計畫。爲了鞏固立場，基里訶甚至把自己的早期作品形容爲一文不
值且「只有假內行才欣賞」。他針對超現實主義家所做的激烈反擊，最後達
到可笑的程度。他指責他們的表現「活像惡棍和小流氓」，還說「他們的嫉
妒心持久不懈、歇斯底里——像太監和老處女一樣」，才使他們對他的作品
發起大規模抵制。他和超現實主義家的這場爭吵越演越烈，1928年布勒東在
他的《超現實主義和繪畫》一書當中對此事做了一番論述，強調他十分欣賞
基里訶在1919年之前的作品，同時也批判了他的後期作品。儘管超現實主義
家和基里訶此時關係交惡，儘管他對他們惡言相向，然而他們從未改變過對
他早期作品的讚賞，在1920年代超現實主義的創始階段，基里訶的那些作品
對他們而言意義非凡。

SALVADOR DALÍ
薩爾瓦多·達利

西班牙人·1929年加入巴黎超現實主義組織；1934年幾乎被布勒東開除，1939年終於被開除
出生——1904年5月11日生於西班牙費格拉斯（Figueres）
父母——父爲律師和公證人
定居——費格拉斯1904｜馬德里1922｜巴黎1926｜里加特港（Port Lligat）1930｜紐約1940｜里加特港1948
伴侶——娶卡拉（Gala Eluard）1934
過世——1989年1月23日於西班牙費格拉斯，死於心臟衰竭

　　我的一個朋友給達利看了我的黑猩猩剛果（Congo）畫的一幅畫，達利仔細研究過後說：「黑猩猩的手法像人類；帕洛克則完全是動物手法」。這是個敏銳的回應，因爲黑猩猩確實嘗試從手畫在紙上的線條中理出某種頭緒，創造出某種原始形式的構圖，帕洛克的線條則是刻意破壞任何形式的構圖，創造出某種統一、整體的格局。達利的這一評論，深刻反映出超現實主義在1924年誕生之後所發生的事。布勒東在他所發表的第一份宣言中，將超現實主義定義爲「純粹心靈之無意識行爲」——這句話完全適用於帕洛克在畫布上潑灑顏料的做法。根據這一定義，帕洛克似乎才是最佳的超現實主義家，相比之下，達利更像是古典大師。然而，儘管達利用的是學院派畫法，他的畫卻一點也不正統。達利屬於某種特殊類型的超現實主義家：雖然用的是傳統畫法，但是在下筆之前，超現實主義創作的非理性思考時刻就已到來，也就是非理性、無意識的妄念閃過腦際之時。

毫無疑問，在所有的超現實主義家當中，達利是技巧最嫻熟、最功成名就的一個。在他的早期作品中，他也是意象最黑暗、最有創意的人。可惜的是，被布勒東除名後，達利終究迷失了方向，他的一些後期作品只能用媚俗的宗教藝術來形容。他還喜歡在公眾面前裝瘋賣傻，這種手法使他廣為人知。他因此成為公眾心目中最有名的超現實主義家，最終使他敢於公開聲明：「我就是超現實主義」。不過，他這些後期的偏差行為，並不足以掩蓋他早年曾經創作出史上最偉大的超現實主義畫作的事實。

達利1904年出生於西班牙北部，比其他大部分超現實主義關鍵人物略微年輕。（阿爾普、布勒東、基里訶、德爾沃、杜象、恩斯特、馬格利特和曼·雷都出生於十九世紀。）他的出生對他的父母而言是個奇特的經歷。三年前，他母親生了另一個達利，1903年，這個深受寵愛的孩子不幸身亡。九個月後她生下第二個孩子，給他取了相同的名字，彷彿為了讓第一個達利起死回生。第二個達利小時候常被帶去第一個達利的墓前，站在那裡注視刻在墓碑上那個似乎是他自己的名字。成年後，達利宣稱他那些眾所周知的放縱舉止，都要歸因於他一次又一次地想證明自己不是他死去的哥哥。

達利的父親在費格拉斯是位成功的公證人，因此他們一家人生活富裕。他的母親不想失去第二個孩子，因此對達利十分縱容，小達利很快就發現，他可以胡作非為也不會受到懲罰。假使他發起壞來大吼大叫，她也會試著安撫他，絕不會懲戒他。父親較為嚴厲，因此成為他的仇敵。達利在學校常被欺負，也不大留意老師講課，只沉浸在自己的白日夢中。在家裡，他說服父母讓他擁有一間小工作室。十歲時，他創作了他的第一幅油畫，在畫中，他已經弄懂了透視法。由於他母親的緣故，他成了一個自我中心、嬌慣壞了的孩子，卻也找到以繪畫表達自己的私密方式。

隨著青春期到來，他也開始迷上手淫。他的行為越發古怪，十五歲時，身為壞榜樣的他被學校開除。只有在畫畫時，他才能嚴肅看待人生。作品展出時，這位少年的才華得到了肯定：當地的報紙預言無誤：「他將成為

偉大的畫家」。十七歲時，溺愛他的母親因癌症過世，達利的童年也就此結
束。此時，他以自負古怪的外表、膽小內向的內心面對世界。帶著這種雙重
人格，他離開了費格拉斯，去上馬德里的藝術學院。他在學校繼續他的古怪
行徑，卻也是認眞的學生，花時間在普拉多美術館（Prado）的地下室研究
波希（Hieronymus Bosch）的繪畫作品，這些作品對他產生莫大的影響。

　　他年輕時雖有同性戀傾向，卻始終是一種抑制的類型。他的好友同性
戀詩人羅卡（Federico Garcia Lorca）想盡辦法勾引達利，卻徒勞無功。有一
回，達利終於答應羅卡的追求，邀他半夜到他的臥室去。羅卡去了，溜上
床時卻發現自己抱的不是達利，而是達利找來的一個光著身子的妓女。達利
本身則在漆黑的房間一角看得興致勃勃。達利的性生活著實怪誕，而他也願
意開誠布公地詳述下來，甚至表示他那玩意非常小──沒有幾個男人願意公
開表明這樣的事。他基本上是個偷窺者和手淫癖。他似乎厭惡眞正的肉體接
觸，據說他一生只享受過一次完整的性關係。

　　1925年二十一歲的達利首次來到巴黎，帶著介紹信到畢卡索的工作室拜
見他。在一個年輕藝術家看來，這相當於謁見教宗。他對畢卡索說他凌駕於
羅浮宮之上，畢卡索對此答道「完全正確」。巴黎的衝擊如此之大，使達利
當即決定從費格拉斯解放出來，投入前衛派的世界。回到馬德里後，他對課
堂生活感到厭倦，在參加期末考時告訴考委會，他要退出考試，因爲他的教
授沒有資格對他的作品做出裁決。他立即被開除，並對父親的痛苦感到幸災
樂禍。

　　接下來的三年，達利獨自在費格拉斯靜靜作畫，他未來將成爲天才的
跡象開始在作品中表現出來。1927年米羅要求來參觀達利的畫，這讓他興奮
不已。米羅後來寫信給達利的父親，敦促他送兒子去巴黎，因爲他能預見
達利的藝術生涯前途無量。事實上，直到1929年這才發生：達利說服父親給
他一筆錢搬到巴黎，與如今是超現實主義組織正式成員的老友布紐爾一起拍
片，片名叫《安達魯之犬》（Un Chien Andalou），使達利開始接觸到巴黎

達利，1936，范·維希滕攝

的超現實主義界。

　　獨自來到巴黎的達利直奔妓院，卻不敢碰那些妓女。好心的米羅帶他出去吃過幾次晚飯，而後達利發現自己又是孤苦無依地待在廉價的旅館房間。他隻身度過痛苦的一星期，瘋狂地手淫。他時常失聲痛哭，幾乎精神崩潰，直到終於和布紐爾開始拍攝他們聳人聽聞的片子。這部電影使布紐爾病倒，兩個主角最後也自殺了。片中的影像令人震驚萬分，因此上映時造成轟動。布勒東宣稱這是首部超現實主義電影。影片拍完後，達利回到西班牙，開始從潛意識深處汲取影像，著手於眞正的超現實主義繪畫。他有時在畫布前坐上幾個鐘頭，等待新的影像浮現於腦中。此時他結識了艾呂雅的妻子卡拉，與她展開一段熱烈關係。艾呂雅和卡拉到西班牙和達利同住時，達利是二十四歲的處男。卡拉承認自己是花癡，她對達利一見鍾情。此時她面臨一項幾乎難以攻克的任務：說服他同她做愛。有一回丈夫艾呂雅不在家，她終於如願以償，使達利鼓足勇氣完成他的性插入時刻。

　　達利在性方面儘管古怪，卡拉卻了解到，只要打理好他的生活，他超凡的藝術天賦就能讓他們兩人發財，於是她離開了艾呂雅，把目光轉向達利，儘管她知道他們再也無法擁有正常的性關係。他們多年來的主要性行爲是同時進行手淫。幾年後，達利寫了一本小說《隱匿的臉》（*Hidden Faces*），他在小說中編寫了屬於他個人的性變態——「克蕾達利派」（Cledalism）。當中有一對男女同時達到高潮，但他們沒碰對方，也沒有碰自己。就像在演繹他本身和卡拉的性生活。他們喜歡的另一種性行爲，是達利召集一群年輕小伙子，讓卡拉撫弄他們，直到她找到最喜歡的一個，而後與她選定的年輕人發生性關係，達利則在旁一邊看一邊手淫。

　　卡拉返回巴黎，留下達利爲他個人的巴黎首展狂熱地作畫。她去找布勒東，使他相信達利身爲超現實主義家的重要地位。爲了提拔她的新伴侶，她已展開宣傳活動。來到巴黎後，達利有兩項計畫——一是加入超現實主義家的行列，因爲他們能提供他一個重要平台，二是摧毀他們，因爲他厭惡集

體這一概念。由於卡拉成爲達利的有力管家兼會計，他脆弱的精神狀態也隨之鎮定下來。達利的巴黎首展取得巨大成功，展出的畫作也全數售罄。他和他父親做了最後的了斷，還用一場儀式來標誌這件事：剃光他的頭髮，把頭髮葬在沙灘上，並改在巴黎築巢安家。他在超現實主義圈越來越活躍，不久即正式躋身於布勒東的傑出會員之列。他拉攏巴黎上流社會，得到不少重要人物收藏他的作品。回到西班牙，他和卡拉在里加特港買下一間漁舍，改裝成他們舒適的家，家中有間寂靜的工作室，能讓達利靜靜作畫。無人打擾的寂靜對他至關重要，足以讓最隱密的夢從大腦躍入畫中。

　　布紐爾重新回到他的生活當中，他們共同拍攝《安達魯之犬》的續集《黃金年代》（L'Age d'Or），1930年在巴黎首映時引發眾怒。有人朝銀幕潑灑紫色墨水，有人投煙霧彈和臭氣彈，旁觀者遭棍棒襲擊，門廳的展覽也受到攻擊。達利、米羅、恩斯特、坦基和曼・雷的畫作全部遭到破壞。影片被禁映，巴黎警察局長也被要求鎮壓超現實主義運動。達利雖然因此聲名大振，卻失去一些顯要的收藏家，他們覺得和這位引發爭議的藝術家劃清界線才是明智之舉。達利和卡拉經歷了一頓赤貧時期，而後，1931年達利在巴黎和紐約的新作品展大獲成功。他的《永恆的記憶》（The Persistence of Memory）創作於這年，他的軟鐘錶因此萬古流芳，成爲二十世紀的藝術標誌。接下來的兩年，達利展出不斷，並續創佳績。而後，1934年發生另一起醜聞。達利在寫給布勒東的信上表示他對希特勒的迷戀，說他夢見「元首」是個女人，還是偉大的受虐狂，且計畫粉碎既定體制，因此值得超現實主義家欽佩。希特勒對超現實主義家可不這樣看。他說他們應當被交給閹割瘋子的人。

　　1934年，布勒東對達利提出控告，他召開一次特別會議，以「頌揚希特勒法西斯主義」的罪名把他趕出超現實主義組織。然而，會議並未按照他的原訂計畫順利進行。達利正在發燒，他來到布勒東的工作室時嘴裡含著溫度計，身上穿著好幾層衣服。布勒東來回踱步，一一列舉達利的罪行，而他的

攻擊對象卻忙著查看溫度計。達利發現讀數來到華氏101.3度（攝氏38.5度）時開始脫衣服，脫下他的鞋子、大衣、夾克和多件毛衣中的一件。而後，他擔心降溫太快，又穿上夾克和大衣。布勒東要求達利爲自己辯護，他於是照辦，嘴裡仍含著溫度計，因此講話的時候口水濺到布勒東身上。他那措詞不清的辯護主旨是，布勒東對他的批評是以道德考量爲根據，因此違反布勒東本身對超現實主義的定義。而後達利又一次脫下大衣和夾克，並脫掉第二件毛衣、扔在布勒東腳邊，而後又把大衣和夾克穿回去。他不斷重複這一過程，直到終於脫到第六件毛衣時，與會超現實主義家再也按捺不住，不由自主地笑倒在地，使布勒東反倒成爲笑料。

　　而後達利猛烈開攻，批評布勒東是糾察隊長，堅稱他自己——達利——才是徹頭徹尾的超現實主義家，沒有任何道德規範、審查制度、憂懼能夠阻止他。他提醒布勒東說，應當禁絕一切禁忌，假如你是超現實主義家，就應該始終如一。布勒東一言不答。而後，達利又一次進行他的脫毛衣程序，布勒東則再次要求達利放棄他的希特勒言論。而後達利跪了下來，說他支持里加特港的窮苦漁民。布勒東試圖打造嚴肅的辯論氣氛，卻因達利的非理性舉止而變得一團糟——讓布勒東看上去像說教的獨裁者，達利才是眞正的超現實主義鬥士。當晚的結果是，達利未被逐出超現實主義圈。

　　卡拉嫁給了達利，她的理由跟性愛無關，而是萬一他發狂或喪生時，有必要繼承他的財產。他們的生活幸福，達利的創作也順利進行，還有新的顯要人物贊助。他們決定造訪美國，只是手頭很緊。畢卡索慷慨地拉他們一把，他們於是乘船前往紐約，儘管達利滿懷疑慮。行徑古怪的達利大受媒體歡迎，他的來訪刊載於各大報紙，他的作品展也獲得巨大成功。他們賺了很多錢，於是臨行前他和卡拉辦了一場超現實主義舞會，其轟動之程度讓超現實主義狂人達利的名字在紐約從此無人不曉。在1934年的紐約，達利就等於超現實主義。美國人也從此展開對達利的終生愛戀。

　　回到歐洲後，達利和卡拉一半時間待在巴黎，一半時間待在里加特

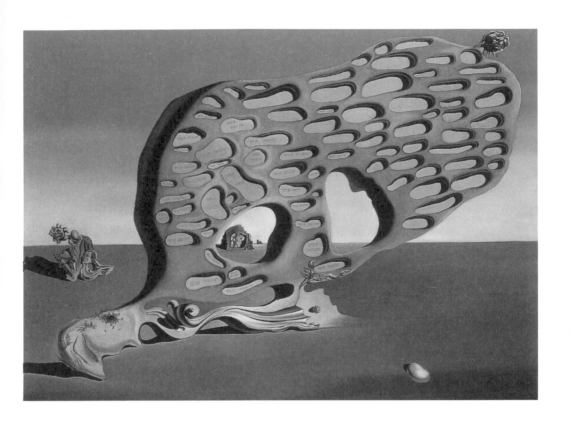

港。1935和1936年間，他在工作室努力創作，展出也越來越成功。達利的下一起荒唐事件是1936年在國際倫敦超現實主義大展上的演說，眾所周知，這一次害他差點送命。他領著兩隻俄羅斯狼犬來到現場，帶了撞球桿，身穿深海潛水服，腰間配帶著一把鑲寶石的匕首。他的講題是〈偏執狂、前拉斐爾派、喜劇演員與幽靈鬼影〉（Paranoia, The Pre-Raphaelites, Harpo Marx and Phantoms）。他戴著潛水帽演講，因此聽不清他說什麼，也沒有立即察覺他

達利《慾望之謎，或我的母親，我的母親，我的母親》（The Enigma of Desire, or My Mother, My Mother, My Mother），1929

開始窒息。他的朋友們衝上台去，拚命嘗試轉開頭盔的鎖栓，卻未能成功。有人去取扳手，還沒送來前就已解開頭盔，達利當時差點死去。

　　幾天後達利和卡拉在倫敦薩伏伊飯店（Savoy）用餐時，聽說西班牙即將爆發內戰。達利表示他不感興趣，說戰爭不干他的事。直到被逼急了，他才說他支持共和國理念，但是後來，看到佛朗哥顯然將取得勝利，達利於是轉而決定站在他那邊，這讓他的許多朋友憤恨不堪。對達利而言最重要的是，戰爭結束後能回到西班牙，在工作室繼續作畫。誰能做到這一點，他就支持誰。對他來說，他的創作比任何戰爭都更重要。

　　隨著二戰逼近，達利和巴黎超現實主義圈的關係越來越疏遠。他準備以另一場在紐約舉辦的重要作品展再次席捲美國，不再看重布勒東及其組織。在他看來，自己現在已經比他們強大。他忍不住拿布勒東取樂，於是寫信給他，在他看來，白色人種只要提倡「把有色人種納入奴隸之列」，就能解決世界問題。他顯然是在調侃布勒東，布勒東卻當了真，於是把達利正式趕出超現實主義運動。這回他並不打算和達利直接會晤，擔心達利像先前一樣讓他出盡洋相。達利對這次的開除不以為意，因為他即將拋棄整個歐洲，專心征服美國。他以一貫的驚人方式這麼做了。曼哈頓的特勒百貨公司（Bonwit Teller）邀他創作兩項櫥窗設計，結果公司老闆難以接受他的作品，未告知他即擅自修改。達利發現時大發雷霆，動手破壞櫥窗擺設。破壞過程中，他把大玻璃窗砸得粉碎，玻璃碎片散落在人行道上。達利因而被捕，被關到滿是醉漢和遊民的警局拘留所。之後他獲得釋放，條件是賠償打碎的玻璃窗。

　　向來言行不一的布勒東，對達利的行動繼之而來的知名度大感震驚。藝術家們為捍衛其超現實主義作品而起身反抗，布勒東本該對此表揚。可是事實上，他看到自己身為全世界最重要超現實主義家的冠冕被達利摘去，因此對這個西班牙人的名氣嫉妒不已。他知道他被比下去，並發現難以再度超越。更糟的是，達利的行動所引發的相關媒體報導，使他在美國成為公眾英

雄，還使他的展出大獲成功。搭船回歐洲前，達利在他寫的宣言中最後一次挖苦了布勒東及其同夥。他在宣言中說，藝術界所有的問題「都是源自於文化仲介商，他們的傲慢態度和優越叫囂干擾了創作者與公眾之間的關係」。

回到巴黎，達利和卡拉驚恐地發現戰爭即將爆發，於是決定離開巴黎前往法國南部。達利不再編織有關希特勒的情色幻想——此時他只對他感到害怕。他告訴住在附近的費妮，他考慮買一套盔甲保護自己，抵禦納粹入侵。他在南法的孤立狀態證明對他有益，因為這使他能夠安靜作畫，在僅僅八個月內，他共創作十六幅重要畫作。這些畫作全部運往紐約，為他的下一次展出做準備。隨著二戰加劇，他和卡拉不久也來到紐約。身為俄裔猶太人的卡拉擔心自己被抓起來送到集中營去。他們經由葡萄牙脫逃，不久即在紐約安頓下來，在紐約待了八年之久。其他的超現實主義家也同時聚在紐約，達利卻和他們保持距離，而布勒東也不打算和他有任何瓜葛。

1942年達利的自傳《我的祕密生活》（*The Secret Life of Salvador Dali*）出版時，帶來一個負面的後果。他在書中提及他的老友布紐爾是個無神論者。布紐爾當時在現代美術館電影部門擔任要職，正在拍攝反納粹宣傳片。紐約天主教教會當局發現布紐爾是無神論者，於是向國務院施壓，要求解僱布紐爾。美術館被告知將他開除，卻盡其所能繼續留用他。最後他感到十分反感，於是主動請辭，而後在紐約一家咖啡館當面質問達利。布紐爾在回憶錄裡提到：「我火冒三丈地告訴他，他是個混蛋……他的書毀了我的事業……我把雙手放在口袋裡，以免出手揍他。」達利只說，他的書跟布紐爾不相干。他們之間的長久友誼就此結束。達利的書裡充滿誇大、杜撰和蓄意的含糊措詞。此書未受到好評。歐威爾（George Orwell）的評論是：「如果書可能發出臭味，就是這本書。」王爾德（Oscar Wilde）說過，每個人都應當創造自己的神話，這正是達利所做的事。

1948年達利和卡拉回到歐洲，再次定居里加特港，達利在他的工作室重拾畫筆。然而情況大不相同——達利重返天主教教會。他的繪畫雖仍包含怪

誕奇異的成分，卻越來越涉及宗教主題。最終他捨棄了超現實主義。有時達利仍會重新回到激動人心的超現實主義構圖，彷彿就連他都受夠了自己的新主題。他從1950年代直到過世之間的後期創作普遍令人失望。

1960年代，達利取得家鄉費格拉斯市中心的老劇院，並著手改裝爲個人博物館。該建築物自內戰結束後即成廢墟，經過費錢耗時的改裝後，博物館終於在1974年開幕，此處是達利的奇思寶庫。幾年後他過世後，遺體就埋葬在老劇院的舞台中心底下。達利此時是佛朗哥的忠實擁護者，當這名獨裁者將一些巴斯克恐怖分子判處死罪時，達利向他致信祝賀。這一消息洩漏出去後，達利遭到不少辱罵，他在里加特港的房屋外牆被寫滿猖狂的塗鴉。他在巴塞隆納某家餐廳經常坐的椅子被炸毀，這使他驚恐不已而及早逃往紐約。佛朗哥死後，始終是機會主義者的達利轉而效忠西班牙皇室。日後他得到回報，受封爲西班牙貴族。

在此之前，達利的健康狀況急遽惡化。他的身體開始發顫，時而失控，倒在地上又踢又叫，大喊他是隻蝸牛。醫生說這是企圖自殺的症狀。很大程度上，這是現年八十六歲的卡拉開始凌虐他而導致的結果。多年來，他都依賴著她支配他的生活，如今，她似乎只想殘害他的生活。1981年事情達到白熱化的地步，達利再也受不了卡拉的行爲，於是拿拐杖攻擊她。卡拉一拳打在他臉上，把他打得鼻青眼腫，但她的傷勢更嚴重，因爲達利繼續打她，直到她斷了兩根肋骨，四肢受傷。八十七歲的老婦被發現躺在床邊，被送往醫院急救。她在次年過世，達利未去她的葬禮。不過，幾天後，他在半夜三更獨自到她的墓地，痛哭失聲。

此時，達利形同軀殼。他被授予種種榮譽，1984年受封侯爵。他被尊稱爲波普爾侯爵（Marques de Dali de Pubol）。他勉強作些畫，但越來越衰弱。他擁有大批人員──包括四個護士──負責照顧他，也時常把他們逼瘋，在寂寞難耐時，經常拉床邊的鈴傳喚他們。有天晚上，他拉了太多次鈴而導致短路，使他的四柱床燒了起來。達利被困在大火中。醫院發現他全身有近百

分之二十嚴重燒傷，必須做皮膚移植。儘管如此，達利有幸從燒傷中恢復過來，還足以接受媒體的採訪，並接待了西班牙國王。但是死亡已離他不遠，1988年被送往診所後，他首先要求一台電視機，讓他能觀看有關他垂死的報導。此即達利的生死故事，這位超現實主義史上最非凡的人物。

PAUL DELVAUX

保羅‧德爾沃

比利時人‧1930年起與超現實主義聯繫在一起，但從未參與這場運動
出生──1897年9月23日生於比利時列日省安賽鎮（Antheit, Liege）
父母──父為比利時上訴法庭的律師
定居──安賽1897｜布魯塞爾1916｜法國1949｜布魯塞爾1949
伴侶──娶珀娜（Suzanne Purnal）1937-47（離婚）｜娶安瑪麗（Anne-Marie de Maertelaere）
1952（初戀情人）
過世──1994年7月20日於比利時弗爾內（Veurne）

　　一天早上我在潘若斯的屋裡醒來，面前是一大幅德爾沃（《夜的呼
喚》[The Call of the Night]1938），幾乎占據床腳的整個牆面，因此我有充分
把握說，近距離觀看他的重要畫作，給人留下非常深刻的印象。那幅畫作和
那張大床的寬度相當，猶記得我在半夢半醒之際，深信德爾沃畫中為人熟
知、真人大小的裸女就要爬到我的床上。他的早期畫作具有顯著的濃郁情
境，其規模之龐大，使你立即走進他的夢幻世界，無論你想不想進去。德爾
沃無疑是最偉大的情境超現實主義家（atmospheric surrealist）之一。布勒東對
他做出最恰如其分的總結，他寫道：「德爾沃將整個宇宙轉換為單一場域，
其中的女子──始終是同一個女子──治理著心的廣大郊野。」

　　德爾沃在比利時出生，他生於十九世紀末，死於二十世紀末，享年
九十六歲。身為律師之子的他，似乎是個相當好學的孩子，他研習拉丁文和
希臘文，也閱讀荷馬。令家人驚恐的是，德爾沃決定成為藝術家，1916年他
進了布魯塞爾美術學院就讀。完成學業後，他服過一段時間的兵役，而後開

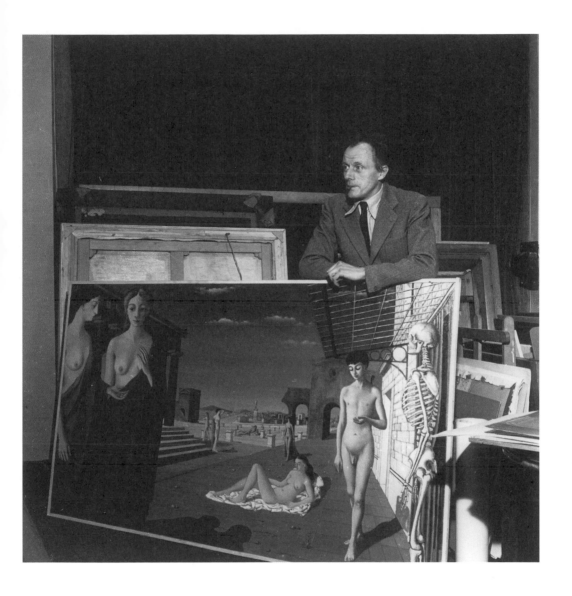

德爾沃於布魯塞爾，1944，黎米勒（Lee Miller）攝

始認眞作畫。二十五歲時，他迷上火車站，日後成爲他許多作品的背景題材。

1926年對他是關鍵性的一年，因爲二十九歲這年他去了巴黎，首次接觸到基里訶的早期畫作。「他是空無的詩人。他對我而言是個不可多得的發現，一個出發點。」最使他印象深刻的是基里訶畫中一片寂靜、空空蕩蕩、氣氛陰森的都市街道。另一個開悟時刻發生在1930年的布魯塞爾博覽會上，當時他看見一個舞台造型，中央部分是躺在天鵝絨沙發上的一個裸女。她正在睡覺，他看著她的胸脯隨著呼吸上下起伏。這名裸女還有兩具骷顱陪伴。仔細觀察後，發現她其實是個操作巧妙的機械模型。德爾沃爲這具人體模型所吸引，形容她是「神奇的啓示……一個非常重要的轉捩點」。她成爲德爾沃後期的裸體畫範本。

在這一階段的藝術生涯，他的作品一目了然，老實說，還相當乏味，而後，他受超現實主義所吸引，1936年他的繪畫進入另一個階段：他的主題逐漸以某個詭異寂靜的城市爲主，瞬間凝結的畫中人物過著他們的日常生活。這一城市結合古希臘與現代歐洲，因此我們無法確定其年代。有些人物穿著衣服，有些則一絲不掛。偶爾有個男性出現在畫中，但絕大多數的人物都是裸體女子。或者更確切地說——正如布勒東所說——同一個裸女反覆出現。

德爾沃的繪畫具有一種奇妙的特徵：他的裸女和其他人物似乎正在玩孩子們的派對遊戲「木頭人」。他的每一個場景都是由一群群人物構成，他們看起來就像假想中的音樂突然停住時凍結起來。或站或坐的骷顱注視著他們。人物似乎在執行某種儀式，但我們永遠無從知道究竟是什麼儀式。陰森森的靜默氣氛，使我們發現自己待在一個未知世界，和我們的世界十分相像，卻又如此詭異，就像在另一個星球上。這是個清楚勾畫出來的夢幻世界，具有學院派畫風，構圖精細，卻是擷取自畫家的潛意識。

在一個外行人眼中，德爾沃的繪畫顯然屬於超現實主義，但是從歷史

上來看，他與超現實主義運動的關聯相當薄弱。他本身說過超現實主義：
「吸引我的地方是其詩意。令我厭惡的地方則是理論。」他願意和超現實主
義家共同展出，也確實展出過多次，卻避開他們的集會、哲學探討和見解。
他喜歡超現實主義賦予藝術家的自由——任想像力盡情馳騁的自由——卻不
明白為何非得嵌入嚴格的規章制度不可。就像許多同樣被超現實主義的解放
思想所吸引的藝術家，他或許也認為超現實主義理論的種種限制基本上違反
了最寶貴的觀念——讓潛意識在藝術創作中表達自己。據理推測，他的超現
實主義運動觀意味著布勒東可能跟他作對，但奇怪的是事實恰好相反。布勒
東渴望邀請德爾沃加入組織，也很高興把他算入重要聯展的一員。

　　倒是在他的家鄉比利時，當地的超現實主義圈毫不留情地批評他，抨
擊他的繪畫風格，也抨擊他缺乏政治責任感。因此，他與比利時超現實主
義圈之間彼此敬而遠之。馬格利特承認他是技藝嫻熟的畫家，說他是「徹頭
徹尾的藝術家」，對他的人格卻提出尖刻評論，說他「骨子裡自命不凡，堅
信資產階級所謂的『秩序』」。馬格利特還覺得有必要貶低德爾沃選擇的主
題，說「他的成功完全取決於他在巨幅畫作上複製不懈的裸女數量」。馬格
利特的門徒、尖嘴利舌的馬連（Marcel Marien 1920–1993）更進一步說德爾
沃的「道德感僅限於對上帝和銀行帳戶的敬意」。馬連吃驚地發現偉大的布
勒東居然讚揚了他，還力言「只要和德爾沃談幾分鐘的話，就能讓布勒東對
其可笑的心靈墮落深信不疑」。

　　總而言之，在比利時超現實主義家的眼中，德爾沃是個自命不凡、篤
信宗教、斂財、可笑、墮落的裸女供應商。這樣的說法其實有失公平。他
的罪過並不在創作低劣繪畫，而是在他的社會宗教觀太過正統、太受體制讚
賞、而且賺太多錢。以及他太過含蓄，對他們始終在搞超現實主義鬼把戲的
歡樂小幫派不感興趣。

　　1970年有人請他回顧當年聽到馬連的刻薄言詞有何感想時，德爾沃生硬
地答道：「我不記得馬連，」又說：「我對政治不感興趣。」對他而言，超

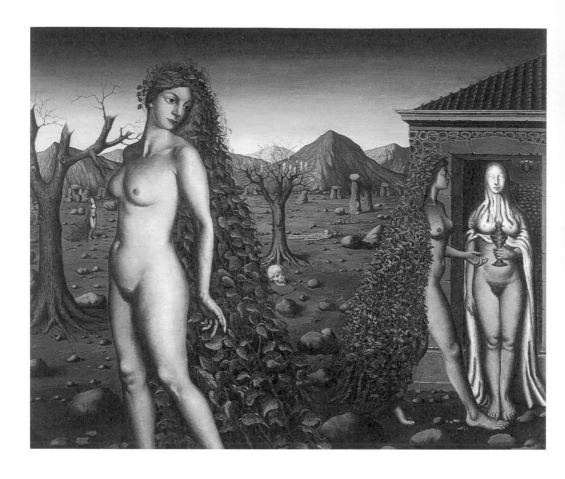

德爾沃 《夜的呼喚》(The Call of the Night)，1938

現實主義不是一種生活方式，而是繪畫方式，然而對他而言依然意義重大，
儘管組織的活動他都不參加。晚年回顧往事時，他說：「對我來說，超現實
主義代表了自由，所以對我極爲重要。那時候，我終於得到逾越理性邏輯的
自由。」

　　德爾沃最重要的繪畫階段始於1936年，結束於1940年代中葉二戰結束之
時。令人意外的是，他最優秀的作品創作於最黑暗的戰時歲月，彷彿對他
而言，逃避外界現實更爲重要。他最成功的作品，1944年《沉睡的維納斯》
（Sleeping Venus），創作於布魯塞爾，當時這座城市遭到轟炸，我們可以想
像他站在巨幅畫布前，什麼也不管，沉浸在他的夢幻世界中。戰爭結束後，
他的繪畫持續相同的筆調，卻失去一些強度。用色較爲蒼白，裸體人物不再
那樣突出。評論家對他的晚期作品反應不佳，有些稱之爲「方方整整的巧克
力」，有些則說「往往更近似假正經的色情媚俗作品」。然而在比利時，德
爾沃被視爲國寶，1982年依然在世時，他得到少數現代藝術家才能享有的盛
譽——一所專門展示其作品的美術館，在比利時海濱勝地聖依德斯堡（Saint-
Idesbald）開館。

MARCEL DUCHAMP
馬歇爾・杜象

法國人／美國人・1934年起活躍於超現實主義圈

出生──1887年7月28日生於法國諾曼第濱海塞納省布蘭維爾-克勒翁（Blainville-Crevon,
Seine-Maritime）

父母──父為公證人；母為畫家之女

定居──布蘭維爾1887｜盧昂（Rouen）1895｜巴黎1904｜紐約1915｜法國1919｜紐約
1920｜巴黎1923｜歐洲1928｜巴黎1933｜紐約1942

伴侶──藝術模特兒賽荷（Jeanne Serre）1910；一女1911｜夏絲戴爾（Yvonne Chastel）
1918–22｜雷娜茲（Mary Reynolds）1923（祕密交往20年）｜娶麗迪（Lydie Sarrazin-
Levassor）1927（半年後離婚）｜瑪汀絲（Maria Martins）1946–51｜娶颯特樂（Alexina
Sattler）1954–68（馬蒂斯之子皮耶・馬蒂斯[Pierre Matisse]的前妻）

過世──1968年10月2日於巴黎

　　杜象是一個矛盾體。他是反藝術家的藝術家，也是摧毀藝術的藝術
家。他把腳踏車輪、瓶架、梳子或便斗，這些日常物件作為藝術在畫廊展出
時，不是借助物件的形式而是情境。他並未悉心創作出這些物件，也不是當
作無意中在海邊或垃圾堆挑撿而來的獨特藝術品。當有人問起，除情境之外
為何與眾不同，杜象答道：「它們有我的簽名，而且數量有限。」

　　杜象的「現成物」作為嚴肅的藝術作品而被接受，從此顛覆了專業藝
術家在工作室埋頭創作而成的傳統藝術作品被賦予的價值，也預示著藝術
史上的新階段。從空白畫布到焗豆罐頭、磚頭堆、醃漬鯊魚和沒有整理的床
鋪等所有東西，都可能被認定為藝術。2004年五百位藝術專家參與了一項調
查，要他們說出最具影響力的當代藝術作品。排名第一的是杜象的《噴泉》

（Fountain 1917），而這一物件不過是個普普通通、簽上姓名和日期的便斗。在2013年的倫敦杜象作品展上，某位評論家稱他為「現代天才」，另一位則說，他的影響所及，讓藝術越來越貧瘠。某位作家說杜象是二十世紀最具影響力的藝術家，另一位則稱他為失敗的救世主。那麼，杜象究竟是藝術史上的巨人，還是二流的江湖術士？答案仍不得而知，然而事實究竟如何？

杜象1887年出生於諾曼第，父親是公證人。十五歲開始畫畫，他的早期作品是那個時期的典型作品——後印象主義肖像畫、生活畫和風景畫。1911年，他開始拓展內心，遠離客觀世界，投入想像領域。約在此時，他認識了畢卡比亞（1879–1953），兩人之間展開深厚的友誼。1912年是杜象關鍵的一年，他創作一系列精彩的原創畫作，呼應立體主義和未來主義，卻帶有強烈的超現實主義風格——至少領先那個時代十年之久。然而，立體派並不喜歡他的作品，他最著名的畫作《下樓的裸女》（Nudes Descending a Staircase 1912）在一次大展中受到他們的排斥。就是在這時，杜象宣稱他再也不是任何藝術派系的成員，他將成為獨立藝術家，永遠獨自創作。

晚年有人問他怎麼想出這樣的原創繪畫形式，杜象的回答是：他是在反抗他所謂的網膜藝術——即吸引目光的藝術。他所追求的是，讓繪畫「為心靈效勞」。換句話說，讓腦的刺激取代視覺快感。傳統審美價值觀和傳統美學將被拋除，由吸引複雜思考過程的意象取而代之。他極力把他所做的一切跟抽象化過程區分開來。

此外，1912年他還對畢卡比亞的妻子說，他愛上了她。他們相約在火車站候車室幽會，在那裡共同度過一個浪漫之夜，儘管並無肌膚之親。她後來回憶道：「你能感覺到坐在你身邊的人是多麼渴望你，卻碰都不碰你，真是完全沒有人性。」如果他是熱血的地中海藝術家，早就給他們找間旅館，但身為冷靜的法國北方佬、熱情的同時卻又含蓄，他痛苦地克制住自己。那年秋天，杜象做了個十分重要的評論，首次表現出他對非藝術作品，以及讓他留下深刻印象的物件有強烈的愛好。同布朗庫西去參觀一場飛機展時，他在

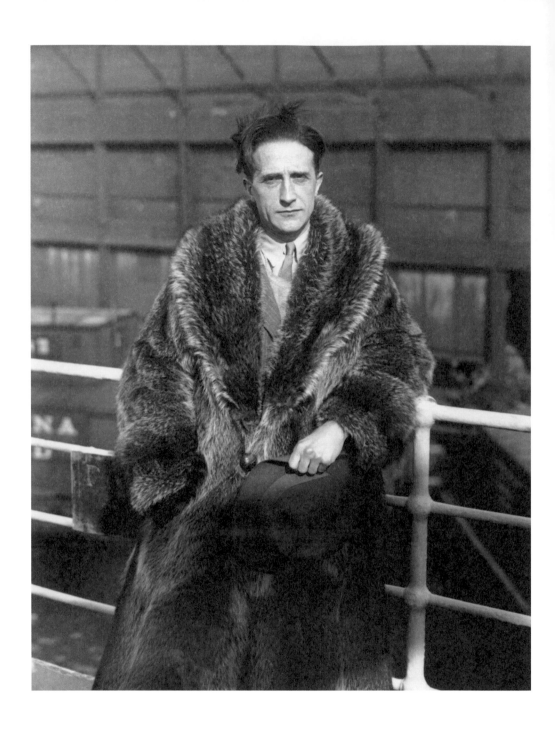

穿毛皮大衣的杜象於紐約，1927，攝影者不詳

一個大螺旋槳前停下腳步，對布朗庫西說：「繪畫盡矣。誰能比那個螺旋槳幹得更好？」

次年，杜象將這一想法付諸行動，他在廚凳上裝了一個腳踏車輪，看輪子打轉。有人說這是他的第一件「現成物」，但是他矢口否認，說他只是喜歡看車輪在工作室中轉動的樣子，與上路的實用功能完全隔離。他堅稱，在這初始階段，他並沒有要開創一種藝術新形式的意思。此外，《下樓的裸女》1913年於美國展出時引發轟動。該作品參加了統稱為軍械庫藝展（Armory Show）的國際現代藝術展，遭到猛烈抨擊，足以使之成為臭名昭彰的作品，被媒體形容為「屋瓦工廠的爆炸」。其聲名之狼藉，完全蓋過畢卡索和其他立體派的作品。

一次大戰爆發時，杜象因心臟問題而免服兵役，他離開歐洲前往美國，多虧軍械庫藝展的展出，使他在美國已享有藝術界叛徒之美名。他結識了曼‧雷，與他成為密友，加上畢卡比亞和他自己，共同組成紐約達達派核心。就像歐洲的類似團體，他們旨在顛覆體制，而他們最重要的貢獻之一就是「現成物」。根據杜象的說法，1915年「現成物」做為一種新的表達形式而誕生。他後來寫道：「大約就是那時，『現成物』一詞出現在我腦中，用於指涉一種表現形式」。此時，他開始將更多普通物件解釋為藝術創作。這些物件之所以是藝術創作，並不在於其美感特徵，而是在他的介入之下，使人不得不以新的視角看待它們。為輔助這一過程，他給這些物件重新命名。比如他在五金行買了一把雪鏟，在上面寫上標題：《斷臂之前》（In Advance of the Broken Arm）。1916年，杜象把不參加任何派系的決心拋到九霄雲外，成為獨立藝術家協會（Society of Independent Artists）的創始會員。不過他的會員身分僅維持一年，因為1917年他在作品《噴泉》被協會舉辦的展出剔除之後，即選擇辭職。這一剔除事件使便斗的聲名隨之大噪。

這是杜象如何把現成物介紹給全世界進而改變藝術史的對外說法。不幸的是，根據最新發現，杜象的創意很可能來自他在紐約的德國朋友洛琳

霍芬男爵夫人（Baroness Elsa von Freytag-Loringhoven）。她是第一個把現成物當作藝術創作的人，而不是杜象。1913年男爵夫人拿了一個她在街上看到的大金屬環，聲稱是代表維納斯的女性符號。她給它取名為《不朽的飾物》（Enduring Ornament），說她如果下令某物是藝術，它就是藝術。她最著名的現成物是裝在木工收納箱上的環槽狀水管，還刻意取了煽動性的展出標題《上帝》（God）。男爵夫人對杜象的迷戀令他惶恐，使他不得不下命令，禁止她觸摸他的身體。（不過他倒是拍了一部影片，片中的她讓自己的陰毛被剃掉。）男爵夫人對於他的禁止命令做出古怪的回應：她用杜象一幅畫作的相片來取悅自己。

男爵夫人本身就是活生生的達達派作品。她被稱為「世上唯一一個穿達達、愛達達、過達達生活的人」。她以藝術作品的模樣呈現在大眾面前：「她的半邊臉貼著註銷郵票，嘴唇塗黑，撲黃色蜜粉。她戴煤桶蓋當帽子，像頭盔那樣繫住下巴。邊上的兩支芥末勺有羽毛的效果」；或是她「身上穿著由番茄罐頭組合而成的胸罩，套著鳥籠（籠裡有隻活生生的金絲雀），手臂戴著窗簾掛環，帽上綴著蔬菜」。她剃了光頭，漆上碘酒，使之呈現深朱紅色。她的臀部裝了電池驅動的腳踏車車尾燈。對杜象而言，她肯定是個夢魘。杜象一本正經地假裝為達達的反體制哲學瘋狂效勞，而男爵夫人才是真正的瘋狂者，她使他看上去像個裝腔作勢的空談家，令他成了假達達，看到杜象的支持者做出如此不友善的舉動，甚是有趣。

相關情事因為最富盛名的現成物——署名「R MUTT 1917」、題為《噴泉》的白瓷便斗出現而來到白熱化程度。它就像男爵夫人的水管現成物《上帝》的姊妹作。藝術家的化名R MUTT很可能也出自於她，因為這個單詞玩的文字遊戲是男爵夫人的母語德文，armut意即貧窮。她還養了幾條被稱為mutts的雜種流浪犬。看來她把便斗交給了杜象參展，因為他是主辦展出的委員會會員。杜象想聲稱這是他的創作，但他的錯誤就在，寫給妹妹的信中承認了：「我的一個女性朋友用男性筆名Richard Mutt交出一個陶瓷便斗當

作雕塑作品；它既沒什麼不妥，也就沒理由拒絕。」他或許以爲這封信不可能留存下來，不幸的是這封信被留了下來，似乎證實他後來聲稱自己發明了現成物《噴泉》皆屬不實之詞。

不過，近來一些超現實主義學者認爲，男爵夫人一事是誇大事實，作爲杜象的花招之一，遞交便斗的人可能是他的另一個女性朋友，不是男爵夫人本人。這種觀點忽略了一個事實：男爵夫人早已創作過其他現成物。然而此事仍備受爭議。實際上，我們永遠無從知道《噴泉》作爲藝術創作的確切情況，除非出現新的檔案資料。話雖如此，杜象寫給他妹妹的信確實讓人懷疑，整個現成物概念或許出自於男爵夫人而不是他。1913年杜象有他的腳踏車輪，而男爵夫人則有她自己的鐵環。杜象後來堅稱自己並未稱他的車輪爲現成物，還說他在1915年才提出這一詞彙。男爵夫人1913年的《不朽的飾物》是第一個標題花俏的現成物，這使她在創新方面名列杜象之前。

洛琳霍芬男爵夫人是個悲劇人物。達達主義走到盡頭時她回到歐洲，1927年，她打開公寓的煤氣，上床就寢後永遠沒再醒來。無法爲自己辯護的她，從現代藝術史上被一筆抹去，杜象則以聳人聽聞的便斗《噴泉》奪走所有的榮譽。假使杜象在這件事情上受到質疑，他肯定會聳聳肩說：「發明現成物的人或許是她，但是把幼稚的惡作劇變爲『反藝術』哲學的人才是我。」而這也沒有說錯。男爵夫人或許是瘋狂的發明家，但杜象才是把這項發明推向市場的銷售員。而他的確也銷售得很成功，在世界各地的美術館和私人收藏品中，如今有不下二十件複製品。

1918年杜象結識了畫家克羅蒂（Jean Crotti 1878–1958）的前妻夏絲戴爾，與她在布宜諾斯艾利斯一起住了八個月。他告訴畢卡比亞，他去阿根廷沒有什麼特殊原因，他在那裡誰也不認識，只是紐約不再那麼有趣。隨著戰爭結束，杜象於1919年七月回到巴黎。他在巴黎對傳統藝術發動進一步攻擊：破壞世界名畫《蒙娜麗莎》的複製品。就像調皮的學童破壞海報，他把這幅畫加上髭鬚和鬍子，將這件「修改後的現成物」取名爲《LHOOQ》。

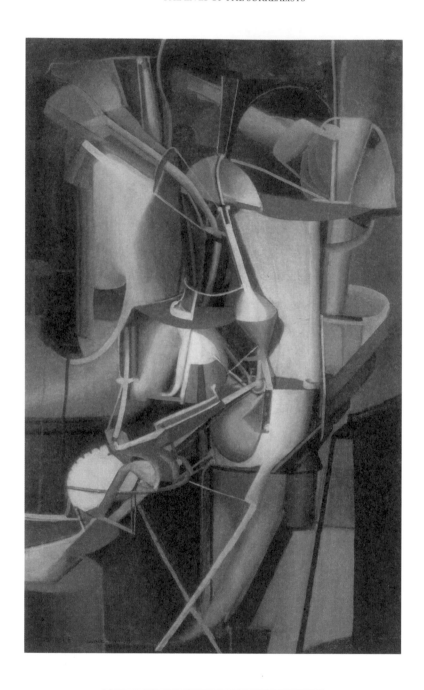

杜象《新娘》（The Bride），1912

這一標題用法語發音大致譯爲「她有個辣屁股」。後來爲了更添詼諧，他又給另一幅複製畫——這次未經修改——簽上名字，標題取爲《刮去鬍鬚的LHOOQ》（1965）。畢卡比亞想把原來的作品放上他編輯的雜誌封面，好讓這個荒唐把戲持續下去。他無法及時從杜象那兒拿到原始明信片，於是自己出門買了一張，加上髭鬚，卻忘了鬍子。令杜象感到非常好笑的是，它就那樣發刊。後來阿爾普買了一份雜誌給杜象看，杜象立即加上鬍子，用藍墨水題字：「畢卡比亞畫的髭鬚／杜象畫的鬍子」。如此一來可謂諷上加諷，享受破壞傳統藝術的幼稚把戲。

1919年年底，杜象發現一個驚人的祕密。他碰巧遇見他年輕時候的藝術模特兒戀人賽荷。他們在1910年有段短暫的戀情，他不知道的是，她在次年給他生了女兒伊馮娜（Yvonne），她現年七歲，被賽荷的第二任丈夫當作自己的女兒養大。她也是杜象唯一的孩子。

1920年初，他再度回到紐約，古怪地打扮成變裝癖者，化名爲蘿絲‧瑟拉薇（Rrose Selavy）（相當於eros c'est la vie，「情慾即生活」）。隨後幾年，杜象在巴黎和紐約之間來來去去，1921年，他在巴黎結識了布勒東。布勒東立刻對杜象的智慧和直指「關鍵概念」的能力留下深刻印象。他看到杜象具有「每個現代運動的起源都能看到的頭腦」。布勒東非常敬佩杜象，甚至日後當超現實主義接替達達運動時，他仍一直把他當作重要人物看待，儘管杜象從來不是荷東核心集團的成員。不過後來在1930年代到1947年間，他倒是成爲超現實主義大展的重要參展者。

1923年杜象做出了一個重大決定：從此不再從事藝術創作，轉而專心下棋。也是在這一年，他在巴黎同雷娜茲開始祕密交往，她是個大學畢業生、美麗的舞蹈家、戰爭遺孀和酒鬼。令人稱奇的是，他們的戀情長達二十年之久，多虧她在杜象同其他女人上床都能原諒他。她說杜象沒有愛的能力，只好藉由一再「和俗不可耐的女人」發生性關係來保護他自己，因爲這些女人對杜象那必須充分享有自由的神經質需求不構成威脅。

　　杜象的父母在1925年過世，他因此得到一小筆遺產，但很快就用完，他發現自己在巴黎身無分文，於是決定找個妻子安頓下來。他受夠了帶著一口裝有畢卡索畫作的提箱到處遊蕩、試圖變賣這些畫作以維持生計的流浪生活。於是他在1927年娶了天真甜美的胖姑娘麗迪，她的父親是有錢的企業家。這是個無情的舉動，反映出杜象性格中冷酷的一面。他在寫給朋友的信中形容麗迪「根本沒有魅力。」他只考慮到自己，把他年輕的新婚妻子當成是「倒楣的現成女」，某位作家十分貼切地如此形容道。對杜象來說可惜的是，新婚妻子的父親很精明，懷疑他是可鄙的拜金男，為安全起見，嚴格限制給已婚女兒準備的錢，使這場婚姻從一開始就注定失敗。

　　麗迪後來寫了一篇敘述他們短暫婚姻的文章《新娘被光棍扒光了心》（The Heart of the Bride Stripped Bare by her Bachelor, Even），用的是杜象的作品標題。根據她在書中的描述，她的一個家族朋友和畢卡比亞有染，而畢卡比亞的四十歲朋友杜象正在找老婆。在安排好的聚會上，杜象開始向她求愛，用他的魅力勾引了她。在他們的婚禮上，畢卡比亞是證婚人，曼・雷則負責拍攝婚禮；而後他們在布朗庫西的工作室用餐。麗迪對杜象十分傾倒，盡其所能博取他的歡心，甚至刮去自己的陰毛，只因為他厭惡女性的體毛。她曾在杜象的工作室住過一陣子，但後來他給她找了另一間公寓，把她搬出工作室。而後杜象對她說，守舊的婚姻觀都是瞎扯，性愛並不比兩人的晚餐重要多少，還說她想出軌就該出軌。有一次，他一連下了幾個鐘頭的棋，讓她坐在一旁等他下完，這使她非常難過，於是有天晚上趁他睡覺時，她把棋子全部黏在棋盤上。此後，她偶爾才會看到他，幾個月後，他們婚姻破裂，她以遺棄之名跟杜象離了婚。

　　他乖僻的個性異乎尋常。有人出高價要他重拾畫筆，他卻拒絕了，說他想做的都做了，不願只是為錢而重複自己做過的事。甚至有人提供更多報酬請他經營紐約的畫廊，但他又拒絕了。他只是過著依賴有錢朋友和偶爾贏得棋賽的生活。他也靠著將他的著名現成物發行限量版來賺錢。他很滿意施

瓦茲（Arturo Schwarz）在義大利爲他安排的盈利事業：爲他的每一件重要現成物生產複製品。這些東西賣得很好，因爲全世界的博物館都想取得他的作品。當然，當地參觀者往往不知道他們眼前的噴泉、瓶架或腳踏車輪並非原作。事實上，原始的「噴泉」被拒絕展出後就已被摔毀，從此遺失。原始的廚凳上的腳踏車輪則在杜象的妹妹爲他清理巴黎舊工作室時被她丟棄。

　　1946年杜象和迷人的巴西駐美大使夫人瑪汀絲有過一段戀情，持續到1951年她的大使丈夫被派駐國外時。1954年，六十七歲的他娶了藝術經紀人皮耶・馬蒂斯的前妻——美國人颯特樂，次年入籍美國。杜象的第二任妻子綽號婷妮（Teeny），她有一個優點，她會下棋。最重要的是，離婚協議使她獲得前夫皮耶支付的一大筆錢，皮耶因爲和馬塔的妻子派翠夏（Patricia）有婚外情而付出沉重代價。結果，杜象終於無須再爲錢擔憂，從此享受愉快的生活。他和第二任妻子往返於紐約、巴黎和西班牙卡達克斯（Cadques）之間。他們的婚姻持續十四年之久，直到1968年杜象過世。

　　儘管杜象個性刁滑，我們卻必須承認，他的作品產量雖然有限，卻改變了現代藝術的方向。

MAX ERNST

馬克斯・恩斯特

德國人・巴黎超現實主義組織成員；1938遭開除，1955年再度被開除
出生──1891年4月2日生於科隆附近布呂爾（Bruhl）
父母──中產階級天主教徒；父爲聽障教師，紀律嚴明
定居──布呂爾1891｜波昂（Bonn）1909｜德國陸軍1914｜科隆1918｜巴黎1922｜東南亞
1924｜巴黎1925｜南法1939｜紐約1941｜亞利桑納州塞多納（Sedona）1946｜南法1953
伴侶──娶藝術史家兼美術館長史卓絲（Luise Straus）1918-22（離婚）；一子（死在奧斯
維辛集中營1944）｜卡拉（艾呂雅之妻）1924-27；與艾呂雅三人同居｜娶奧蓮許（Marie-
Berthe Aurenche）1927-37｜費妮1933｜歐本薾1934-35｜卡琳頓1937-39｜娶古根漢1941-46｜
娶曇寧1946-76
過世──1976年4月1日於巴黎

　　恩斯特是超現實主義巨匠。布勒東稱他爲「我最親愛的朋友」，還說
他是最富奇想的超現實主義家。恩斯特本人則說：「我相信最好的辦法是，
閉著一隻眼正視自己，此即內在之眼。另一隻眼則直視現實，觀看周圍世界
發生的事。」對超現實主義進程的這一描述，比布勒東的過激言論更加深
刻，因爲布勒東的要求僅止於內心的非理性要素。恩斯特明白，唯有結合無
意識的內在之眼和有意識的外在之眼，才能創造難忘的影像。

　　技術上來說，他也是最具探索精神的超現實主義家，創意不斷，也始
終在嘗試新方式。他很早以前就把拼貼發展成一種藝術新形式。他試驗過摩
擦法（frottage）[2]、對摺對稱畫法（decalcomania）[3]，也嘗試通過增添實體物
件潤飾他的畫。他教帕洛克如何將顏料潑灑在畫布上。他的圖像範圍從近
寫實主義到近抽象主義不等，兩者之間還有多個不同時期。不過，應該強調

恩斯特於亞利桑納，1947，布列松攝

的是，他的近寫實主義始終不走傳統路線。如採取傳統技法，他總是結合某種出格的主題，就像他的畫作《聖嬰耶穌挨聖母的打》（The Virgin Spanking the Infant Jesus，1926）。即使他最抽象的作品，也始終帶有一種超現實主義風格。

　　恩斯特1891年出生於德國，在距離科隆幾哩遠的市郊。他的父親是重度聽障患者的教師，也是畫家，精於傳統場景畫。恩斯特記得他父親的想法完全受制於準確描摹外界景象。比方有一次他父親畫了一幅風景畫，把不符合其構圖的一棵樹給省略了。後來，令恩斯特吃驚的是，爲了讓現實風景配合畫面，父親便砍了那棵樹。恩斯特家是虔誠的天主教徒；他的資產階級父親脾氣雖好卻很嚴格；他的母親賢慧幽默，還喜歡童話故事。他後來說，他的童年「不算不快樂」，充滿各式各樣的責任，尤其他還有六個弟弟妹妹。

　　幼年時代的恩斯特對森林的神祕及電報線既著迷又恐懼。據說五歲時，有天下午他偷溜出家門，去探索電報線的奧祕。赤腳、金色捲髮、碧眼、穿著紅色睡衣、帶著鞭子的他碰上一批朝聖者，他們聲明他肯定是基督聖子。被警察抓回家後，他的父親聽說這件事，於是把小恩斯特畫成聖嬰的樣子。恩斯特從小看他父親作畫，不久自己也畫了起來。童年期間，他持續作畫，卻從來沒有過正規藝術訓練。他在大學時期研讀哲學、藝術、歷史、文學、心理學、和精神病學，因此迷上精神病患者的藝術，爲了仔細研究，還走訪精神病院。

　　1912年二十一歲時，畢卡索的作品對他產生了莫大的影響，同年，他開始展出自己的畫作。1914年他在科隆結識阿爾普，兩人結下深厚的友誼。而後戰爭爆發，阿爾普逃往巴黎，恩斯特則被徵召入伍，在德軍擔任野戰砲

2　譯註：又稱拓印法，在凹凸的物面（例如硬幣）上放一張薄紙，用鉛筆在上面摩擦、印出圖像花紋。
3　譯註：把紙對摺，中間滴上顏料，對摺拓印。

兵。戰爭期間是他的痛苦時光，儘管他在1916年看到一線曙光：他聽說了達達派以及他們在蘇黎世的活動。1918年獲准請假後，他返鄉結婚；他在1914年愛上藝術史學生卓絲，此時的她是科隆一間美術館的副館長。他們婚後不久，停火協議發布了，恩斯特於是退伍。他和妻子在科隆安頓下來，成立了跟瑞士類似的達達組織，對允許戰爭殺戮的社會以示抗議。

次年他結識了克利（1879–1940），也首次目睹基里訶的早期作品——兩者對他自己的作品都造成重大影響。1920年他和阿爾普在科隆舉辦一次達達展出，造成引人注目的結果。憤怒的參觀者摧毀了一些展出作品，導致必須換上新的作品。主辦者被控欺騙、淫穢，因而引發一場社會醜聞。警方撤銷指控，卻關閉展出。二十九歲的恩斯特此時即將展開獻身於超現實主義的人生，他的奉獻將持續半個多世紀之久。1921年，身為巴黎達達派成員的布勒東聯繫並邀請恩斯特在法國首都辦展，展覽在那年春天如期舉行。

法國超現實主義詩人艾呂雅對他的作品深感興趣，於是和他的俄籍妻子卡拉一同到德國造訪恩斯特和他妻子。恩斯特和卡拉一見鍾情，他們對彼此大剌剌的愛慕之情完全看在各自的配偶眼底，這也曝露出恩斯特殘酷的一面。某個下雨的午後，他們四人聚在一起，恩斯特對卡拉出言不遜，使他的妻子作了個評論，說他絕不會那樣對她說話，恩斯特的反應卻是隨口說道：「但是我愛她勝過愛你」。次年恩斯特婚姻破裂後，他搬到巴黎，同卡拉和艾呂雅展開三人同居的關係。住在巴黎時，恩斯特身無分文，必須打零工維生。艾呂雅夫婦可憐他，讓他住在他們家，卡拉公然和兩個男人有性愛關係。艾呂雅為自己被戴綠帽的角色進行辯解，說他愛恩斯特遠勝過愛卡拉，但這只是勇敢的謊言，他其實兩個都愛，也時常處於緊張狀態。久而久之，卡拉對誘人的恩斯特更加依戀，甚至超過對她的丈夫，艾呂雅分享老婆的大膽性實驗逐漸瓦解。1924年某夜，他在巴黎一家餐廳離開座位，說要去買火柴，走出門後就消失無蹤。他是他們三人當中的有錢人，此時為了逃避巴黎複雜的生活帶來的壓力，他決定把一些錢用於穿越太平洋的遠東之旅上。跨

恩斯特《新娘的梳妝》（La Toilette de la Mariée），1940

越大西洋抵達巴拿馬運河後，他寄了封信到巴黎，請求卡拉隨他而行，「我希望你很快就能過來」。事實上，她走了另一條路線前往東方：通過蘇伊士運河，而她也不是自己一個人，而是與恩斯特同行。

為了籌集旅費，她和恩斯特花了幾個禮拜的時間，出售艾呂雅的許多藏畫。總計售出六十一幅作品，其中包括六幅畢卡索以及八幅基里訶。這可是解決三角戀情付出的高昂代價。他們動身前往新加坡，在那兒遇到取道澳洲過來的艾呂雅。而後，重聚一堂的三人組一同乘船前往西貢。一到西貢，艾呂雅就占了上風，總是兼顧到金錢的卡拉被迫在她生命中的兩個男人之間做出選擇。她選擇了她丈夫的存款，捨棄窮光蛋恩斯特的誘人魅力。艾呂雅夫婦舒適地啓程返國，搭的是一艘荷蘭客輪。恩斯特獨自待在東南亞繼續觀光，一個月後隨後而至，搭的是破破爛爛的蒸汽輪船。不過，從長遠來看，恩斯特是這一古怪插曲的最大受益者。艾呂雅不久被達利奪去了老婆，而恩斯特在遠東體驗的奇花異草及陌生的文化藝術，大大豐富了他的作品。

回到巴黎後，恩斯特同卡拉保持距離，但令人稱奇的是，他和艾呂雅的友誼保持了下來，他們還合作過數個超現實主義方案。由於需要女性作伴，1927年恩斯特和少女奧蓮許展開一段浪漫史。她的父母大發雷霆，還打電話報警，說他誘拐未成年少女，但他和女孩一道私奔，而且結了婚。他們做了十年夫妻，在那期間，風流成性的恩斯特再度行動，發生過多起婚外情，包括和兩位超現實主義女藝術家之間的著名戀情──1933年和費妮及1934年和歐本蔭。而後在1937年，恩斯特深深愛上年輕的英國畫家卡琳頓。在一場為恩斯特舉辦的倫敦晚宴上，二十歲的藝術系學生卡琳頓結識了四十六歲的他。她早已知道他的作品，而且為之著迷。遇到他本人後，她還發現他的性魅力難以抗拒，隨即跟著他去了巴黎。這次又是引發女方父母的憤怒，這一回，她有錢的父親試圖讓恩斯特以傳播色情藝術的罪名被捕，卻未能成功。在巴黎，恩斯特和卡琳頓如膠似漆，他和奧蓮許的婚姻就此破裂。

次年，即1938年，恩斯特和布勒東發生衝突。由於政治原因，布勒東切斷了和老盟友艾呂雅之間的一切連繫，執意要每一個超現實主義組織成員盡其所能破壞艾呂雅的聲譽。恩斯特卻持反對意見，對布勒東的偏狹非常反感，於是退出超現實主義組織，使得該組織失去一個關鍵人物。他和卡琳頓搬離巴黎，在法國鄉間共同度過一年左右的快樂時光。日後卡琳頓形容這段時間是她的天堂時期。二戰的爆發毀掉他們的生活，德國人恩斯特被俘擄，卡琳頓孤身一人束手無策，精神徹底崩潰，再次見到恩斯特是在里斯本的時候，當時他們都在設法逃離歐洲，前往美國。他仍然愛著她，但是她的崩潰摧毀了她對他的感情，她拒絕了他重續舊緣的請求。

美國富人古根漢拯救了恩斯特，讓他安全來到紐約。爲了讓他留在紐約，1941年十二月他和古根漢結婚。這段婚姻僅維持了幾年，之後即分道揚鑣，1943年他和美國超現實主義藝術家曇寧展開一段戀情。恩斯特在1946年和古根漢離婚後，立即娶了曇寧，婚禮就在比佛利山莊舉行。他們和另一對新人曼·雷和布蓉內（Juliet Browner）同時舉辦婚禮。洛杉磯婚禮過後，恩斯特和他的新婚妻子在亞利桑納州塞多納安頓下來，買了一塊地蓋房子。兩年後，恩斯特成爲美國公民。1949年他和曇寧走訪巴黎，得以和昔日朋友再次見面。整個1950年代期間，他有一半時間待在亞利桑納，一半時間待在法國工作室。

1954年六月，恩斯特很高興榮獲獎金可觀的威尼斯雙年展藝術大獎。在時已年邁的布勒東身邊新成立的年輕一代超現實主義狂熱分子卻不贊同這一獎項。他們覺得此獎違反了超現實主義運動的嚴格紀律，於是召開會議，再次開除恩斯特。布勒東早已原諒恩斯特1938年因支持艾呂雅而主動退團一事，他並不贊同這些急躁的年輕人，卻被民主投票的方式否決。聽聞此次的開除，恩斯特大受傷害，他在1950年代曾經參加過他們的幾次集會，並不認爲接受雙年展獎有何不妥。事實上他非常憤慨，甚至直接反擊道：「依我看，超現實主義的每一個創建者和貢獻者，在過去二十年間，要不是離開就

是被排除在外。對我來說，超現實主義將繼續由這些詩情藝術家做代表，而不是攀附布勒東的那些庸才。難怪他很孤獨！我為他感到惋惜。」

　　儘管此次被開除，1958年恩斯特又一次更改國籍，這次成為法國公民，1964年恩斯特和曇寧定居於法國南部，他們一直待在此地，直到他在1976年過世為止。他似乎來到一個性冒險已成往事的年齡，在人生的最後三十年，他終於能與曇寧共享無憂無慮的婚姻生活。在最後這段期間，他也舉辦過多次大型展出，其作品也獲得全球認同。1966年法國頒給他榮譽軍團勳章，令他感到榮幸的是，詩人克維爾（Rene Crevel）在封給他的頭銜中介紹他：「恩斯特，隱匿錯位的魔術師（the magician of barely detectable displacements）。」

費妮，1936，朵拉瑪爾（Dora Maar）攝

LEONOR FINI

里歐納・費妮

義大利人・與超現實主義家聯繫在一起，但從未參與組織

出生——1907年8月30日生於阿根廷布宜諾斯艾利斯

父母——父爲阿根廷商人，熱忱教徒；母爲義大利人

定居——布宜諾斯艾利斯1907｜義大利第里雅斯特（Trieste）1909｜米蘭1924｜巴黎1931｜蒙地卡羅1939｜羅馬1943｜巴黎1946

伴侶——戴勒瓦斯托王子（Prince Lorenzo Ercole Lanza del Vasto di Trabia）1931｜作家芒迪亞格（Andre Pieyre de Mandiargues）1932｜恩斯特1933（爲期短暫）｜藝術商利維（Julien Levy）1936（爲期短暫）｜嫁給威尼采尼（Federico Veneziani）1939–45（1937時曾是戀人1937）｜義大利伯爵雷普利（Stanislao Lepri）1941–80（直到他過世）｜義大利伯爵斯福爾札（Sforzino Sforza）1945-52（仍保持朋友關係）｜波蘭作家傑藍斯基（Constantin Jelenski）1952–87（直到他過世）

過世——1996年1月18日於巴黎

　　費妮在超現實主義運動中極具風味，她的人就和她的藝術一樣誘人。成年後，她的愛情生活相當多采多姿，但是她一生的戲劇早在她還是嬰兒的時候即已展開。費妮1907年生於阿根廷，父親是富裕、虔誠的阿根廷商人，母親則是義大利人。年僅一歲時，父母之間的關係即已告吹。次年，母親抱著嬰兒逃回家鄉義大利。這令費妮暴虐的父親大爲惱火，萌生綁架女兒、把她帶回阿根廷的計畫。他僱了幾個人去做這件事，他們趁她走在第里雅斯特街頭時一把抓住她。某個路人救了她，因此挫敗了他們的企圖。

　　費妮的母親逃往南部，避免再一次的綁架企圖。她用的是障眼法，假裝她有個兒子，每次帶費妮出門時，就把她扮成男孩，這一妙計似乎奏效。如此持續了六個緊張焦慮的年頭，直到孩子的父親終於打消念頭認了輸。隨

著童年時光的流逝，費妮也轉而反對宗教，成爲終身的無神論者。她在學校
很叛逆，曾被三次退學。母親發現她只喜歡畫畫，於是開始鼓勵她。

這時候，費妮看來終於可以開始正常度日，但事實不然。幾年後，在
她十多歲時，她患了嚴重的眼疾──風濕性結膜炎。其中一個療程是，眼睛
必須纏兩個半月的繃帶。在這段強制性的黑暗期，費妮開始幻想，創造自己
的內心世界。她或許曾經咒罵繃帶讓她不能過典型的少女社交生活，但最終
卻使她受益匪淺，有助於培養她對視覺幻象的執著，畫下自己的內心世界。
費妮投入畫廊、美術館、藝術史和美術書籍的世界，不久，小小年紀的她創
作出的圖像，吸引了義大利藝術家們的眼光。

這段時期，她養成一個奇怪的習慣：去太平間看屍體。她久久盯著屍
體，直到這些屍體成爲純粹的藝術形式。她寫道：「去過太平間後，我讚
嘆於骷髏的完美，那是最不易損壞的身體部位，可以改造成美麗的雕塑。」
二十二歲時她在米蘭舉辦首次個展，開始透過標新立異的方式反抗權威。她
成爲自然天成的超現實主義家，無論在圖像創作或個人行爲方面。只有一個
地方能讓她自由表達自我，那就是前衛派之都巴黎。

二十二歲時，費妮愛上一位年輕帥氣的義大利王子，令他母親沮喪的
是，他跟著她搬到巴黎共建家庭。年輕人的母親不能接受兒子和一個強烈反
對婚姻、家庭生活、生兒育女的女人住在一起。她用不著擔心，因爲他們的
關係不久即宣告破裂，次年王子返回米蘭，費妮則繼續留在巴黎。她立刻找
到新情人。1932年夏天她在飯店酒吧結識作家芒迪亞格，不到一週即搬進他
的住處。儘管她終生情人不斷，她與芒迪亞格卻始終維繫緊密的友誼，據說
他們在1932到1945年間互通了五百六十封信。

費妮在巴黎社交界一夕成名。超現實主義家們想結識她，她於是現身
指定的咖啡館，打扮成紅衣主教，說她想體會一下穿上對女性身體一無所
知的男人所穿的衣服是什麼心情。恩斯特、馬格利特、和布羅納都爲這位引
人注目的新來者感到興奮，便向定期舉行的超現實主義集會引薦她。然而，

她雖是超現實主義的化身，事情的進展卻不順利。她痛恨布勒東對組織的專制監控，認為他沒完沒了的宣傳理論和宣言代表了「典型的小資思想」。她不吃這一套，拒絕加入組織，使那些對她的非傳統生活方式不勝欽佩的超現實主義家感到震驚。她指責布勒東歧視女性且憎恨同性戀，這兩點她都沒說錯。費妮宣稱她不是超現實主義家以示抗議，其實她的意思是，她不是布勒東的超現實主義家。實際上，她的所做所為和作畫方式完全屬於超現實主義，只不過身分是獨立藝術家、而非集團成員。根據某觀察家的說法，她是「超現實主義觀念的化身，幾乎沒有幾個超現實主義家可與之相比」。

費妮的美貌成為巴黎的話題。她參加派對或畫廊預展時，總是身穿極度誇張的高級時裝，戲劇性地登場。畢卡索迷戀她，艾呂雅為她作詩。惹內（Jean Genet）寫信歌讚她，考克多說她是「美若天仙的女主角」。恩斯特為她「不像話的優雅」而陶醉，不久即成為她的情人，不過她對恩斯特有所保留，因為她發現他總是同時和四五個女人鬼混。她和攝影家布列松（1908–2004）關係親密，他們一起去義大利旅行，他在當地為她拍過一些極為露骨的照片。他們之間的親密程度尚不清楚，但後來他在受訪時說，他身上還留有費妮的爪痕。這究竟是真實或隱喻，我們就不得而知了。

美國藝術經紀人利維在1936年到巴黎造訪費妮時，形容她有「母獅的頭顱、男人的見解、女人的胸脯、孩童的身體、天使的魅力、魔鬼的言論」。他們有過一段短暫的戀情，他還把她引薦給達利。達利有點提防她，或許因為在譁眾取寵方面，他發現她是女版的自己，因而是潛在的對手。費妮和利維的關係，在他去紐約為她辦展時悲慘結束。她在一封信中寫道：「今早我和喝醉酒的利維大吵一架……我踢了他……他打我耳光，我朝他臉上吐口水。然後他把我按倒在地。所以我用指甲抓他，一拳打在他臉上，而後我拿了個大玻璃盤……扔到空中……盤子摔了粉碎……利維大發雷霆……他說要砸毀我的畫。我說我要掐死他的子孫，然後我把碎玻璃朝他臉上扔去。」這個故事的寓意是——別去招惹費妮。

　　1939年戰爭爆發時，費妮離開巴黎，去了蒙地卡羅。她在蒙地卡羅嫁給了她的義大利朋友威尼采尼。他們在1937年成爲戀人，這樣的戀人關係本該持續下去，但他是猶太人，因此她覺得結婚能使他得到一些保護。然而沒過多久，費妮認識了義大利貴族外交官雷普利侯爵，1941年和他展開熱戀。他們的愛情持續多年，即使在她另結新歡之後。她爲他畫像，一輩子把這幅畫放在她的臥室。丈夫威尼采尼發現她的戀情，他們的權宜婚姻就此結束，1945年正式離了婚。

　　1943年戰爭如火如荼之時，她和雷普利搬到羅馬，他給了她一把左輪手槍，讓她隨時能保護自己。這是一段動盪、殘暴的時期，1945年美國解放羅馬，使她終於放下心來。隨著解放軍，來了一位年輕帥氣的美籍義大利伯爵斯福爾札。她愛上了他，他們於是展開熱戀。1946年，隨著戰爭結束，她也回到心愛的巴黎。這時候，她開始養一大堆貓當寵物，這也是她唯一扶養過的「孩子」。她也養成讓前任現任情人圍在她身邊的習慣——她居然能控制住這些隨行人員，卻未引發他們之間的任何仇恨。她在巴黎定居的樓房中，還住有芒迪亞格、雷普利和斯福爾札。他們甚至一起度假，媒體將這一情況稱爲「費妮共和國」。

　　在自己的公寓內，不久她也開始生活在一個超現實主義世界中，被多達二十三隻的貓所包圍。她最愛一隻長毛波斯貓，在畫中也經常出現。這些貓跟她同睡一張床，也可漫步在餐桌上，尋找可口的小塊食物。任何對此提出抱怨的客人都吃不了兜著走。假如其中一隻貓生了病，都會使她意志消沉。像那群女性超現實主義家一樣，她痛恨生孩子，說：「我從來不被生育所吸引」，因爲這件事涉及到「現代社會中簡直難以想像的卑躬屈膝……一種殘酷的被動性……肉體的母性使我產生本能的反感。」費妮曾經說，她只有過一次輕生之念，那次她懷上身孕，安排墮胎時遇上一些困難。回到巴黎後，她展開她的創作和個展時期。一切進展順利，直到1947年她病倒了，接受手術切除腫瘤。切除子宮是手術的一部分，她樂見其成，因爲這能完全排

費妮《天涯海角》（The Ends of the Earth），1949

除生兒育女的可能性。

約在此時，她說起除了生命中的許多男人之外，她偶爾也喜歡和女人做愛。她似乎喜歡和女人做愛時的繾綣柔情，她還指出——點名了恩斯特、列維和雷普利——她不喜歡一些男人想進行「狂暴性愛」的要求。公開表示她對女性伴侶感興趣，引發了好一陣轟動。她在巴黎以迷人強勢的獨立女名流而著稱，因此成為女同性戀積極分子的訴求對象，爭取她成為她們的喉舌。「她們像蒼蠅一樣騷擾我，」她說道：「我覺得這些女性主義者很是滑稽。」

1952年訪問羅馬期間，費妮結識了波蘭作家傑藍斯基，他的綽號是「寇特」（Kot）。她很高興發現這個詞是波蘭文的「貓」，他們不久即成為情人。他跟隨她回到巴黎，成為她的隨行人員之一。他成為她生命中的重要人物，處理公事，策劃展覽，保護她不受世俗生活侵擾，讓她能投身於繪畫創作。此後，費妮在巴黎享有不凡的藝術成就，受人委託畫肖像、從事布景設計和服裝設計，儘管她的主要焦點始終放在繪畫上。她的社交生活和往常一樣忙碌，1960年代她決定做拉皮手術，以保有她的美名。

費妮的繪畫始終技藝嫻熟，她所有的作品都讓人覺得某種奇特的儀式正在進行，由發自畫家腦海深處的潛意識想法所推動。在她充滿想像力的作品中，性張力顯然是一個重要主題，也最讓人銘記在心。她卒於1996年，享年八十八歲，她的訃告說她創造了「一個由女人控制的情欲幻境……一個美夢或惡夢之境」。一位藝評家說，我們無法想像她變老，形容她是「我們最想見到的吸血鬼」。

WILHELM FREDDIE
威廉・弗雷迪

丹麥人・丹麥超現實主義家，因作品而入獄
出生──1909年2月7日生於哥本哈根，全名Wilhelm Frederik Christian Carlsen
父母──父為病理研究所實驗室主管
定居──哥本哈根1909｜在哥本哈根服刑十天1937｜哥本哈根1937｜瑞典斯德哥爾摩
1944｜哥本哈根1950
伴侶──娶荷許（Emmy Ella Hirsch）1930（1934年過世）；一子·1929｜娶布蕾默（Ingrid
Lilian Braemer）1938（離婚1953）；一子｜娶教師瑪森（Ellen Madsen）1969-95
過世──1995年10月26日

　　丹麥畫家弗雷迪是超現實主義藝術家當中唯一一個因藝術創作而被捕
入獄的人。在今日，他的藝術圖像已不足為奇，但是1930年代在他第一次嘗
試展出作品時，卻惹來當局的怒火。他是十足的超現實主義家，毫不妥協，
反對任何人說服他修改作品。他表明立場，說道：「超現實主義既不是風格
也不是哲學。而是持續的心理狀態。」

　　弗雷迪1909年生於哥本哈根。父親是病理研究所的實驗室主管，因此
弗雷迪早年在那兒度過許多時光。十幾歲的他，周圍都是泡浸胚胎、殘肢斷
臂、和保存在玻璃罐裡的屍體，對他的年少想像力產生神祕的刺激作用。他
拜師學習木雕近兩年之久，而後，在二十歲時，他發現了1920年代末在巴黎
方興未艾的超現實主義運動，對他造成巨大的衝擊。次年，他在1930年丹麥
秋季聯展中提交一幅畫作，首次將超現實主義介紹給丹麥大眾。他的畫作引
發極端的負面反應，某評論家說，任何一個考慮買這幅畫的人都該被關進監

獄。他並未因此而氣餒，1931年仍在哥本哈根舉辦他的首次個展。這次有個評論家寫道：「毫無疑問，他需要新鮮空氣。」1930年弗雷迪娶了早已為他產下一子的荷許為妻。遺憾的是，她在1934年過世，年僅三十歲。

　　1935年丹麥首次舉辦國際超現實主義展，該運動的所有重量級人物都有作品展出。丹麥的藝評人持續抨擊超現實主義，形容這些作品「深深體現最令人作嘔的一切」。幾個月後，弗雷迪在鄰近的挪威再次嘗試展出。在奧斯陸的一場混合展覽中，他惹怒了挪威外交使團的負責人，此負責人用「齷齪、猥褻、殘酷、變態、淫穢、墮落」等字眼來描述展出作品，並威脅要關

弗雷迪，1935.01，攝影者不詳

閉展出。弗雷德未因此而退縮，年底之前又舉辦多次展出。其中一次展出被一位精神科名醫形容為淫穢，警方於是將弗雷迪的其中一幅畫作從畫廊櫥窗卸除。

次年，弗雷迪造訪巴黎，結識了賈克梅第，也走訪了布魯塞爾，結識馬格利特。通過與其他超現實主義家的接觸，他把作品呈交給即將在倫敦召開的國際超現實主義大展。他交出五件作品：兩幅繪畫作品、一件超現實主義物件、和兩幅素描。素描直接寄給策展單位，因此通過了審查，其他三件則被英國海關收繳為色情作品。法律規定這些作品必須銷毀，但經過策展單位的積極干預後，當局的態度軟化下來，把作品裝在密封箱內寄回丹麥。丹麥的新聞媒體得知後不表同情，質問丹麥海關何以未把這幾件作品也列入黑名單。

同一年年底，弗雷迪的畫作被送往丹麥某節慶活動參加展出，卻被主席撤了下來，並鄭重聲明：「若是有人把這些畫放回原處，我就攆他們出去。」1936年他在奧登斯（Odense）也有展出，當地警察局長開幕前去參觀，撤下了他的某些作品。那年秋天，在另一次展出中，他的一幅參展畫作受到其他藝術家的嚴厲批評，以致弗雷迪撤下自己的作品以示抗議。連丹麥國王也參與進來。他看著弗雷迪的畫說：「此人被關起來沒？」這正是次年將發生的事。

1937年弗雷迪在哥本哈根的一家餐館舉辦作品展。破壞分子試圖關閉這場展出，其中一人撲向弗雷迪，企圖把他勒死。結果，警方沒收了所有的展品。三個月後他才取回這些作品，而後立即在哥本哈根的一家畫廊再次展出。這回德國當局要求撤下其中一幅他們認為冒犯希特勒的畫作。丹麥當局於是照辦，畫被撤下，弗雷迪也被告知從此不得踏上德國的土地。在曠日持久的官司後，弗雷迪因創作淫穢作品的罪名被課以罰金一百丹麥克朗，並得入獄十天。他的三件作品全部充公，多年後他才又見到這些作品。

1938年弗雷迪再婚了，這次娶布蕾默為妻。隨著二戰到來，他的處境

也危急了起來。1940年丹麥被納粹占領，許多丹麥人卻對德軍深表同情，因此對身為「墮落」藝術家的弗雷迪而言生活並不容易。有一回，一幫年輕人在街頭攔住他，說他是性變態，還朝他吐口水。情況繼續惡化，1943年他不得不躲藏起來。次年他聽說蓋世太保正在搜找他，他別無選擇，只好逃出國去。他前往北方的瑞典，在難民營待了一段時間後，最終在斯德哥爾摩定居下來。他得以繼續作畫、開展，作品終於獲得更多正面的評價。

戰後，他收到布勒東寫來的一封親切的長信，敦促他參加布勒東在巴黎策劃的超現實主義大展。弗雷迪這麼做了，也前去參觀該展，在展會上首次見到布勒東。儘管他很敬佩布勒東在掌控和推動超現實主義運動方面所扮演的角色，卻對他的人格不以為然，說「他喜歡大家奉承他，這不太投我所好。」不過，他和其他幾個超現實主義家關係友好，更重要的是，他的作品終於得到讚揚——這肯定讓他意想不到。他的藝術終於得到充分的賞識，從此展開他的人生新階段。他在1950年離開瑞典，回到家鄉丹麥，終於結束六年的流亡生涯。

此即丹麥叛徒弗雷迪的早期人生。他是純淨的超現實主義家，拒絕向丹麥當局點頭哈腰，這也讓他付出相當大的代價。他原本可以降低畫中的色情基調，讓自己過著清靜的生活，可他不打算那樣做。他為藝術家隨心所欲表達自己的權利而戰，而且我懷疑，暗地裡他其實對自己所引發的醜聞沾沾自喜。

他的後半段人生少了許多負面評價。一名德國藝評人針對他的1953年畫展所寫的評論肯定令他大吃一驚：「我估計弗雷迪是當今最重要的歐洲畫家之一。」幾年後，一名法國評論家寫道：「弗雷迪的全部作品都具有豐富的意義。」他終於受到人們青睞，1961年才放手申請將1937年被控展出淫穢作品後收入哥本哈根犯罪博物館中的三幅充公畫作歸還給他。一份丹麥雜誌對他表示支持，要求歸還這些畫作，以改正「丹麥文化律法中一次荒誕可恥的錯誤」。

弗雷迪《我的兩姊妹》（My Two Sisters），1938

當局慎重考慮後，仍拒絕歸還三件作品，於是，依然充滿激情的弗雷迪違抗當局，創作了如出一轍的複製品，展出於哥本哈根的畫廊。藝術家尤恩（Asger Jorn 1914–1973）前去參觀展出，打算買下其中一幅畫作，捐贈給博物館，警方卻趕到現場，開幕不出幾分鐘後即關閉了畫廊。更糟的是，而後他們沒收了三幅複製畫作。沒完沒了的法律糾紛隨之而來，不過這次弗雷迪的支持者很多。最後，他的辯護律師在1962年出庭時說：「這一案例在世上前所未見：藝術家因作品風格而被告」。儘管如此，弗雷迪仍被判定十條罪狀，課處罰金二十丹麥克朗，因而引發一場支持他的示威遊行。次年此案上訴，弗雷迪的充公作品終於由警方全數歸還，結束了長達三十六年之久的超現實主義法庭劇。

1965年弗雷迪在哥本哈根展出作品之際，一名藝評家對他大加讚賞：「我國首位真正的藝術家。我國首位超現實主義家。國際舞台上少有的丹麥人之一。」1960年代末期常有他的回顧展，其作品也被各大博物館收藏。他終於打贏這一仗。陶醉在勝利中的一些評論家變得有些言過其實，他們的評論肯定讓弗雷迪感到尷尬：「弗雷迪以反對偽善、為人類自由而奮鬥，幫助了人類。」1969年弗雷迪娶了第三任妻子教師瑪森，他們一同出國參加他的展出，不僅在歐洲，還遠至日本。晚年，他的創作屢屢獲獎，早年的困擾已成往事。他在1970年獲頒丹麥美術學院的金牌獎，這也是頒予丹麥藝術家的最高榮譽。

著名的超現實主義運動史家皮耶（Jose Pierre）形容弗雷迪是「國際超現實主義的一位偉大人物」。儘管如此，他並不像其他重要的超現實主義家那樣聞名遐邇。根本的原因在於地理位置；他和核心組織相隔太遠。他若是早在1929年發現超現實主義時就移居巴黎，融入布勒東的圈子，或許會更受重視，然而他獨自一人在斯堪地那維亞為超現實主義奮戰而與世隔絕。他的首次倫敦個展直到1972年才得以舉行，展覽目錄的標題簡潔地總結了這一事實：「弗雷迪一直都在哪裡？」

ALBERTO GIACOMETTI

阿爾伯托・賈克梅第

瑞士人・巴黎超現實主義組織成員，始自1930年；1955年離團
出生——1901年10月10日，瑞士格勞賓登州（Graubunden）博格諾瓦（Borgonova）
父母——父爲後印象派畫家
定居——博格諾瓦1901｜巴黎1922｜日內瓦1941｜巴黎1945
伴侶——梅奧（Flora Mayo）1925-27｜黛爾默（Isabel Delmer）1945｜娶安妮阿姆（Annette Arm）1946（直到他過世）｜卡洛琳塔瑪儂（Caroline Tamagno）1959（直到他過世）
過世——1966年1月11日於瑞士格勞賓登州（Graubünden）庫爾（Chur）

　　賈克梅第的藝術生涯，好比大家對足球的說法，是兩個半場的比賽。在前半場，他創作出大家所見過最激動人心的超現實主義雕塑。在後半場，他摒棄了超現實主義，改而創作細長、消瘦、粗面的人物銅像，使洛瑞（L. S. Lowry）[4]的火柴棍人看起來都嫌胖。

　　賈克梅第出生於上個世紀初，在瑞士阿爾卑斯山義語區的一個小村子長大。他的父親是後印象派畫家，在父親的鼓勵下，賈克梅第九歲大就開始寫生。十三歲時，他已經是頗有造詣的畫家，而後進了日內瓦的藝術學校學雕塑。在父親的指導下，他得以研究威尼斯、羅馬和佛羅倫斯的偉大傳統藝術。他到巴黎時年僅二十歲，此地將成爲他一生的歸宿。他接受過幾年的自然雕塑訓練，卻逐漸感到無法眞實體現自然形態，於是捨棄這一做法，開始

4　譯註：1887-1976，英國畫家，以描繪英格蘭西北部工業區的生活景象而著名，畫中群眾身形細
　　長，常被稱做「火柴棍人」。

憑想像創作人物。他的同學們看出他的與眾不同，說他將來不是發跡就是發狂。他們管他叫怪才，也喜歡戲弄他，他倒是坦然接受。

他和女性之間關係奇特。他喜歡用雕塑家的眼光凝視她們，卻始終避免投入感情。他喜歡和妓女為伍，因為，他說跟她們在一起只需事先付錢；跟女朋友卻得付個不停。這種態度使他付出代價，那就是時而孤獨的生活，不過這樣的生活他似乎也過得有滋有味。但是有一個例外，那就是名叫梅奧的美國姑娘。她在1925年來到巴黎，和賈克梅第有過一段短暫戀情，這場戀情的高潮，是他（經她許可後）拿小刀把自己的姓名縮寫刻在她的一隻手臂上，就像他也用這把小刀把姓名縮寫刻在他的雕像上。說來詭異，彷彿在同她做完愛後，他就把她看作為一件作品，因此也得讓他簽上名字。即便在這場戀情中，他的主要身分依然是雕塑家，其次才是戀人。梅奧想嫁給他，但兒時生的一場疾病使他不能生育，而他也沒有興趣安頓下來。

賈克梅第在巴黎有過三間工作室，前兩間為期短暫，第三間則持續一生。最後的一間又小又簡陋，使他必須在附近的旅社過夜，直到有能力買下隔壁的工作室當作住家。他對物質享受從來不感興趣，即便到了晚年非常有錢，他依然過著簡樸的生活，沉迷於工作。

他最早期的創意雕塑深受立體派影響，而後在1929年遇上馬松，並透過他結識其他的超現實主義家，這群人正展開他們那場激動人心的新藝術運動。他成為正式成員，二十九歲那年，同米羅和阿爾普聯合展出新作。這時候的他活躍於超現實主義集會上，簽署過其中幾份正式宣言，也在他們的聯展中展出作品。有四年半的時間，從1930到1935年，他是布勒東和超現實主義圈的忠實擁護者。他在巴黎的首次個展舉辦於1932年，兩年後又在紐約舉辦另一次個展。為增加收入，他同時也做燈具和吊燈等設計。他的弟弟迪亞戈（Diego）採用了這些設計，製作物件銷售。迪亞戈對賈克梅第而言十分重要，在工作室幫他處理一些實際事務，像是鑄型、架設骨架、和鍍銅。

關於超現實主義雕塑，有個合理的疑問：怎麼才能憑直覺、直接由潛

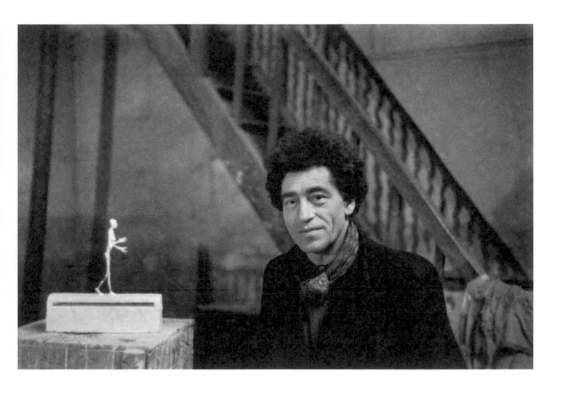

意識創作？繪畫過程比較直接，能立即提供一種構想，而雕塑卻涉及複雜耗時的具體步驟。賈克梅第用心回答了這一問題：「我付諸實現的雕塑作品，都是以完成狀態展現在我面前……這些形體距離我很近，儘管我往往看不出來，因此總是令我更加不安。」換句話說，他創作超現實雕塑的方式，一如馬格利特創作超現實繪畫。對他們二人而言，視覺探索的非理性時刻開始於創作之前。爾後，超現實意象被謹慎保留在藝術家腦際的同時，也著手於細密且往往耗時的創作。

　　賈克梅第創作於1932年的作品，譬如《切開喉嚨的女人》（Woman

賈克梅第於巴黎的工作室，1945-46，布列松攝

With Her Throat Cut）和《凌晨四時的宮殿》（The Palace at 4am），成為超現實主義的指標。然而，他的純超現實主義階段為期短暫，這是因為他的好友波蘭畫家巴爾蒂斯（Balthus 1908-2001）的作品震撼了他。賈克梅第去參觀巴爾蒂斯在巴黎皮耶畫廊（Galerie Pierre）舉辦的畫展，被這位年輕朋友的繪畫技巧深深打動，使他做出重大決定：立刻回歸具象藝術，背棄超現實主義。1935年，他重新開始自然創作，經常把幫他忙的弟弟迪亞戈當作模特兒。超現實主義家們對這一轉變感到震驚，認定他不該繼續待在圈內。坦基斷言「他肯定瘋了」，恩斯特則說（在我看來並未說錯），他們的瑞士朋友拋下他的超現實作品，等於捨棄了自己最美好的部分。在一次超現實主義聚會上，隨著情況白熱化，賈克梅第發現自己受到批評，因此大發雷霆。「到目前為止我做的一切，完全就是自瀆！」他對震驚的布勒東如此說道。不過，就在布勒東即將執行正式驅逐令前，賈克梅第大聲喊道：「不必了，我走！」隨即大搖大擺走了出去。這是他參與超現實主義的最後一刻連結。

　　1930年代末，他停止展出，同他弟弟以製作裝飾用品維生。1938年，他遇上意外，被酒後駕車者輾碎右腳，上了數星期的石膏，爾後又拄了很長一段時間的拐杖。那是他的一段深思審視時期。隨著1940年代到來，他的雕塑也進入一個新階段，這一階段將持續一生。他的作品依然具象，但現在是藉由想像、而不是根據模特兒創造出來。令他恐懼的是，他漸漸患上某種強迫症。他說：「恐怖的是，我的雕像越來越小……小到經常隨著最後一刀化為塵土，消失無蹤。」儘管內心擔憂，他仍繼續創作這些極小的人型，直至1941年離開巴黎，到日內瓦造訪寡母。由於簽證限制，他回不了巴黎，因此在日內瓦的旅館待了三年，繼續創作這些小片細塊。這段時間，他結識了安妮阿姆，1946年她在巴黎與他相會，成為他的妻子。1945年底，賈克梅第和他的老友黛爾默有段短暫戀情，僅僅維持了數個月，最後，她和某天晚上在派對認識的俊美青年音樂家一同離開，令他十分傷心。

　　曾有傳言說，賈克梅第在戰後返回巴黎時，把幾年來的作品裝在數個

火柴盒內隨身攜帶。留在巴黎照料工作室的弟弟可不以爲然。他們沒有任何可賣的東西，而他們需要錢才能生存下去。回到巴黎工作室後，賈克梅第開始創作即將成爲他最有名的細瘦人物。他手下那些小小的人物越來越高，卻仍保留其枯瘦的體型。這是一種獨特的雕塑厭食症，就像厭食症患者即便瘦骨如柴也還是覺得自己太胖，賈克梅第也是如此，他覺得他的人物體重過重，即使它們和直立的桿子相差無幾。用他自己的話說：「我所做的只是減除，而它卻越來越大，大到我覺得它眞的又變成兩倍粗。因此我必須拿掉更多。」

令他沮喪的是，他從來不滿意自己的新作品。他對細瘦的過度執著，使人感覺到：唯有鑄造出一公尺高、一公分厚的立人像，他才能眞正感到滿意。他說過：「1935年後，我從未創造出我心目中的作品，一次也沒有。」假如他還活著，能夠目睹他所創作的細長人像在2014年的美國拍賣會上以超出一億美元的高價賣出，會是多麼詭異。1947年，賈克梅第在紐約首次展出這些人像。1950年代間，他又陸續在法國、瑞士、義大利、德國、英美各地多次展出這些晚期作品，從此揚名全球，終於很有錢。儘管如此，他的生活方式並未改變。

賈克梅第的日常生活起碼可以說是非比尋常。他在清晨七點鐘上床睡覺，睡七個小時，下午兩點鐘起床。盥洗、刮鬍子、更衣過後，走路到附近的咖啡館喝幾杯咖啡，儘管因抽菸過多而不斷咳嗽，他仍然抽半包菸。而後他在工作室工作到晚間七點左右，回到咖啡館，吃火腿蛋，喝點酒，再喝點咖啡，再抽更多菸。回到工作室後，他繼續工作到午夜甚至更晚。之後搭計程車到蒙帕納斯，好好享受一餐，而後再去當地的酒吧和夜店。他在黎明前搭計程車回到工作室，繼續他的雕塑，直到天亮，最後倒頭就寢。難怪他的外表看起來頗爲超齡。

他太太安妮阿姆按時就寢。這是個奇怪的關係，雙方的矛盾也開始顯現。1956年，在一場爲他舉辦的派對上，一個年輕貌美的粉絲過來向他祝

賀，他不禁吻了她的雙頰。令大家驚駭的是，他的妻子安妮阿姆憤怒地尖叫起來，而後衝了出去。她有理由生她丈夫的氣。他現在名利雙收，在金錢方面對大家都很慷慨，除了對她之外。他把很多錢給了他弟弟、他母親、甚至在蒙帕納斯酒吧裡認識的姑娘，在她們潦倒的時候。可他卻希望他妻子跟他一樣，過他強迫自己過的簡樸生活。他的衣服破爛不堪，有一次在酒吧，一個老太太想買杯咖啡給「那邊那個老流浪漢」。酒吧服務員跟她說他是個知名藝術家，她卻不願相信，堅持幫這個可憐的老傢伙一把。

1956年底，賈克梅第找到一個不尋常的辦法哄他太太開心。一名造訪巴黎的日本教授給賈克梅第當寫生模特兒，隨後，教授被安妮阿姆所吸引，而她也被他吸引。賈克梅第刻意讓他們兩人單獨相處，他們於是展開一段激情。他一點都不嫉妒，反而予以鼓勵，給他們許多獨處的機會。他很高興看到妻子這麼快樂，在這位新朋友必須返回日本跟老婆與家人團圓時，他們竟然不僅為他的離去感到難過，還懇求他回來。他這麼做了，三角關係於是又持續數月之久。

1959年間，賈克梅第同自稱卡洛琳的二十一歲妓女展開婚外情。熟識後，他才發現她與黑幫匪徒有牽連。他為她神魂顛倒，但就在此時，一件不尋常的事發生了。好萊塢影星瑪蓮黛德麗（Marlene Dietrich）帶著四十四件行李來到巴黎，渴望和賈克梅第會面，她在紐約看過他的作品，也非常喜愛。她坐在布滿灰塵的小工作室內看他工作。她跟他在當地酒吧一起喝酒，沒有人認出她來。他深深陶醉，還送她一件雕塑作品。他的黑幫情婦卡洛琳塔瑪儂可不高興，一度向他下達最後通牒──不是你放她鴿子，就是咱倆一刀兩斷。賈克梅第竟然乖乖聽了她的話，未能按下次和黛德麗約定的時間出現。不久，大明星傲然離開巴黎，不過隨後，她倒是從拉斯維加斯打電報給他祝福。

他同塔瑪儂的戀情持續下去，但她在1960年突然失蹤。經他調查後發現，她因不知犯了什麼罪而被關押入獄。幾星期後她重新露面時，賈克梅第

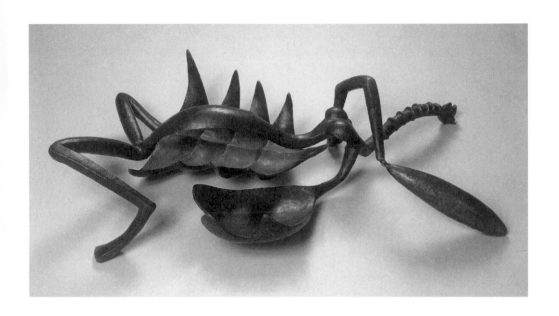

決定讓塔瑪儂擔任他的首席模特兒，這令他太太氣惱不已。此後，安妮阿姆扯著嗓子辱罵丈夫的嘶吼戰經常在公共場所發生。賈克梅第的弟弟迪亞戈對塔瑪儂也越來越不友善，認為她不過就是敲詐賈克梅第的低俗娼婦。最後，賈克梅第給安妮阿姆買了一套公寓，給塔瑪儂買了另一套，又給他弟弟買了棟房子，就此解決棘手的家庭問題。他的成功展覽讓他如今手頭充裕，得以取悅每一個人，還能讓自己繼續待在他那骯髒狹窄的心愛住處。

　　第二年，塔瑪儂毫無預警地宣布她結婚了，這令他十分生氣。不過，她那無賴丈夫沒多久就坐了牢，她於是立刻跟他離了婚。她再次成為賈克梅第的生活重心，他也毫不吝惜在她身上花錢。她越來越古怪，在公寓內養滿寵物，包括十三隻蟾蜍、一條狗、一隻貓和一隻馴服的烏鴉。賈克梅第繼續

賈克梅第《切開喉嚨的女人》（Woman With Her Throat），1932，銅

用珍珠、鑽石和金飾取悅塔瑪儂，而他那長期受苦的妻子安妮阿姆卻很少得
到任何東西，這令她醋勁大發。

1962年，年屆六十的賈克梅第被診斷出胃癌，接受一次大手術，切除了
一顆大型腫瘤。他在瑞士的母親家逐漸康復後回到巴黎，發現他忠誠的弟弟
迪亞戈像往常一樣，已經為他準備好工作室，他的歸來也讓安妮阿姆和塔瑪
儂十分高興。1960年代間，賈克梅第在全球聲譽大噪，歐美各地都舉辦過他
的展覽；然而，他的這段人生時期並未持續太久，因為他的健康狀況迅速惡
化，而他一天抽四包菸的習慣也對此毫無幫助。癌症並未復發，然而他的心
肺逐漸放棄了抗爭。

在醫院垂死之際，他的妻子安妮阿姆和情婦塔瑪儂在病房外的走道上
迎面相遇。塔瑪儂指責安妮阿姆害死了他，這一種侮辱終於把安妮阿姆逼到
忍無可忍，使她給了對手一拳。一場打鬥接踵而至，不可思議的是，她們兩
人都平靜下來，一起來到賈克梅第的病床邊。而後在他嚥下最後一口氣時，
安妮阿姆想阻止塔瑪儂伸手觸摸他的身體，於是引發另一場打鬥。她輸了這
場打鬥，最後只留下塔瑪儂獨自陪伴她已故的戀人。賈克梅第創造了一場奇
特的三角戀愛，直到最後。

ARSHILE GORKY

阿希爾·高爾基

亞美尼亞人／美國人‧（1939年成為美國公民）由布勒東宣稱為超現實主義家

出生──1904年4月15日生於土耳其，本名Vosdanig Manoug Adoian

父母──父親於1908年逃到美國，以躲避兵役；母親逃離土耳其種族大屠殺，1919年死於飢餓

定居──土耳其1904｜俄國1915｜麻省水城（Watertown, Massachusetts）1920｜波士頓1922｜紐約1925｜康乃狄克州1946

伴侶──亞美尼亞模特兒慕西琪雅（Sirun Mussikian）1929｜娶藝術系學生蕎琪（Marny George）1934（為期短暫）｜藝術系學生薇絲特（Corinne Michael West）1935-36｜小提琴家嘎蕾（Leonore Gallet）1938｜娶上將之女瑪格魯德（Agnes 'Mougouch' Magruder）1941；二女；1948年離他而去

過世──1948年7月21日於康州謝爾曼（Sherman）上吊自殺

　　在超現實主義家當中，高爾基的人生是最為悲慘的一個。他的童年是場惡夢，幾乎無法生存。他在1904年出生於土耳其凡湖（Lake Van）附近的亞美尼亞村落科爾戈姆（Khorgom），父親為躲避應徵入伍而逃出國時，他年僅四歲。一次大戰時，土耳其人屠殺亞美尼亞人，將倖存者趕出家園。高爾基是個遲鈍的孩子，五歲時才學會說話。為躲避土耳其人的攻擊，他和三個姊妹與母親一起逃到北方，強行走了一百二十五哩路後，抵達葉里溫（Erivan）。他們抵達時身無分文，除了靠救濟度日外別無選擇。過了幾個月的赤貧生活後，高爾基的兩個姊姊去了美國。他的母親竭力保護高爾基和妹妹，繼續四處遷移，尋求某種蔽護，卻始終沒有成功，直到1919年，年僅三十九歲的母親終於死於飢餓。這讓十四歲的高爾基必須擔負起照顧十二歲妹妹的責任，兩個孤兒從此展開漫長的徒步旅行，希望能找到一艘船帶他們

前往美國，同父親和姊姊們團聚。他們花了一年的時間才實現目標，在經歷過苦不堪言的旅程後，終於在1920年抵達美國的艾麗斯島（Ellis Island）。其後五年間，高爾基在美國各地遊蕩，但關於他如何生存的細節並不多。雖然和父親團聚，卻無法原諒他又再婚，他認為這侮辱了他深愛的、可憐的母親。為了活下去，他做過各種工作，多是在餐館洗碗之類的體力活，直到終於在1925年二十歲時來到紐約。

　　從此以後，他展開成年生活。他並未臣服於恐怖的童年，似乎反倒因此而更堅強。童年的可怕記憶將他塑造成一個神祕莫測的年輕人，如今

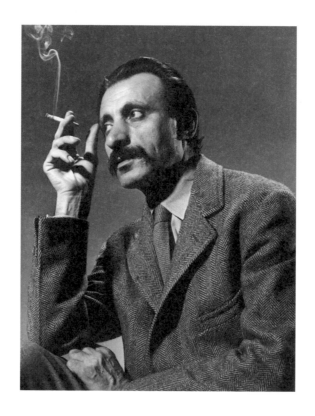

高爾基，1940，米利（Gjon Mili）攝

他已經做好面對世界的準備。他改姓高爾基，意思是「辛酸者」，取名為
Arshile，源自荷馬《伊利亞德》（Iliad）中憤怒的阿基里斯（Achilles）。他
假裝是俄國著名作家高爾基（Maxim Gorky）的堂兄弟。不幸的是，高爾基
本身其實是個筆名這件事並沒有逃過一些評論家的注意，但是他仍努力不
懈，給自己創造一個文化人的角色，並且在紐約一所美術學校擔任家教維
生。他從小就開始畫畫，如今他的才華終於受到肯定，因此到了1920年代，
他做出大膽的決定：成為專業畫家。

　　對他而言，一切終於好轉，然而1930年代，股市崩盤和經濟大蕭條使

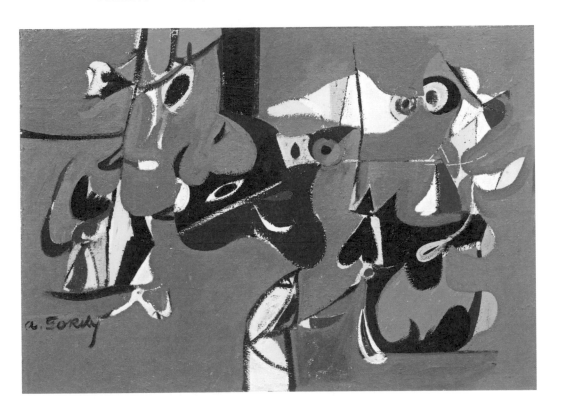

高爾基《索契的花園》（Garden in Sochi），1941

他突然受到沉重打擊。兒時的貧困噩夢再次襲擾，他甚至買不起顏料。這段時期，他有過幾次情愛關係，包括一次短暫的婚姻，但是兒時傷痛所導致的不安全感，讓他的愛情關係始終注定失敗。他的心靈創傷似乎使他無法擁有正常的親密關係。甚至他熱情洋溢的情書——其中一些曾被刊登出來——後來才被發現某些段落竊取自艾呂雅、布勒東、和戈蒂耶-布爾澤斯卡（Henri Gaudier-Brzeska）的著作。他的生活中充滿了偽裝和謊言。在寫給妹妹的信中說，他在巴黎的一次展出受到好評，事實上這樣的展出從來不曾舉行。他和紐約一群正在實驗抽象派的反叛藝術家結伴為友，他給自己捏造了矛盾不實的人生故事，來逗他們開心。彷彿命運待他如此不公，使他對事實不再有任何尊重，寧可杜撰一個假想的自己。

二戰期間，高爾基娶了上將的女兒瑪格魯德為妻，他們一同度過高爾基短暫生命的最後七年，從1941到1948年，並生了兩個女兒。這期間，他也有幸直接接觸到重要的超現實主義家，這些人逃離歐洲的戰亂，此時在美國過著頗為孤寂的流亡生活。布勒東是其中一人，他對高爾基的作品印象至深，隆重邀請他加入他們的行列。在布勒東眼中，高爾基筆下那些有機的生物型態構圖，足以超越超現實主義家不屑一顧的抽象藝術圖案遊戲。事實上，1945年高爾基紐約首展的目錄前言正是由布勒東撰寫。

隨著在藝術方面擁有一定程度的成功，他帶著家人一起搬到鄉下，在康州成立大型工作室，讓他有生以來第一次能在無憂無慮的平靜環境中創作。然而，這樣的田園生活為時短暫，彷彿可憐的高爾基終其一生遭到詛咒，不讓他享受任何寧靜。1946年他的工作室發生火災，毀了一切，包括二十七幅重要畫作。雪上加霜的是，沒過多久，他被診斷出直腸癌，做了腸造口術。逐漸好轉之際，他發現他的好友、智利藝術家馬塔和深愛的妻子瑪格魯德發生熱烈的婚外情。據說，雖然高爾基很愛她，卻對她家暴，脾氣也越來越暴烈。她因此另求安慰。

情況似乎無法再變得更糟，事實卻不然。他遭遇一場重大車禍。藝術

經紀人利維在雨中開車送他回家，他們的車在途中失去控制，滑下山坡翻倒在地。兩人都摔斷了鎖骨，高爾基還折斷了頸骨。出院後，他發現用來作畫的右手臂失去知覺，從此無法創作。他陷入極度沮喪。他的妻子承受不了這一切，最後離開了他，帶著他們的孩子住到維吉尼亞州的娘家。幾個星期後，高爾基到工作室附近的穀倉，在一個舊木箱上寫下「再見，我親愛的你們」幾個字，把曬衣繩從椽上拋過去，懸樑自盡。曬衣繩在他身體的重量下拉長，結果他的雙腳與地面僅距離幾吋。

布勒東得知高爾基的悲慘下場時氣憤不已。回到巴黎後，他繼續擁護高爾基的作品，堅持將他納入1947年的超現實主義大展。現在他走了，而布勒東卻完全無視於工作室起火、罹癌、頸骨折斷和作畫之手癱瘓等原因都可能導致這位亞美尼亞畫家自殺的事實，反而將過錯都怪到馬塔的頭上。馬塔打電話給布勒東討論這件事，這位以讚賞薩德侯爵（Marquis de Sade）作品而著稱的布勒東，一時之間像衛道人士般義憤填膺，對震驚的馬塔大喊「兇手」，而後狠狠摔下電話。超現實主義運動的偉大領袖立即召開他惡名昭彰的開除會議，每位與會人士都必須在一張以「道德腐敗」爲由開除馬塔的紙上簽名。布勒東取得二十五個簽名，值得讚揚的是布羅納拒簽，還當面指控布勒東的「資產階級道德觀」。布勒東對這一羞辱所做的回應是，兩週後召開另一次會議，以「搞派系活動」的罪名開除布羅納。這是布勒東自相矛盾之處，此人曾因說過超現實主義「免於任何美學或道德考量」而聞名於世。

高爾基的悲慘人生並未因爲他的自殺而結束。他偉大的壁畫作品全數摧毀，一幅重要畫作在1958年的火災中受損；另一幅則在1961年燒毀。而他的十五幅最佳畫作在飛往加州展出途中因飛機失事而損毀。他死後依然擺脫不了厄運。在這一連串災難下，卻有一項重要成就：高爾基獨特的有機抽象圖形，對二十世紀中葉受到重視的紐約抽象表現主義派的發展，產生開創性的影響，也使現代藝術界的大本營從巴黎轉移到紐約。

WIFREDO LAM
林飛龍

古巴人・1938年起，身爲超現實主義運動的積極成員
出生──1902年12月8日生於比亞克拉拉省大薩瓜（Sagua La Grande, Villa Clara），全名
Wifredo Óscar de la Concepción Lam y Castilla
父母──父爲中國人；母爲剛果人／古巴人
定居──大薩瓜1902｜哈瓦那1916｜馬德里1923｜巴塞隆納1937｜巴黎1938｜馬賽1940｜
哈瓦那1941｜巴黎1952｜義大利阿爾比索拉（Albissola）1962
伴侶──娶皮麗茲（Eva Piriz）1929；一子（兩者都死於1931年）｜芭瑞拉（Balbina
Barrerra）1935-37｜娶霍澤兒（Helena Holzer）1944-51（離婚）｜拉蕪兒（Nicole Raoul）
1956-58；一子｜娶瑞典畫家勞琳（Lou Laurin）1960；三子
過世──1982年9月11日於巴黎

　　林飛龍 1902年出生於古巴的一個濱海小鎮。他的血統複雜，父親在飛龍出生時已高齡八十四歲（活到一百零八歲），是移民勞工，在古巴的甘蔗園工作。他的母親有一半剛果血統，一半西班牙血統，是西班牙殖民者和非洲奴隸間發生關係而導致的產物。她有個祖先叫做「斷臂」，因爲他爲了擺脫奴隸身分企圖逃跑，而受到斷臂的懲罰。林是八個孩子中的老么，成爲當地店主的父親對他期望很高，1916年送他去哈瓦那念法律。然而，他早已熱中於素描，終於說服家人讓他去哈瓦那的美術學院進修繪畫。

　　他在1923年取得一筆款項，就讀於馬德里普拉多美術館側廳的藝術學校。家人在他離家時給了他一條腰帶，內襯金塊。不到三年，他花光了他的經費──以及金塊──面臨嚴重的財務困境，不過，室友的家人拯救了他，收留並照顧他。他靠著畫傳統肖像和風景畫賺了些錢。1927年他結識了西班

牙姑娘皮麗茲，兩年後結了婚。他們搬回馬德里，卻相當貧困，貧窮的生活
導致悲劇的發生，1931年皮麗茲和他們襁褓中的兒子死於肺結核。林自責未
能給予他們母子充分的照顧，傷心欲絕地說道：「我的悲傷剝奪了我對生命
的熱愛，甚至活下去的力量。」

　　不過他熬過來了，不久即參與西班牙內戰的準備過程。就在這時，他

林飛龍坐在畫架前，1946，米利攝

首次看到畢卡索的作品，對他產生巨大的影響。他特別「對形式的氣勢感到驚奇⋯⋯在畢卡索的作品前，我終於懂了」。的確，畢卡索有力的形象，再加上林本身非洲血統的影響，確定了他日後的成熟風格。

　　1937年他被拍攝手持步槍、身穿軍服的相片。他身旁的人也拿著步槍，那是他生命中的新伴侶芭瑞拉，是他有一次參觀普拉多美術館時結識的年輕女子。他畫了一幅他們倆同在臥室的裸體畫。她雪白的身體和他黝黑的皮膚對比鮮明。為共和事業服務時，他在工廠製造炸藥，空氣中的化學物質使他中了毒，住進巴塞隆納的醫院。出院後，他在巴塞隆納定居一陣子，認識了在當地一所醫療化驗室工作的霍澤兒。數年後，她將成為他的第二任妻子。這是一次幸運的相會，因為她的朋友替他寫了封介紹信，將他引薦給畢卡索——這封信改變了他的人生。不久，共和事業顯然被徹底粉碎，林決定及時前往巴黎，口袋裡裝著給畢卡索的介紹信，他在1938年抵達巴黎。他從火車站一路走到畢卡索的工作室，畢卡索迎接他後，他很驚訝自己立即被帶進一間擺滿非洲雕刻藝術的房間。畢卡索告訴他，他應該為這些精彩的藝術品感到驕傲，因為林的血管裡流著非洲人的血液。

　　次年，與林培養出友好關係的畢卡索將他引薦給同樣收藏部落藝術的布勒東，林不久即發現自己成為巴黎超現實主義圈內受歡迎的成員。為他籌辦的一次作品個展得到人們的好評。在這次展出的開幕晚宴上，畢卡索為他的新朋友乾杯，而後拉著他到蒙帕拿斯的酒館，觀看一個黑人女子隨著非洲手鼓起舞的表演。針對林的非洲淵源，此舉或許有一種施恩於人的架式，卻是出自對部落藝術形式的由衷喜愛，林似乎也毫無保留地領了情。在林狀況窘迫的時候，西班牙大藝術家畢卡索也曾幫過他大忙，為他安排工作室的空間。畢卡索的性格，以及對非洲部落藝術形式的重視，對林的繪畫意象造成重大影響。他的畫作開始出現顯然源自畢卡索畫作和非洲雕刻的主題。從此，林的藝術緩緩展開轉換過程，由傳統轉換為日後成熟時期的高度個人風格。

　　1940年六月納粹來到巴黎，林不得不迅速出走。其他人早已提前他幾個月離開，他卻待到最後一刻，抓了些水粉顏料就跑。他搭乘火車南下，而後在擠滿難民的路上走了三天，夜晚睡在農場外屋。之後，他找到一班開往馬賽的火車，在馬賽看到布勒東和其他超現實主義家都在等候船上的鋪位，前往安全的美國。他來遲了，發現自己在緊急救援委員會的「待援藝術家」名單中排名993號。他花了八個月才等到船，終於在1941年三月搭上一艘老舊的貨輪啓程。

　　這是一場惡夢之旅。船上擠滿了350名逃亡的知識分子，包括布勒東一家人，該船僅提供兩間艙房，共七個鋪位，加上兩間臨時搭建的公廁。除了七位幸運的鋪位乘客外，其餘乘客都必須在貨艙內的草墊上遠渡重洋，不見天日，也接觸不到戶外空氣。終於抵達加勒比海馬提尼克（Martinique）時，包括林在內的一些人被扣留在老舊的痲瘋病院。得以避開這一屈辱的布勒東去到宛如集中營的居留中心，帶給林一些急需的額外食物。四十天後航程繼續，抵達多明尼加共和國的聖多明各（Santo Domingo）時他們分道揚鑣，布勒東前往紐約，林則前往古巴。終於踏上故土時，林從馬賽出發的旅程已長達七個月之久——比哥倫布長五個月的時間。唯一的補償是，林和布勒東的關係因此更加鞏固。

　　林並不喜歡1942年在哈瓦那發現的情況。去國近二十年之久，歸國後他看到哈瓦那充斥著貪腐、黑幫、賭徒以及由六萬名當地妓女服務的有錢觀光客，深膚色的古巴人仍生活在貧困中。林感到震驚，他說：「我回國後所看到的情況，就像一種地獄」。他在寫給朋友的信上說：「我回到哈瓦那的第一個印象是，極端的悲慟……我年輕時代的殖民戲劇似乎在我心中復萌。」他投身於創作，用作品反抗眼前的頹敗。「我拒絕畫恰恰舞。我想全心全意畫我國的戲劇，表現黑人的造型藝術。這樣一來，我就能充當特洛伊木馬，吐出幻覺般的人物，帶著震撼的能量，擾亂剝削者的美夢。」然而，他做的方式並不明顯，而是創造一個私密、主觀的世界，來

林飛龍《你自己的人生》（Your Own Life），1942

讚頌他自己的根源。

在這種心境下，他定下心來作畫。1942年，儘管飽嘗生命中的劇變，林依然創作出一百多幅新畫作，不久即完成他的傑作《叢林》（The Jungle 1943），現收藏於紐約現代美術館。二十年的歐洲生活塑造了他，他也將開啓他的獨特世界，在今後四十年間探索半部落、半畢卡索的超現實意象，在這一階段，他已把這些影響融會貫通，嫻熟地轉化爲林飛龍。他筆下的人形生物有面具般的臉孔，彷彿正在蛻變過程中，與植物圖案交織在一起，成爲他堅守一生的成熟風格。

重又回到古巴生活後，林在1944年再婚。他的新婚妻子是霍澤兒，這位德國研究員陪伴他搭乘從歐洲來的班機，而後就待在他身邊。1945到46年冬天，他和妻子在附近的海地作客半年。布勒東當時也在當地演講，他和林一道參加當地的巫術儀式。1950年林的妻子霍澤兒移居紐約，林本身卻無法取得居留證。次年五月，他們夫妻離了婚。除了在海地的短暫停留外，整個1940年代直到1950年代，林一直在古巴作畫；不過他在1952年第二次離開祖國前往歐洲，回到巴黎。他在巴黎和法國女演員拉蕪兒有過一段戀情，1958年他們生了個兒子。1960年他第三度結婚，娶了瑞典畫家勞琳，她又給他生了三個兒子。1962年他們搬到熱那亞（Genoa）附近的阿爾比索拉，從此定居義大利，直到林過世。在義大利西北部生活期間，他也熱情參與了當地的陶瓷製作，三年內創作出四百多件作品。

林過世前，有幸目睹他的藝術家之名享譽國際。古巴卡斯楚政權向他致敬，並數次邀請他參加古巴的各類文化活動。他在晚年仍與家人到各地旅行，直到1978年林發生重度中風，在瑞士、巴黎和古巴接受治療。儘管肢體殘疾，他仍創作不懈，並且在法國、西班牙和古巴的大型展出中受到讚揚。1982年他在巴黎過世，他的骨灰也根據本人遺願被帶回哈瓦那，在古巴故土安息。

CONROY MADDOX
康羅伊・馬多克斯

英國人・1938年起，身為英國超現實主義組織的積極成員
出生——1912年12月27日生於赫里福德郡萊德伯里（Ledbury, Herefordshire）
父母——父為種子商及酒商
定居——萊德伯里1912｜奇平諾頓（Chipping Norton）1929｜伯明罕（Birmingham）1933｜
倫敦1955
伴侶——娶莘頓（Nan Burton）1948–55；二子｜德蕾森（Pauline Drayson）1960及70年代｜
茉格（Deborah (Des) Mogg）1979-2005
過世——2005年1月14日於倫敦

　　超現實主義運動的早期，有一類特殊的超現實主義家——組織的領導
人。在巴黎，自然是布勒東。在倫敦，則是梅森。而在英國的第二大城伯明
罕，則是馬多克斯。我在1948年有幸加入馬多克斯的團隊，後來我曾寫道：

　　1948年來到伯明罕後，我開始探索當地藝術界，找到了一個蓬勃興起
的超現實主義組織，以馬多克斯的住家為中心。「畫家」一詞或許不適用於
他——他不僅是理論家、活動家、手冊執筆者和作家，也是個藝術家——其
實就是全方位超現實主義家。

　　在關心超現實主義觀念的同時，他也關注藝術創作，但往往只是有個
主意即已足夠，不願費心去實現。比如某個冬日傍晚，馬多克斯對常到他伯
明罕家走動的學生、畫家、詩人團體們宣布，他想買塊地蓋房子。那會是一

棟普通的磚造房屋。房子很普通，除了一個細節之外：完完全全的實心。沒
有任何房間，全部是磚塊。屋子完工時，他會讓它就留在那裡。沒有任何聲
明，沒有任何張揚。讓它安安靜靜展現自己的風格。

　　馬多克斯的實心磚房只是從他豐富古怪的大腦不斷湧出的超現實圖像
之一。有些圖像就像這間屋子一樣，只是想法而已；有些則真正付諸實踐，
就像他的殘酷打字機，鍵盤是尖銳的圖釘，滾輪送出來的紙上有一道鮮血；
還有些則以拼貼或繪畫呈現。然而，他對繪畫本身並無興趣。雖然他是能工
巧匠，最重要的卻是象徵、概念。假如一個想法能以黏貼照片的方式比油彩

馬多克斯，1930年代，攝影者不詳

詮釋得更好，那就順其自然。對馬多克斯而言，信息就是信息，不管用的是什麼媒介。他那些隱晦色情、險惡莫測的意象具有強大的力量，能把即便最普通的雜誌剪報轉化爲生動的藝術作品。

馬多克斯1912年出生於伯明罕南部約四十哩處的萊德伯里。他的父親是種子商人，曾在一次大戰中受傷，馬多克斯對他的最早記憶是去醫院探視他。正像許多超現實主義家一樣，這一經驗使他一生都對體制嫉惡如仇。1933年全家搬去伯明罕，父親在當地做葡萄酒生意。他自己則在律師事務所任職謀生。1935年，他成爲商業設計師，這一年，他在市圖書館發現了超現實主義，迷醉於無限的可能性。

1937年對他的發展是關鍵時期，因爲國際超現實主義大展這一年在倫敦舉行。這件事上了報紙的頭條，二十七歲的馬多克斯於是來到首都，參加非比尋常的開幕式。這件事給他留下十分強烈的印象，在六十年後的訪談當中，他仍記得每一個細節，特別是穿深海潛水服、帶撞球桿、牽著兩隻俄羅斯狼犬的達利所做的演講：「他差點送命。他們轉開頭盔的鎖栓，而那套潛水服穿在身上非常熱。他們找不到螺絲扳手。達利和他牽的兩條俄羅斯狼犬扭成一團，狼犬纏住他的一條腿，使他蹦跳著前進——觀眾自然覺得妙不可言。他坐在那裡試著復原，而後梅森把我介紹給他。」馬多克斯後來寫了一本關於達利的書。

與超現實主義家的這場奇特會面後，他知道自己必須前往巴黎，進一步了解這場運動，於是在1937和1938年兩度走訪巴黎，也待了相當長的時間，結識了杜象和曼·雷等人。他在1939年最後一次去巴黎，看到工人在公共建築物四周堆上沙袋，於是決定離開。他搭上倒數第二班船，在二戰爆發前即時離開法國。

回到英國後，他成爲倫敦超現實主義組織的成員，參加組織的集會，與其他成員共同展出。戰爭期間，儘管他爲一家戰機零件公司工作，卻仍與倫敦的超現實主義家保持聯繫。有一次，他有幾幅相當陰森的拼貼畫在警察

馬多克斯《幽靈》（The Poltergeist），1941

查抄他朋友家時被沒收。離奇的是，警方懷疑這些畫可能是傳遞密碼情報給敵方的手法。諷刺的是，馬多克斯本身此時正投身於戰時的祕密工作：為飛機零件畫藍圖。

　　戰爭時期，他結識了活潑、好強的年輕姑娘莘頓。雖然已婚，她仍然和他展開一段長時間的戀情，生了兩個孩子。1947年她終於和丈夫離了婚，隔年初嫁給了馬多克斯。這一年我和馬多克斯初次見面，令我印象深刻的是，莘頓比他的毒舌和黑色幽默更勝一籌。他們的關係本身就是一種娛樂。她罹患黃疸期間，他在寫給我的信上毫不留情地說，晚上他沒有開燈，而「只是沐浴在美妙的黃光之下」。他對其他現代藝術家的評論幾乎總是尖酸刻薄，除非他們剛好是標準的超現實主義家。甚至好朋友的作品，只要偏離超現實主義路線就會遭他批判──「不算太不成功」是他給出的最佳批評。

　　他本身的作品包含三個不同類型：他的拼貼畫，來自恩斯特建立的超現實主義經典傳統；色彩斑斕的小幅水粉畫，畫中的仿生生物在簡單的景觀中列隊行進；以及他的主要作品，一概是布面油畫。他在這些色彩淺淡的油畫中描繪了精緻入微的夢境，風格介於基里訶和馬格利特之間，卻有他自己的獨特風味。假若有人請他對自己的畫進行分析，他總是固執得不肯配合：「你不能也不該對這些圖像進行分析。超現實主義家不曉得自己在做什麼。達利不曉得他在做什麼。我不曉得我在做什麼。有些事發生了，然後發展下去，但是你不去進行分析。那樣做等於摧毀了超現實主義圖像。」

　　他有一個愛好是抨擊宗教。他有一幅幾乎未曾展出的後期畫作《通往卡爾加利的捷徑》（Short-cut to Calgary）（1990），描繪耶穌扛著十字架，搭一輛古董車去他的受難地。他還把妻子打扮成修女，然後拍他自己侵犯她的照片，之後，她把他的雙手釘在牆上，相當於釘十字架。他公開說過，宗教是「慢性道德腐化的殘酷徽章」。

　　伯明罕組織瓦解後，馬多克斯於1955年搬到倫敦。他和莘頓婚姻破裂，儘管她仍繼續參觀他的展出。我在展會上看到她時表示驚訝，她笑答：

「隨便看看銷售情況。」他後來又有過兩個長期伴侶——首先是1960和1970年代的德蕾森，第二個則是1979年小他五十歲的茉格——但是他一直沒有再婚。他在倫敦的頭幾年必須當廣告設計師維持生計，不過幾年後，超現實主義繪畫賣得比較好，尤其是起先活躍於1930年代的畫家，因此他在老年時，終於得以只靠他的藝術過活。

　　不過，他對他所謂「藝術商販」的輕蔑態度讓他碰上一次麻煩。他很不高興他的早期畫作比（更為成功的）後期畫作賣得好，決定起而反抗藝術界的商業化。他更改了工作室內的畫作日期，讓這些畫作比實際年代提早三、四十年。如果有人愚蠢到為了年代而非作品本身買下畫作，那就是蠢人。不幸的是，他給一幅拼貼畫填上的早期年代，畫中有張照片的一部分出自當時尚未出版的雜誌，因此露了餡。事情敗露後，畫廊對他十分惱火。這件事使他的銷售力倍減了好一陣子，不過在他以九十二歲的高齡過世後，其作品——無論任何年代——的真正價值又再次得到認可。

　　有一種看法讓他感到憤怒：超現實主義在1950年代即已成為歷史遺跡，是一場死去的運動，局限於藝術史的一小段時間。對馬多克斯而言，超現實主義卻是一種叛逆的表現，一旦啟動，將以各種形式長存於世。他說：「超現實主義創作永遠沒有結束的一天。它更是一種探索……一種奮戰。我將持續追求超現實主義，直到我的生命盡頭。」1987年他在寫給我的信中說：「超現實主義已死，超現實主義萬歲。」讓超現實主義精神繼續在二十一世紀生生不息，沒有人比馬多克斯貢獻更多。

馬格利特，1924-25，攝影者不詳

RENÉ MAGRITTE
賀內・馬格利特

比利時人・1927年加入巴黎超現實主義組織
出生──1898年12月21日生於比利時萊西恩（Lessines）
父母──父爲裁縫及布商；母親製造女帽，有自殺傾向
定居──萊西恩1898｜布魯塞爾1916｜巴黎1927｜布魯塞爾1930
伴侶──娶喬婕特・貝爾傑（Georgette Berger）1922-67｜蕾格（Sheila Legge）1937（短暫交往）
過世──1967年8月15日於比利時斯哈爾貝克（Schaerbeek），死於胰臟癌

　　馬格利特是個沉迷於矛盾的藝術家。最大的矛盾存在於怎麼畫和畫什麼之間。他的作畫方法傳統地乏味。他的用色單調，質感平面。這其實是深思熟慮導致的結果，因爲他想讓平凡的傳統畫風和惹人注目的主題之間產生強烈對比。如果馬格利特畫的那位戴圓頂禮帽的商人看上去像是二流肖像畫家的作品，那麼原本應該是商人臉部的地方跑出個綠蘋果，就更令人震驚。平凡的繪畫風格強化了非理性意象的衝擊。

　　馬格利特畫中的每個元素都描繪得非常眞實，且立即可辨；沒有任何類型化的手法，也沒有任何扭曲或誇大，一切都是求眞求實。說得更精確些，除了元素之間的關係以外。這些關係毫無眞實可言，而且不合理、不合邏輯、矛盾不安、如夢似幻、尤其是自相矛盾。馬格利特終其一生都在構思砭責日常陳腐價值觀的新方法。他採取十種主要策略：

混合法：將兩個不同的事物合而爲一
　　掛在衣櫃裡的睡衣有一對乳房

靴子有人的腳趾

坐著的人身軀是鳥籠

瓶頸是紅蘿蔔的外型和顏色

對調法：將主題元素的順序對調過來

美人魚有魚的頭和女孩的腿

透視法：將實體物件畫得像個開口，透過開口可看到遠方

透過飛鳥，可看到多雲蔚藍的天空

透過飛鳥，可看到綠森林

透過眼睛角膜，可看到多雲的天空

不合比例法：更改主體的大小

一顆蘋果裝滿房間

小小的商人像雨水般掉落下來

騎師在一部開在路上的車上騎馬

一小朵白雲從敞開的大門鑽進房間

時間矛盾法：擾亂主題的時間比例

畫家看著雞蛋作畫，畫布上卻是一隻鳥

天上是大白天，地上卻是夜間

長出來的樹根壓住砍倒樹的斧頭

反重力法：描繪實體物件浮在半空中

巨石漂浮在海面上空

兩個男人在高空中站著說話

一條條法國麵包在空中飄蕩

誤稱法：將熟悉物件標上不相干的標題
馬被標示為「門」

葉片被標示為「桌子」

水罐被標示為「鳥」

蛻變法：描繪一個主體轉換為另一個主體
生長的植物長出鳥頭

山峰變成老鷹的頭

變質法：描繪物件的材質發生改變
遊艇以海浪打造而成

裸女有木材紋理的皮膚

一盤石頭做的水果

立著的人是剪紙

馬格利特1940年在下列聲明中總結他本身的繪畫手法：

我畫中的物件以實質外觀呈現出來，足具客觀風格……我將物件置放於永不可能出現的地方……創造新物件、轉化已知物件、改變某些物件的材質、以文字結合圖像……利用半睡半醒之際或睡夢中的意象，這些方式皆可在意識和外界之間建立連結。

他的作品標題令許多人迷惑不解，任何想在其中尋找隱含意義的人都該被事先告知，馬格利特經常邀請他的超現實主義朋友們晚上到他家，看誰

能替他的新畫作想出最怪異荒誕的標題。馬格利特的作畫方式極其古怪。他沒有工作室，而且穿西裝在鋪著漂亮地毯的小房間作畫。我不知道還有哪個藝術家像他這樣整潔俐落地作畫。

　　他也是一個有一長串個人成見的人，他說：「我厭惡……專業性的英雄主義……美好的感覺……裝飾藝術、民間傳說、廣告、發布公告的嗓音……童子軍、樟腦丸的氣味、當前發生的事和醉漢。」讀過他的各種評論、看過他的畫後，可以清楚看出，馬格利特確實是個怪人，不過，正如他的一位朋友所說，他假扮成過著資產階級生活的平凡人來隱瞞這一點。

　　馬格利特於十九世紀末出生在比利時西南約二十哩處的萊西恩。父親開裁縫店，母親曾販售女帽。馬格利特長大時，母親越來越抑鬱，曾試圖在家中閣樓的水槽中淹死自己。她沒有成功，事發後，為了她的安全著想，不得不把她關在臥室中。一天晚上，她逃了出來，在附近河裡投河溺斃。她的遺體被沖到下游，幾天後才被找到。最終發現她的屍體時，她的睡衣撩到頭部，像面具一樣蓋住她的臉。事發時，馬格利特年僅十四歲，有些人指出，蒙住的臉孔出現在他的一些後期作品中，表明母親死亡的這一意象在他心頭揮之不去。馬格利特自己卻不肯承認，那或許是因為，他不喜歡人們嘗試解讀他的畫，他常說，他的畫只該被當作謎來欣賞。

　　次年，十五歲的馬格利特去遊樂園時，在旋轉木馬上結識了年輕漂亮的喬婕特，後來嫁給了他。十七歲時，他離開家搬去布魯塞爾，次年去念當地的藝術學院，在接下來的五年學習繪畫。二十二歲時結識梅森，同是超現實主義家的梅森成為他一輩子的朋友。幾乎同時，他再度遇見喬婕特，她這時候在城裡工作。他們各自走在植物園時巧遇彼此。他撒謊說他正要去會見他的情人，這使她感到難過。儘管他開了這無聊的玩笑，他們依然墜入情網，在兩年後的1922年結了婚。

　　1923年馬格利特首次看到基里訶的早期作品——這些作品也啟發過許多超現實主義家——從此對他產生重大影響。他細細咀嚼基里訶的奇特場景，

沒過多久，他自己也開始採用新的作畫方法。（而根據記錄，基里訶不甚熱中於馬格利特的作品，說他的作品「詼諧機智，卻不悅目」。）1927年馬格利特想與法國超現實主義家建立聯繫，於是和喬婕特離開布魯塞爾前往巴黎。他不久就結識他們，1929年布勒東讓他成為正式的核心會員。不過那年冬天，馬格利特和布勒東之間建立的新友誼卻因布勒東侮辱喬婕特而粉碎。布勒東邀請這對夫妻以及布紐爾與其未婚妻共進晚餐，卻生了一晚的氣。他為了某件事而不高興，最後大發雷霆。據布紐爾在自傳中所述：「他突然指著馬格利特夫人戴在脖子上的小十字架，說這個十字架是一種無禮的挑釁，說她來他家應該戴別的東西。」

這一出奇不意的抨擊肯定讓喬婕特大不高興，尤其她戴的十字架是她祖母給她的心愛禮物。不消說，馬格利特不打算忍氣吞聲，於是站出來為妻子辯護。布紐爾繼續寫道：「馬格利特挺身為妻子講話，他們的爭論如火如荼持續了好一會兒。馬格利特夫婦盡量待到聚會結束，但後來有一段時間，兩個男人不再和對方講話。」有趣的是，三十年後馬格利特夫婦接受一位美國作家的採訪時，卻極力對這件事輕描淡寫。據他們說，他們去參加一次超現實主義定期聚會時，布勒東大略提及，把宗教標記戴在身上很是俗氣，而不是針對喬婕特。但是馬格利特生了氣，於是和妻子走出房間。這一事件的兩個版本大不相同也不重要，卻不能不考慮到一個事實：不久之後，馬格利特和他妻子收拾行李離開巴黎回到布魯塞爾，他和布勒東有八年的時間互不交談，造成法國和比利時超現實主義之間的裂痕。

布紐爾的版本似乎較為可靠，因為只有兩個男人之間的當面對峙才足以導致如此長時間的分隔。這或許也能解釋為什麼馬格利特一回到布魯塞爾，便花了一整晚的時間將他在巴黎期間的相關信件、手冊和其他文件全數燒毀。直到1937年，布勒東和馬格利特才又一次為超現實主義計畫而有所接觸。

1937那年，馬格利特去了倫敦，為富有的收藏家詹姆士（Edward

James）畫了三幅畫，裝飾他的宴會廳。梅森後來回憶道，他走進馬格利特作畫的房間時，聽見他對自己大聲說「無聊、無聊、無聊」。令他覺得無聊的，不是作畫題材，而是指必須把想法費力轉移到畫布上這件麻煩事。他在其他的時候也有過抱怨，說必須花好幾個鐘頭的時間把瞬間閃過腦際的一個荒謬想法畫出來，是多麼沉悶的事。有一回，他通過一種狡猾的策略來解悶。受託為克諾克（Knokke）的賭場創作八幅巨型壁畫時，他把八幅畫作的彩色幻燈片投影在空白牆上，將實際的繪畫工作交給室內裝潢師來做。今日的參觀者卻對他們以為是馬格利特那宛若西斯汀教堂（Sistine Chapel）壁畫的創作能量所折服。

　　1937年在倫敦為了排遣無聊，他和年輕貌美的超現實主義粉絲蕾格有過一段短暫戀情。被稱作「超現實主義化身」的她在1936年倫敦國際超現實主義大展開幕式中，滿頭蓋著玫瑰花在特拉發加廣場（Trafalgar Square）上招搖而行，因而一舉成名。馬格利特的朋友梅森為籌劃該展遷居倫敦，要在當地開設畫廊，勸說蕾格來當他的畫廊接待員。有名的色狼梅森顯然別有用心，蕾格拒絕了他的提議。迷人的馬格利特顯然另當別論。然而這肯定是一段最短的插曲（除了她為了跟他待在一起而和他出國旅行之外），因為馬格利特1937年在倫敦只待了五個星期，1938年為自己在梅森的倫敦畫廊舉辦的個展開幕儀式又待了幾天。

　　或許因為感到內疚，馬格利特於是鋌而走險，他在寫給密友超現實主義詩人克林內（Paul Colinet）的信上說：「我不在家的時候，我要你盡量讓我太太不那麼難熬。」克林內對自己的職責過於認真了點，他和喬婕特展開了一段戀情。有一段時間，他們的戀情日趨濃烈，使得喬婕特向馬格利特提出離婚。就我們所知，這是馬格利特唯一一次婚姻觸礁。事實上，他和喬婕特是一對恩愛夫妻，從小深愛對方，直到死去，儘管他們沒有孩子。他和蕾格的短暫情緣，以及喬婕特和克林內的情事，不過就是許多幸福夫妻都曾面臨的中年危機。此事也免不了有戲劇性的時刻發生。馬格利特從倫敦回到布

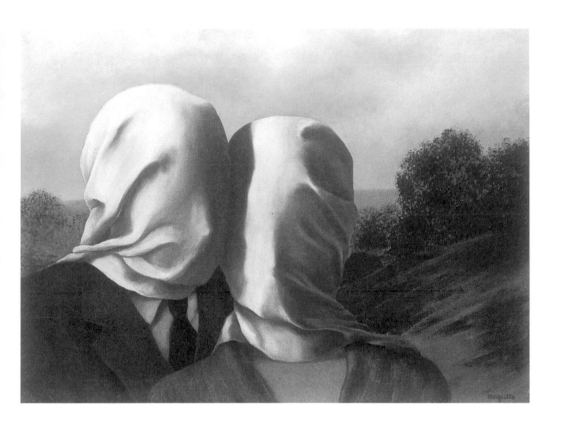

魯塞爾後得知此事,於是,相當詭異地,他「說服一名員警陪他跟蹤這對情侶,以因應不可避免的對立」。他為何覺得需要員警保護,原因並不清楚,除非他只是想讓這對愛侶難堪、迫使他們分手。無論原因為何,他並未成功,這段戀情持續了一段時間。

　　這件事我們之所以知道,是因為1939年二戰爆發,幾個月後納粹入侵比利時所發生的事。馬格利特發表了幾次政治性的公開談話,說他擔心成為德

馬格利特《戀人》(Les Amants) 1928

軍眼前的目標，德軍入侵五天後，他南逃巴黎。他顯然要喬婕特跟著他去，她卻拒絕了。克林內仍待在國內，她不願離開他，這說明他們的戀情在展開三年後的1940年依然未死也仍能引起摩擦。因此，馬格利特不得不獨自離開，這使他很難向一些朋友解釋。他的解決方式是撒謊；他告訴朋友說，她才動過盲腸炎手術，無法隨他同行。

來到巴黎後短缺資金，他把一幅畫賣給古根漢，她在匆忙前往美國前正在建立她的超現實主義藝術收藏。馬格利特和比利時超現實主義朋友史古特耐爾（Louis Scutenaire 1905-87）而後動身前往法國最南部，在古寨城卡卡頌（Carcassonne）靜觀事態發展。馬格利特難以忍受和喬婕特各分兩地，他在三個月後即回到他們在比利時的家。他在布魯塞爾安靜度過接下來的戰爭歲月，根據謠傳，他時而把他的畫作賣給德國駐軍，賺點外快。

1943年，為了支付即將出版的作品集當中昂貴的彩色插圖費用，據說馬格利特創作並出售多幅贗品。根據他的朋友馬連（1920-93）在1983年的文章中說，他洋洋得意地偽造畢卡索、布拉克、克利、恩斯特、基里訶、格里斯（Juan Gris）、甚至提香（Titian）等人的畫作，還說如果贗品賺更多錢，他寧可放棄他本身的藝術創作。喬婕特仗義為已故丈夫正名，上法院控告馬連，但是他有馬格利特寫給他的明信片作為證明。一家現代畫廊如何著手評估馬格利特創作的畢卡索，想想也著實有趣。

1940至1944年比利時被納粹占領，隨著悲慘歲月緩慢前進，馬格利特對戰爭的凄慘所做出的反應頗為奇特。他並未描繪當時的恐懼、緊張、和恐怖，反而決定反向出擊，創作燦爛、樂天、逃避現實的繪畫作品。奇怪的是，從1943到1946年間，他開始採取雷諾瓦風格畫他的一貫主題，但是這一階段的畫作一點都不受他的忠實追隨者歡迎。更不受歡迎的是他在稍後1947年「愚蠢」（vache）時期的創作。這些古怪作品共計二十五幅，刻意集醜陋愚蠢之能事。這些作品是為了1948年的一次巴黎展出而畫，打算蓄意侮辱法國的超現實主義同儕，因為在他看來，他們越來越馬虎而自滿。他的主題

vache字義是「牛」，源於法文的fauves，意謂「野獸」——野獸粗野，他卻溫順。

　　那幾年間，馬格利特的一個失敗之處在於接訂單創作繪畫。某收藏家想要的某幅畫作若早已賣給其他人，他便迅速畫出另一幅副本。有時為了增加銷售量，同一幅畫作他會創作好幾個版本。這種明目張膽的市儈手法驚動了他的一些朋友。馬連尤其大動肝火，決定開馬格利特一個玩笑。1962年馬連和他的攝影師朋友多門（Leo Dohmen）出版了一本宣稱是馬格利特本人所寫的小冊子，名為La Grande Baisse，大致可譯為「大降價」。在冊子中，馬格利特說任何人想買他的新作品，都能拿到大幅折扣，甚至願意給買主提供任何尺寸的畫作。這本冊子極具說服力，不得不讓每個人都相信確實出自馬格利特之手。甚至布勒東也如此認為，還盛讚馬格利特的荒誕。馬格利特意識到發生什麼事之後大發雷霆，再沒有同馬連說過話，儘管他們是二十五年的莫逆之交。當然，他之所以無法欣賞這個笑話，是因為背後有一定的真實成分。

　　直到生命後期，馬格利特已享譽世界，1965年紐約現代美術館為他舉辦了一次大型回顧展。他的健康雖逐漸衰退，卻仍親自參展，這是他唯一一次的美國之行。次年，他和喬婕特也走訪了義大利和以色列，不過他的人生已走到盡頭，十五個月後，他在布魯塞爾的家因癌症過世，年僅六十九歲。

　　如今，馬格利特恐怕是最著名的超現實主義藝術家，唯有達利能與之媲美。有些評論家或許視他為愛開視覺玩笑的丑角，然而他遠遠不止於此。他把我們熟悉的世界拆卸開來，用一種反常的方式重組起來，令研究其作品的人魂牽夢縈。他的評論者似乎未領會到的一個重點是：他不僅僅以奇特的方式將事物組合起來，而且經過嫻熟的篩選，以統一的視覺效果創造濃烈的異界——馬格利特的獨特世界。許多人試圖分析那個世界，馬格利特給他們的回答是：「我們無法談論謎，只能為謎所支配。」

ANDRÉ MASSON
安德烈・馬松

法國人・1924年加入巴黎超現實主義組織；1929年被布勒東開除；1937年與他和解；1943年再度告吹
出生──1896年1月4日生於法國北部瓦茲省泰蘭河畔巴爾拉尼（Balagny-sur-Therain, Oise）
父母──父爲壁紙銷售商；母爲棄兒，有吉普賽血統
定居──法國1896｜布魯塞爾1904｜巴黎1912｜從軍1914｜南法塞雷（Ceret）1919｜巴黎1921｜西班牙1934-6｜巴黎1937｜康乃狄克州新普列斯敦（New Preston）1941｜巴黎1945｜艾克斯普羅旺斯（Aix-en-Provence）1947
伴侶──娶卡芭（Odette Cabale）1920（離婚1929）；一子｜瑪蔻（Rose Makles）1934；二子
過世──1987年10月28日於巴黎

　　我問過一個擁有大量現代藝術收藏的朋友，爲何把他收藏的馬松畫作掛在他家的客用洗手間。他笑著說，這就是它所有的價值。我認爲這話說得很毒，卻也讓我開始好奇，爲什麼有些人對馬松的作品興趣缺缺。他是超現實主義運動誕生伊始的中心人物之一，他畢生創作的圖像，大部分都符合布勒東哪怕是最嚴屬的原則。那麼，半個世紀後，爲什麼他不像其他重要的超現實主義畫家那樣受到重視？

　　在我看來，答案似乎在於，他大部分的超現實主義作品都有些缺乏耐心，彷彿他想儘快完成他的每一幅畫，好讓他去做別的事。雖然有幾個顯著的例外，他也確實創作過重要的超現實主義作品，但那些作品的數量不足以讓他的整體作品和超現實主義運動中其他主要人物的藝術作品具有相等的重要性。馬松本身對他自己的缺點有略微不同的解釋，他說他的畫作對不喜歡超現實主義的人來說太超現實主義，對喜歡的人來說卻又不夠超現實主義。

馬松於他在艾克斯普羅旺斯附近勒托洛內（Le Tholonet）工作室的窗口，1947，
北庸（Denise Bellon）攝

　　馬松生於法國北部，他的父親開辦學校。當父親開始經營壁紙生意時，他們全家遷往比利時，因此從七歲起，馬松的童年就在那裡度過。他最早對素描的興趣受到母親的啓發，她偏愛前衛派作家，培養她兒子對非傳統事物的愛好。在她的支持下，他以十一歲的小小年紀進了布魯塞爾著名的藝術學院，遠遠小於官定年齡層。1912年，年僅十六歲的他去了巴黎，碰巧遇上立體主義運動。

　　馬松在藝術界的提前起跑被一次大戰的爆發所打斷。他在法國步兵團擔任二等兵，1917年胸部嚴重受傷。住院療傷期間，一名軍官要求他立正敬禮，使他在舉手行禮時傷口裂開。馬松痛得受不了，當即對軍官破口大罵，激憤地宣稱他對戰爭恨之入骨。軍方聽說此事，斷言馬松準是瘋了，於是把他關進軍方的精神病院。這件事只給他帶來一個好處：導致馬松終生對一切權力機構嫉惡如仇——數年之後，這種精神狀態使他爲積極投入超現實主義運動做好準備。

　　1918年底退役後，一個醫生建議他捨棄都市生活，他認眞採納了建議，離開巴黎搬到法國鄉下。他最後在法國最南部的塞雷定居下來，在當地結識卡芭，並娶她爲妻。1920年他們搬回巴黎，年輕的米羅恰巧是他們的隔壁鄰居。他和馬松成了親近的朋友。他們兩人都一貧如洗，都設法在藝術中表達他們的叛逆精神。他們和陽剛的美國作家海明威結交爲友，海明威有時把他們的工作室變成拳擊台，勸誘他們對打。馬松和米羅戴著拳擊手套擺好架式的場景本身就是個可笑的超現實主義畫面，而海明威的指導也注定失敗。他說，雖然米羅一板一眼地擺好咄咄逼人的拳擊架式，卻忘了「面前有個對手」。一個旁觀者說，比起腦袋挨拳，這兩個拳擊手面臨一個更大的危險：從工作室破地板上的洞掉下去而跌傷。

　　1924年馬松舉辦首次個展。布勒東前去參觀，還買了一幅畫，而後到馬松的工作室造訪他。他誇讚馬松，並邀請他正式加入超現實主義圈。馬松同意了，儘管他並不適合加入一個制度嚴格的組織。在布勒東的影響下，他開

始創作自動素描，不久即與其他的超現實主義正規成員聯合展出。他成為該運動的重要人物，持續數年之久，直到與布勒東針鋒相對。他們的對峙發生於1929年二月，博學聰明、能言善道的馬松已經對布勒東在組織中的獨裁地位感到厭煩。他告訴布勒東他受夠了，要走人。由於馬松是最早加入超現實主義圈的畫家之一，這必然刺傷了布勒東。他的回應是公開宣布他已開除馬松，由此給人一種他是主動拒絕、而非被拒絕者的印象。

　　除此之外，布勒東的自尊心使他要求馬松的不忠之罪必須進一步受罰，於是把他對老友馬松的猛烈抨擊加到他籌劃的第二份超現實主義宣言中。馬松以及他的另外七個敵人遭到以下的毀謗：「我無權讓無賴、騙子、機會主義者、假見證人和告密者四處亂跑……若低估我們當中這些叛徒的溶解力，則無異於神奇的盲目，而去假設這些仍是新手的叛徒對這一懲罰行動無動於衷，則是個很令人遺憾的錯覺。」布勒東特別挑出馬松做人身攻擊，指責他誇大了本身作為藝術家的重要性。根據布勒東的說法，在他們的對峙中，馬松稱畢卡索為無賴，還抨擊恩斯特，「說他畫得沒有他好」。1929年他不僅與布勒東分道揚鑣，他和卡芭的婚姻也在同一年破裂，以離婚收場。

　　1930年代，馬松經歷了一段痛苦時期。他說，生平以來第一次強迫自己與人交際，他於是加入超現實主義圈，如今他卻發現自己又一次與世隔絕，朋友寥寥無幾。他擺脫了令人生厭的情感束縛，卻同時感到沮喪，有一種潛在的「離棄和絕望」之感。他這段時期的繪畫和素描作品漸趨暴力，彷彿用藝術來發洩積壓的情緒。

　　1934年走訪西班牙時，他結識瑪蔻並娶了她。她給馬松生了兩個兒子，他的心情也愈趨平靜。1936年他參與臭名昭彰的倫敦國際超現實主義展，展出他的十四件作品，不久即重返超現實主義圈。那年年底，他和布勒東消除了他們之間的分歧。這對馬松來說意義重大，因為他一直無法接受脫離組織的事實。接著是一段豐盛的創作階段，他在其間創作了重要作品，被稱做他的「第二個超現實主義時期」。這一時期因二戰爆發而打斷，他加入

馬松《迷宮》（The Labyrinth）・1938

其他超現實主義家的行列，逃亡美國。他到美國的時候並不開心，因為美國海關聲稱他攜帶的素描作品內容淫穢而予以沒收。經過不少爭論後，海關歸還了大部分，並銷毀他們認為太色情而不得入境的五幅作品。

安全來到美國後，馬松一家人必須決定住在何處。他不像其他幾個超現實主義家都定居紐約，而是選擇在康乃狄克州落腳，令人振奮的是，考爾德、坦基和高爾基都是他的近鄰。這段期間，他和布勒東──因為拒說英語，他在美國的流亡生活過得並不愉快──又一次交惡，1943年又是一場激烈論戰，之後他又一次脫離超現實主義圈，從此一去不回。這回輪到他措辭強烈，說布勒東最近發行的超現實主義雜誌〈VVV〉枯燥又廉價。他侮辱布勒東過度的「群眾煽動」，和他對「殘存舊教條」的自滿態度。這次的破裂顯然是不歸路，雖然他持續創作一連串重要的超現實主義畫作，卻和布勒東那幫人從此不再有任何瓜葛。

馬松的重要觀點是，藝術作品需要有些秩序感，布勒東的理論卻不允許這樣。馬松主張，藝術作品的秩序不該是學術秩序。他為他和布勒東的基本分歧下了總結：「沉溺於精神騷亂，就像保持太多理性一樣狹隘而愚蠢。」

1945年馬松回到法國，此後二十年中，在當地和全球不斷展出作品，獲得極大的成功，直到1977年，他的健康衰退，困坐輪椅。儘管如此，他仍持續作畫，長達三年之久，直到最後再也無法作畫，只能在不事創作的狀態中，沮喪地面對最後七年的人生。

馬塔於工作室，1959，拉萊（Sergio Larrain）攝

ROBERTO MATTA

羅貝托・馬塔

智利人・1937年加入巴黎超現實主義組織；1948年被布勒東開除
出生——1911年11月11日生於智利聖地牙哥（Santiago），全名Roberto Sebastian
Antonio Matta Echaurren
父母——有西班牙、巴斯克（Basque）、和法國血統；父為智利人，地主，虔誠的天主教
徒；母為西班牙人
定居——聖地牙哥1911｜巴黎1933｜紐約1939｜巴黎和羅馬1948｜往返於歐洲與南美洲
1950-60年代
伴侶——娶美國藝術家阿爾珀特（Anne Alpert）1937（分居1943）；雙胞胎誕生1943｜娶
坎恩（Patricia Kane）（後嫁給皮耶・馬蒂斯）1945｜瑪格魯德（高爾基之妻）1948｜法蘭
達（Angela Faranda）；一子1951｜珀普（Malitte Pope）；二子分別生於1955和1960年｜娶
斐拉麗（Germana Ferrari）；一子1970
過世——2002年11月23日於義大利奇維塔韋基亞（Civitavecchia）

　　馬塔是超現實主義運動的關鍵人物，儘管他比該組織的創始人年紀稍
小。布勒東發表第一份超現實主義宣言時，馬塔年僅十三歲，他和巴黎的組
織所有聯繫，已是十年後的事。馬塔的作品雖易辨識，卻很難描述。他的典
型作品描繪了暴力、苦惱或狂歡的擬人圖像，困在雜亂爆炸的建築空間內，
看起來就像外星人畫的瘋狂草圖，描繪人類緊張的都會生活。

　　對馬塔而言，尺寸很重要。1940年代我在巴黎首次看到他的早期作
品，當時他的畫作都是傳統尺寸——可以掛在屋裡的那種畫作。接著奇怪的
事發生了。他認定大幅作品更能傳達其信息，於是開始創作長達三十呎的繪
畫。他是超現實主義家中創作如此大規模作品的第一人。二戰期間，馬塔在
紐約首次培養出這一風格。年輕的抽象表現派美國畫家們看到他的畫作規

模，都感受到巨大的衝擊，很快就仿效他——至少在作品尺寸上。

馬塔1911年出生於智利首都聖地牙哥，不過他的母系祖先是西班牙北部的巴斯克人。他的父親是智利人，也是地主，他的西裔母親有高度文化修養，鼓勵兒子培養藝術、文學、語言方面的興趣。儘管他生長在錦衣玉食的上層階級家庭，受耶穌會教育，某種叛逆心理卻在他內心慢慢形成。他並不高興父母堅持讓他上大學取得建築學位，而不是藝術學位，在他們眼中建築學科能提供他一份安穩可敬的工作。這或許不是他當時想做的事，卻對他幫助很大，因爲這讓他的成熟畫作具有強烈的結構性，看起來就像爲仿生形態肆虐的爆破建築物所畫的設計圖。

年僅二十二歲時，馬塔決意前往巴黎，他在商船上當船員抵付船票，來到歐洲。抵達巴黎後，他在法國建築大師科比意（Le Corbusier 1887-1965）的事務所工作了幾年以維持生計。他在1935-37年這段期間走訪西班牙，結識了達利，達利將他引薦給布勒東。布勒東歡迎這位前途無量的新人加入超現實主義圈，他最早期的作品即開始於這一時期。馬塔在巴黎超現實主義運動中的進展不久即因二戰爆發而中斷，1939年他離開法國，隨同其他的超現實主義家流亡到美國。在紐約，他開始展出畫作，不久即與年輕一代的美國藝術家有所接觸，他們也爲他的作品所折服。在這期間，他去了墨西哥一小段時間，研究當地的火山景觀，帶著色彩更鮮豔的畫風返回紐約。

在紐約，馬塔和布勒東的關係逐漸惡化。在巴黎，布勒東是無可爭議的領袖，相比之下，年紀較輕的馬塔則是晚來者。布勒東曾把他當作重要新成員而予以支持，並鄭重宣布：「我們的朋友馬塔雖然年紀輕輕，卻已達到優秀創作的巔峰」，然而在紐約，看到馬塔逐漸成爲焦點人物，他心裡不安了起來。問題一部分出在語言。馬塔的英語流利，布勒東卻不然。更糟的是，馬塔受過大學教育、用詞巧妙、善於溝通。聚集在紐約的超現實主義流亡人士激發了美國年輕藝術家們的興趣，他們迫切需要更多訊息，以了解這場令人驚嘆的現代藝術新興運動。按理說，宣揚超現實主義的核心人物

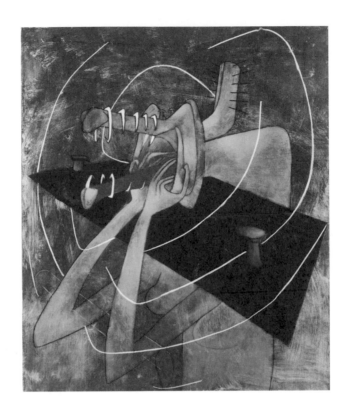

應當是偉大的領袖布勒東本人，可是他無法清楚表達自己的意思。反倒是熱切聰明、年輕帥氣的馬塔擔任起集會和講座的籌劃人。美國藝術家們應邀每週來他的工作室一次，了解超現實主義理論。他還安排了晚上的「實習課程」——鼓勵美國藝術家們進行超現實主義實驗。巴喬特斯（William Baziotcs）、帕洛克和馬哲威爾都是這些聚會的常客。馬塔的個性很適合這樣的場合，一名旁觀者說他「容易激動、非常活躍、愛開殘酷玩笑」。

可憐的布勒東被這種新情勢所激怒。對於超現實主義概念的傳遞，他

馬塔《飢餓的女人》（The Starving Woman），1945

只能心服口服，可是精力充沛、善於表達的馬塔也威脅到他。他開始把這位年輕的智利畫家視為討厭的暴發戶。更糟的是，馬塔也不惜要一點刁滑，貶損偉大的老一輩運動成員，形容他們僵硬、死板、有點過時。一位藝術經紀人形容馬塔的人格「充滿為時過早的樂觀態度和急不可耐的失望……一個『永遠長不大的嬰兒』，總是在耍性子或自我感覺良好」。事實上，馬塔逐漸視自己為美國的布勒東──即將成為紐約藝術界焦點的新領導人。他標榜的超現實主義──創造虛擬的視覺世界──特別迎合紐約人的胃口，他們覺得馬格利特和達利等藝術家一板一眼的學院派作品並無吸引力。他們響應了米羅、馬松和馬塔，這些藝術家驚人的創新手法不久即帶領他們進入抽象表現主義的世界。

　　1942年馬塔的私生活越趨複雜。聯邦調查局懷疑這位智利畫家是個間諜──智利雖然保持中立，卻和德國有緊密的貿易關係。馬塔的朋友恩斯特也有嫌疑而被逮捕。在押期間，他被問及馬塔，卻似乎問不出任何東西。此事發生時，馬塔和恩斯特正和少女佩金（Pegeen）處在一段三角戀中，佩金是恩斯特夫人古根漢前段婚姻所生的女兒。佩金是個問題少女，有傳言說，這兩個男人教她領略到性愛的樂趣，有些人還說古根漢也知道這件事。在這期間，馬塔仍是美國藝術家阿爾珀特的丈夫。他們1937年在巴黎結婚，1939年一同搬到紐約，但是他們的婚姻在1943年戛然而止，因為阿爾珀特告訴他，她懷了雙胞胎。出於某種原因，這令他不悅，揚言要離開她，而他也那樣做了，當時兩個雙胞胎男孩不過四個月大。在此之後，他很少與他們見面，他們兩人都英年早逝，一個三十三歲自殺，另一個三十五歲死於癌症。與阿爾珀特突然分開後，不到一年他又再婚，這回娶的是美國富有的女繼承人坎恩。這段關係同樣為期短暫，結束於1949年，她離他而去，嫁給皮耶·馬蒂斯。

　　馬塔和布勒東之間的關係在1945年急轉直下。布勒東即將離開美國，前往西印度群島，馬塔與當時的妻子坎恩在餐廳設宴為他餞行。布勒東肯定

認爲，這是馬塔企圖成爲超現實主義家新掌門人的又一例證。馬塔是晚宴主人，布勒東純粹是客人。高爾基的妻子出席了晚宴，據她說，「布勒東從頭到尾怒氣沖沖」。晚宴結束後，馬塔和他妻子雙雙失蹤，留下全部的賓客自己買單。馬塔把這件事視爲巨大的超現實主義玩笑，對貴賓布勒東來說卻是一大侮辱，大發雷霆也是情有可原。

布勒東和他的智利門生之間一度緊密的關係，終於因1948年的一次事件而宣告破裂。此事件涉及馬塔的好友高爾基以及高爾基的妻子瑪格魯德。她覺得馬塔很風趣，比她那沉悶的丈夫詼諧許多。她告訴一個朋友說，馬塔「有趣又好玩，而且人很好。他可以滔滔不絕講他的作品，把那些藝評人唬得團團轉。」1940年代末，高爾基日漸消沉，開始對瑪格魯德暴力相向。最後，瑪格魯德奔向馬塔尋求慰藉。馬塔愛慕她，他們於是發生短暫的戀情。高爾基得知此事，和馬塔約在中央公園私下會面，他忍不住動了怒，在公園裡追逐馬塔，試圖用他的拐杖打他。事後，高爾基的抑鬱症加劇，最終懸樑自盡。這時已回到巴黎重建超現實主義帝國的布勒東，把高爾基的死全部歸咎於馬塔——儘管有失公平——並且立即將他逐出超現實主義組織。我們不免懷疑，布勒東肯定以馬塔的落難爲樂事，在他眼中，馬塔已從忠實信徒成爲足可媲美的勁敵。幾年後，馬塔也回到歐洲，不過他並未待在巴黎，而是在羅馬定居。然而，他終究無法抵擋巴黎的強大誘惑，最後仍在巴黎安家，此時也成爲法國公民。

1959年在一個與眾不同的超現實主義之夜，布勒東終於讓他重返超現實主義組織，不再視他爲一大威脅，而是一位不容忽視、眞正的超現實主義家。這是一次有關薩德侯爵的慶典活動，會場上有個戴面具的表演者，他脫掉衣服露出軀體，除了胸口上的薩德紅色家徽之外，他漆了一身黑。他拿起燒紅的烙鐵，開始把SADE四個字母烙在紅色家徽上方的皮膚，而後邀請所有的觀眾也這麼做。馬塔知道布勒東也在場，想給他好印象，於是跑上前去，撕開襯衫，也在胸口上烙字。布勒東爲這了不起的舉動驚愕不已，兩天

後正式發表一份超現實主義公報，讓馬塔重新歸隊，並宣稱，超現實主義家如不承認「馬塔當天的表現在我們看來完全有資格重新歸隊」，那真是可恥。在英語世界表現很糟的布勒東，如今又成為無可爭議的領袖，馬塔於是獲准重返組織。

晚年時，馬塔往返於巴黎、倫敦和羅馬之間，持續創作重要作品——往往也是大規模畫作。他在藝術界的名聲不脛而走，1960和70年代間獲得多次大型作品回顧展良機。不過，和達利、馬格利特及米羅不同的是，他在歐洲的名氣並未遍及歐洲以外的地方。他缺乏達利的表演技巧、馬格利特的視覺幽默、或是米羅的鮮豔色彩；相比而言，他的作品太強烈、太嚴肅、太孤傲。相反地，馬塔在他的出生地深受愛戴，因此他以九十一歲高齡過世時，智利總統獲知消息隨即宣布三天國喪——少有藝術家獲得過此殊榮。

與其他諸多超現實主義家不同的是，馬塔從來沒有過非超現實主義時期。他的繪畫和素描自始至終都是十足的超現實主義，而對一些觀者來說，這些作品可能令人費解。對那些觀賞一幅超現實主義畫作而提問「這畫有什麼含義？」的人，馬塔並未提供簡單的答案。即使藝術家本身嘗試解說自己的作品時，他也避免做出精確的解釋。馬塔形容他的風景畫是「社會圖景，或經濟漫畫」和「社會考察的嘗試」。他的同儕也幫不上忙，布勒東形容他是「某種頭上長角、頂一面鏡子的獅子」。

一位藝評人談到馬塔「宏偉、激變、烏托邦式的視野」及其「普遍、社會、公眾」的作品特質。這些詞語都難以闡明馬塔畫作的真正價值。事實上，馬塔為我們創造一個迷人的個人世界，與我們自己的世界神奇地相互平行。就像對待所有的超現實主義傑作，最好的方式是站在作品前，任由圖像直接流入你的潛意識，不去分析其含義。馬塔對他的畢生創作做了簡潔的總結：「我只對未知感興趣，我之所以創作，是為了讓自己驚奇。」

E. L. T. MESENS

梅森

比利時人・1926年比利時超現實主義組織創始人之一；1938-51年爲英國超現實主義組織領導人

出生——1903年11月27日生於布魯塞爾，全名Edouard Léon Théodore Mesens

父母——父爲布魯塞爾的藥店老闆，專賣成藥

定居——布魯塞爾1903｜倫敦1938｜布魯塞爾1951

伴侶——諾琳・范赫克（Norine van Hecke）1920年代｜古根漢（短暫戀情）1938｜娶絲黛文森（Sybil Stephenson）1943-66（直到她過世）

過世——1971年5月13日於布魯塞爾「喝苦艾酒自殺」

倫敦的梅森相當於巴黎的布勒東——他們都是組織領導人，超現實主義老大。他曾是1926年比利時超現實主義的創始成員之一，令人詫異的是，他選擇離開關係緊密的朋友圈，移居國外。或許梅森覺得他一生的朋友馬格利特使他黯然失色，寧可選擇到外地當老大。英國藝術界有許多藝術家狂熱地支持超現實主義運動，但是與馬格利特相比，他們都是次要人物，因此能讓梅森輕鬆取得主導地位。

針對1936年重要的國際超現實主義展，梅森在那年來到英國，他只環顧了一眼，即迅速給整個展出做了修改。潘若斯看到他擁有傲人的超現實主義資歷，決定資助他，讓他經營自己的畫廊——科克街（Cork Street）的倫敦畫廊。他在1938到1940年間出任畫廊主管，直到戰爭期間停止營業，1946至1950年間又再度營業，直到因爲營收不足而終於關閉。在那期間，梅森始終是英國超現實主義運動的首腦人物，畫廊關門後，該運動也銷聲匿跡。超現

實藝術雖持續下去，至今亦然，但作為一個舉辦官方集會、出版宣傳冊、發表宣言、有紛爭也有開除的積極運動，則不復存在。

　　梅森1903年出生於布魯塞爾，父親是藥店老闆。談起他的出生，用他的話說：「我出生時……沒有神，沒有大師，沒有國王，也沒有權益。」梅森從小就注定了音樂生涯，就讀布魯塞爾音樂學院，且成為出色的音樂家和作曲家。然而，二十歲時他突然放棄音樂事業，把目標轉向超現實主義和視覺藝術。他改變跑道的一個理由可能是因為，早期的超現實主義家認為音樂是「荒誕無稽的藝術」。這種說法不過是故作姿態而已，原因是布勒東是個音痴，卻足以對一個年輕熱切的新手造成影響。

　　1920年是梅森的關鍵時刻，他去參觀了馬格利特的首展，兩人成為一輩子的朋友，儘管梅森多年後承認，他們的友誼不時伴隨著「大吵大鬧，甚至揚言要殺死對方」。隨著布魯塞爾超現實主義組織的日益擴大，梅森發現自己與馬格利特之間的「摯友」關係越來越淡，但是早年的接觸讓他們始終對彼此有一種特殊的感情。馬格利特甚至讓梅森看他作畫。由於馬格利特的創造力都來自開始作畫的前一刻——一種視覺把戲的想法首次蹦入腦海的那一刻——因此他認為真正把想法畫下來，是個無聊的過程。梅森對朋友說，有時候馬格利特突然放下畫筆，「急匆匆跑去妓院」。梅森本身也漸漸養成對情色的愛好，晚年的他據說成了色狼——十萬火急地追求男性或女性。

　　此外，1920年，梅森遇上新開了一家畫廊的范赫克（Paul-Gustave van Hecke）。未來幾年，范赫克成了他的好友，教他如何成為藝術經紀人，事實也證明梅森確實是走這行的料。他的超現實主義活動——出版宣傳小冊、安排展出和創作拼貼畫——不能讓他賴以維生，他的藝術經銷卻收入可觀。他與范赫克的相熟不僅讓他得到經濟上的回報，也使他與范赫克迷人的妻子、時髦的時裝設計師諾琳不久即成為情人。范赫克過世後幾乎沒有留錢給諾琳，因此梅森覺得有責任在經濟上照顧她。她始終抱怨錢不夠用，但是許多年後，1970年在梅森垂死之際，她卻陪伴在側。不過，這是由於愛情堅貞

或希望繼承財產，就不得而知了。

　　回到1920年代，梅森隨後展開拼貼創作。他雖然缺少畫家的技藝，但拼貼畫的確展現出卓越的詩性想像，而他自己也相當滿意。因此，聽說馬格利特在某次他未出席的晚宴上不經意地提到他的拼貼畫是「垃圾」而且徒耗金錢，他受到很大的傷害。從那以後，他們互不搭理，至少持續一年之久，不過最終，他們的情感關係依然贏得勝利。1930年代華爾街股市崩盤，馬格利特的畫廊關了門，業主在當時無人買畫之際，打算把馬格利特的一百五十幅

梅森，約於1958，卡爾（Ida Kar）攝

畫作拍賣出去。梅森說服家人借錢給他營救馬格利特，把整批畫都買下來。

　　身為畫廊老闆的專業，使梅森被召去倫敦幫忙籌劃1936年的超現實主義展。兩年後，他在潘若斯的倫敦畫廊擔任主管，任用抽象派畫家的妻子黛文森當祕書。不久，他們成為情人，她離開了丈夫，戰爭一開打，她和梅森也結了婚。梅森擔心自己可能死於戰爭，和黛文森結婚能確保她繼承財產。從許多方面來說，這是個傳統的愛情關係，卻因1966年黛文森死於癌症而結束，不過這並未妨礙梅森享受其他的性活動。他把愛情和慾望分得很清楚，認為偶爾的慾望追求和重要的愛情關係並不相斥。他的妻子似乎接受這一事實，甚至親自參與其中：他們要畫廊的年輕助理和她做愛，梅森則在一旁觀看。

　　1938年倫敦畫廊上了軌道，策劃過多次重要的超現實主義展覽、出版和目錄，梅森也開始召集仍在從事創作的英國超現實主義家，激勵他們組成積極的組織，模仿布勒東的巴黎圈子，召開集會、發表宣言、下開除令。在1940年的著名集會中，梅森主張他們不只是從事超現實主義藝術創作，也必須遵守布勒東嚴格的行為規範。這意味他們不能和非超現實主義作品共同展出，不能從事任何宗教行為，不能隸屬於任何非超現實主義社團或組織，不能參與超自然現象研究，也不能接受任何公共榮譽。這讓好幾個藝術家被排除在外，梅森因此發現自己的隨員人數銳減。其中一位成員創作了一件聖母聖子雕塑作品，有一位則榮獲大英帝國勳章，另一位是科學協會會員，還有一位則涉足巫術。他們都得離開。梅森是個純粹主義者。

　　由於轟炸帶來的危險，倫敦畫廊的大批畫作以及超現實主義收藏都被安置在泰晤士河畔的一個儲藏室。倒楣的是，在德軍的首次閃電攻擊期間，儲藏室被直接命中，所有的東西都毀了。隨著倫敦每晚遭德軍轟炸，超現實主義活動亦不可避免地日益減少。1942年，梅森在英國國家廣播公司國際廣播電台的法語部門謀得戰時差事，由於對這份工作的投入，使他的超現實主義圈活動寥寥。這時，義大利蘇聯超現實主義家任奇歐（Toni del Renzio

梅森《聾盲字母》（Alphabet Deaf (Still) and (Always) Blind），1957，
膠彩拼貼、瓦楞箔紙紙板拼貼

1915-2007）露了面，他決定接管這一組織。梅森全力抗爭而取得勝利，孤立了任奇歐，把他攆走。即使在德國大舉空襲倫敦期間，他也不允許任何事情阻礙他在英國超現實主義界的主導地位。

戰爭結束後，梅森得以再次開放倫敦畫廊，此時已搬遷到布魯克街（Brook Street）的新址。1946年十一月畫廊開幕，展出林飛龍的作品。該畫廊這時成爲倫敦一切超現實主義活動的中心，直到在1950年四月關門爲止。畫廊倒閉的原因是，在歐洲一片廢墟、艱苦疲憊的戰後氛圍中，購買超現實主義畫作不排在任何人的首要需求之列。倫敦畫廊賠了很多錢，潘若斯於是決定停止營業，梅森這時也發現自己在倫敦沒有工作。

就我個人而言，當時身爲年紀輕輕的超現實主義家，我極爲感謝梅森在畫廊最後那年爲我舉辦個人在倫敦的首展。倫敦的超現實主義運動在我剛到不久幾個星期後即步入尾聲，這對當時剛起步的我來說不啻爲一大打擊。始終無懈可擊、樂於助人的梅森對他懷疑即將發生的結局，沒有做出任何暗示。

此後幾年內，他忙著在比利時策劃展覽，1954年，他開始投入更多時間創作自己的拼貼畫，這一愛好持續到他過世。1960年代，他在米蘭、威尼斯、倫敦、紐約、克諾克和比利時等地舉辦多次作品個展。然而，這十年對他而言是一段悲傷歲月，因爲他的妻子黛文森1966年因白血症不幸過世，他的終身朋友馬格利特和范赫克也在次年相繼過世。梅森本身也沒有再活多久。1971年他在布魯塞爾的養老院過世，死的時候是個富翁，因爲打從運動初期，他即已收藏多年的超現實主義傑作。生命的最後幾週他在疼痛中度過，爲了縮短最後的日子，他不顧醫師明令禁止，竭盡所能大量飲酒。他的一個朋友說他的死是肇因於喝苦艾酒自殺。

JOAN MIRÓ

胡安・米羅

西班牙人・1924年加入巴黎超現實主義組織；但老年時拒絕被貼上超現實主義藝術家的標籤

出生──1893年4月20日生於巴塞隆納

父母──父為鐘錶匠

定居──巴塞隆納1893｜塔拉戈納省蒙特洛伊格（Montroig, Tarragona）及巴塞隆納1910｜巴黎1920｜巴塞隆納1932｜巴黎1936｜諾曼第省瓦朗日維勒（Varengeville）1939｜馬約卡島帕爾馬（Palma, Majorca）1940｜巴塞隆納1942｜馬約卡島帕爾馬1956

伴侶──娶瓊喬薩（Pilar Juncosa）於馬約卡島帕爾馬1929；一女

過世──1983年12月25日於帕爾馬，死於心臟病

　　米羅1893年出生於巴塞隆納，祖父是鐵匠，父親是金匠也是鐘錶匠，他自己坦言，他在學校裡成績很差。他形容自己沉默寡言、愛幻想、不合群。八歲時，他已經忙於作畫。他的家人堅持要他經商，必須從實習生做起，但是這一角色讓他非常痛苦，以至於影響了他的健康，使他染上傷寒。他的家人軟化下來，痊癒後，米羅進入一所鼓勵創新的藝術私校就讀。1912年，十九歲的他參觀了巴塞隆納的一次立體藝術展，首次發現了現代藝術。

　　1915年米羅被徵召入伍，卻持續作畫。在這個起步階段，他創作出稍具立體派風格的傳統繪畫。1908到1918的十年間，他創作出大約六十幅風景、靜物和肖像畫，其中大部分早已被人遺忘。而後在1920年，他搬去巴黎，到畢卡索的工作室拜訪他，瀏覽了美術館和畫廊。此後，米羅每年冬天都待在巴黎，夏天則待在巴塞隆納南部蒙特洛伊格的家族農場。1921年在農場創作出第一件重要作品，賣給了海明威。這幅標題就叫《農場》的畫作有少許跡

象顯示，他不久即將捨棄具象派的傳統，步入想像藝術的新階段。

　　在巴黎，米羅結識了想法相近的藝術家。馬松是他的鄰居，成爲他的好友，並把他引薦給巴黎前衛派。到了1923年，米羅的作品已開始涉及瘋狂的影像失眞和自然界的劇烈變形，到了1924年，他終於擺脫傳統藝術的影響。那年的關鍵作品《母愛》（Maternite）總結了他的革命性新視野。這時，他就像五歲的孩子那樣，不屑於描摹外界影像，而是進入構圖和色彩的領域，愉快地掙脫形式的束縛。

　　約在此時，米羅發表聲明，正式宣告他想擊斃傳統藝術。他成爲一個視覺詩人，創造美妙的圖像，強迫觀者捨棄所謂藝術的既定成見。馬松爲他的作品迷醉，1928年他聲言「在我們所有的人當中，米羅最爲超現實主義……他在自身的領域中所向無敵。」他看得出米羅從潛意識創作，捨棄透視、重力、造型、明暗等常規，任憑童稚般的想像力馳騁於畫布。他在1920年代後半期的繪畫作品極其排斥視覺藝術的既定價值，他創造出一種全新的視覺語言。

　　米羅本身雖參與超現實主義展，卻不喜歡布勒東對這場新運動的理論觀點，也不願意加入一群知識分子的行列，遵守群體規範。他對知性的藝術詮釋有一種根深蒂固的反感，也因此，他未曾簽署過任何宣言，也不曾參加過任何組織集會。這肯定讓布勒東非常難堪。根據布勒東的判斷，這是一位最不折不扣的超現實主義藝術家，而此人卻拒絕成爲這場運動的正式成員。布勒東別無選擇，只能想個辦法懲罰米羅，修改他先前對其作品表現出的敬佩之情。他的方法是，把米羅的視覺野性解讀爲孩子氣，說他「在嬰兒時期的發育部分受阻，使他遭受到不對稱、生產過剩和童心未泯的折磨」。布勒東能做的就是這些，但是就像他發過的許多次脾氣一樣，這只是讓他顯得愚蠢。米羅全身投入，這位超級超現實主義家最終使其他人瞠乎其後，而布勒東卻一點辦法也沒有。

　　到了1929年，超現實主義圈的內部問題到了白熱化的地步。布勒東的

米羅和犀鳥於倫敦動物園，1964，黎米勒攝

威權控制引發許多怨言，因無法忽視不滿的程度，他決定發出一份通告，要求大家表明忠誠立場。米羅回覆道：「我相信個性剛強的人絕不會屈服於集體行動必然要求的嚴格紀律。」在1931年的一次訪談中，他說得更為具體：「我被貼上超現實主義家的標籤，可是我最最想做的，是保有我完全、絕對、嚴密的自主性。我認為超現實主義是非常有趣的知識分子現象，也是一件積極的事，但我不想服從嚴格紀律。」

在同一次訪談中，米羅抨擊了傳統繪畫的言論相當著名，他說：

我打算摧毀、摧毀存在繪畫的一切。我徹底蔑視繪畫──我對任何學派、任何藝術家都不感興趣。我唯一感興趣的是匿名藝術，那種集體潛意識引生的類型……站在畫布前，我從來不知道我要畫什麼──關於畫出來的東西，最驚奇的就是我自己。

這些話陳述了純粹的超現實主義，無論他願不願意，這使他立足於超現實主義運動的核心。在未來的歲月中，隨著他更家喻戶曉、更功成名就，他的作品亦慢慢發生蛻變，直到他開創出一整套個人圖像及符號，在他色彩鮮豔的畫布上占有一席之地。時而難以辨識的人與動物、以及日月星辰，都在他的繪畫中玩耍嬉戲。這是變形超現實主義的最佳代表。說句公道話，布勒東確實賞識到這一點，儘管令他惱火的是，他未能將米羅收入他的正規組織中。1940年代米羅創作了他卓越的《星座》（Constellations）系列，布勒東為這些作品深深觸動，他寫道：「我們從中獲取的感受，是從不間斷的圓滿成功……這些了不起的畫作順其自然，宛若水閘，愛與自由一股腦兒從中傾洩而出。」米羅勝利了。他反對了布勒東的領導，而布勒東卻反對不了米羅的作品。

在整個1920和1930年代間，米羅有一半時間待在巴黎，另一半時間待在西班牙。1920到1932年間，他主要待在巴黎，有時回到西班牙。而後在1932

年，他搬回父親在巴塞隆納的家，偶而前往巴黎。1936年再度定居巴黎。戰爭開打時，他決定回到西班牙，即使當時是佛朗哥執政。米羅避開內地，定居馬約卡島，兩年後終於回到巴塞隆納。1947年他到美國，待了九個月，在當地遇上的年輕美國藝術家們不久之後在紐約成立了抽象表現學派。

1956年米羅遷入的房子成爲他一輩子的家，直到1983年過世。名爲So N'Abrines的房屋坐落在小山上，俯瞰馬約卡島的帕爾馬。他一輩子都夢想能擁有一間大型工作室，如今建築師朋友瑟特（Josep Lluis Sert）爲他設計了一間，就在房子正下方。巨大的工作室光線明亮，還能讓米羅把貯藏在巴黎和別處的舊作全數搬進去。他給自己的第一個任務是，把這些早期的繪畫和素描作品研究一番，予以評估。不幸的是，他決定銷毀其中的眾多作品。而後，他並未在他美妙的新環境中展開如火如荼的創作，而是停滯下來。他迫切想要的大型空間似乎淹沒了他，使他完全停止作畫。這種境況持續三年之久——他長大成人後唯一一段沒有積極作畫的時期。

1959年米羅又開始作畫，展開一系列大幅畫作，畫中只有點和線，彷彿試圖洗淨自己對圖像的沉迷，重新出發。到了1960和1970年代，他的作品更強而有力，也更爲原始，缺少了他在1940和1950年代完美演譯的細緻圖形。就好像有聲音告訴他，他變得過於精準、過於井井有條，此時他需要做的，不是摧毀傳統繪畫，而是摧毀自己的早期風格。他甚至放火燒毀一些畫作，而後展出燒毀的繃框。少年叛徒老來歸，回來摧毀中年米羅受人喜愛的作品。幸虧他的輝煌年代作品大都遠離他，歸世界各地的私人和公家機構所收藏，因而得以倖存。

他過世後，兩個米羅基金會隨之成立，一個在巴塞隆納，一個在帕爾馬。他在帕爾馬的大型工作室開放參觀，布置得就像他生前那樣。米羅已經舉世聞名。他的藝術相關書籍將近兩百本之多。在拍賣會賣出的前十件最貴的超現實主義作品當中，有六件出自米羅之手。一幅早期油畫在2012年以二千三百五十萬英鎊的高價售出。無論在人氣或商業價值方面，他都使其他

的超現實主義家黯然失色。米羅的個人生活大致平淡無奇，跟其他許多超現
實主義家不同，他無心於酒醉的聚會、性冒險、以及超現實主義需要的種種
頹廢作風或社交生活。他肆無忌憚的反叛行爲都保留給繪畫。在其他時間，
他含蓄而內斂。米羅是個工作狂，當被問及喜不喜歡畫廊開幕式時，他說：
「我恨透了開幕式和幾乎所有的派對。」一個美國採訪者問他不想畫畫的時
候都在做什麼，他答道：「可是我總是想畫畫呀！」他解釋，每天（週日除
外）從早上七點畫到中午，接著又從下午三點畫到晚上八點。晚餐後聽音
樂，特別是美國搖擺樂（American Swing），而後早早就寢。米羅住在美國時
遇到的一個問題是，約見活動、會談和展覽活動擾亂了他的生活秩序，而他
又是如此搶手。他在美國累得沒勁作畫，參加棒球比賽成了他的主要興趣。

　　在家中，米羅的家庭生活非常平凡。1929年娶了性格開朗的瓊喬薩，她
來自帕爾馬，因此對她而言，定居當地就是回到故鄉。他們有一個女兒，女
兒給他們生了三個孫子孫女。米羅夫婦結婚五十四年，生活美滿，直到1983
年米羅在聖誕節那天死於心臟病，享年九十歲。

　　就我個人而言，1950年梅森爲我舉辦首次倫敦展出時，我很高興他在
信中寫道：「與你毗鄰的參展者不會是賀禮恩（Jean Helion）；A廳將展出
米羅。」與米羅共同展出對我而言是一大榮幸，也可以讓我仔細研究他的作
品。他在1920年代的早期藍色畫作（就像2012年以超過二千三百萬英鎊賣出
的那一幅）當時標價高達兩百英鎊，卻遠非身爲大學生的我財力可及。

　　後來，我在1958年對黑猩猩剛果超凡的作畫能力進行考察。牠的畫不是
亂塗亂畫，而是直觀的抽象作品，潘若斯在倫敦當代藝術學會（ICA）爲這
些作品安排一次展出。潘若斯把剛果的一幅畫送給老朋友畢卡索，米羅聽說
畢卡索擁有一幅，他自己也想取得一幅，於是來倫敦找我。

　　1964年在英國，米羅暫住潘若斯和他攝影師妻子黎米勒家中，當時潘
若斯打電話給我，說米羅除了想取得剛果的畫，對於和倫敦動物園一些動物
近距離接觸的可能性也表現出極大興趣。米羅特別問到，是否能看看「顏色

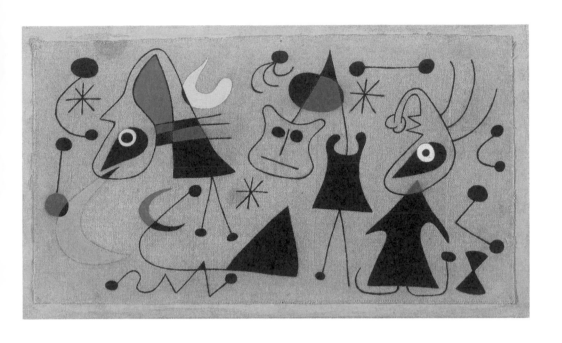

鮮豔的鳥類和夜行動物」。我當時是動物園園長，因此能夠特別安排他了解幕後工作。我和管理員安排細節，等候米羅到來。車子在動物園門口停了下來，下車的人身材矮小，身穿淡雅的西裝，看起來不像創作前衛藝術的世紀畫家，比較像西班牙銀行家或外交官。他的舉止謙恭得體。我經常陪國家元首參觀動物園，這次也沒有感覺有何不同。

我們去參觀鳥類館，令米羅又驚又喜的是，我把一隻巨大的犀鳥放在他的手腕上。我之所以挑選這隻鳥，是因為牠眼睛周圍的鮮豔色彩原可能出自米羅之手。他朝我點了點頭，表示他明白這一點。黎米勒拍了張他餵飼犀鳥的精彩照片，而後我們繼續前往夜行動物館。我安排讓他從近處觀看變色

米羅《夜晚的女人與小鳥》（Women and Bird in the Night），1944，膠彩、畫布

龍射出牠長得令人難以置信、舌尖帶有黏球的舌頭，捕食一隻大型昆蟲。米羅的反應像個興奮的孩子，變色龍出擊時，他的眼睛亮了起來。我們來到爬蟲館讓他參觀一條小蛇時，幾乎能聽到他眼睛亮起來的聲響。他探過身去，仔細端詳小蛇的頭部，飼養員舉著一隻死老鼠，小蛇以閃電般的速度出擊。小蛇的頭掠過米羅，使他往後跳開，而後對他所目睹的絕美暴行報以笑聲。根據米羅的說法，在一幅畫中，一條線應當「出擊如刀」，而這條蛇恰好做到了這一點。

我把最好的部分留到最後。我記得有一幅現存的最早期素描，創作於1908年米羅年僅十五歲時，畫中描繪了一條像在箍緊自己的巨蛇。考慮到米羅的瘦小體型，我冒了些風險，安排一條巨蟒裹住他的身體，讓他得以感受蟒蛇的沉重軀體壓在他肩上的巨大力量。有那麼一刻，我覺得這是個錯誤，1964年米羅已經七十多歲，很可能被（刻意餵得肥壯的）蟒蛇壓垮。一番短暫掙扎後大功告成。米羅站在那兒露出勝利的微笑，抱著半個多世紀前他曾細膩刻畫過的盤捲巨獸。黎米勒用相機捕捉了這一瞬間，至今仍是我最喜歡的米羅影像。

一天結束時，米羅累了，我們大家都朝恰巧就在動物園大門外的公寓走去。我擺出幾張剛果的畫作請他過目，讓他挑一張帶回家去。他非常開心，決定畫張素描作為交換。我找到一張白卡片和一些彩色墨水及蠟筆。米羅十分樂意，他坐了下來，查看每一支蠟筆和畫筆，並仔細觀察顏色。我們相處一整天，米羅也渴了。我的妻子遞給他一杯茶，而後靠著壁爐站在那裡，看著他動手作畫。她穿了一條緊身的黑色喇叭褲，令我驚奇的是，米羅素描中間的那個人，儘管高度風格化，卻體現出了這點。

畫完之後，他把素描送給了她，寫上：「獻給莫里斯夫人，米羅致意。18/IX/64」。其中有個獨特細節：字母M的寫法。他自己的M一如往常，由四道斜線組成，但是在寫下「莫里斯」之前，他站起身來，穿過房間察看我簽在我每一幅畫作上的姓名縮寫DM，那是螺旋線的形狀。而後他回

到他的素描上，給「莫利斯」仔細寫了個螺旋狀的M。這種對視覺細節的重視是他的一貫作風。或許他察覺到沒把素描獻給我使我有些沒精打采，於是他到我的書架前取出一大本他的作品專輯，在書中為我畫了第二幅素描。他在送給我的素描上寫道：「獻給莫里斯，紀念這美好的一日」。一幅剛果換取兩幅米羅，在我看來十分慷慨。

十年後，我去So N'Abrines造訪米羅。我在紐約取得一尊有一千五百年歷史的科利馬（Colima）陶俑，風格讓人聯想起米羅的一件雕塑，我帶去當禮物送他，慶祝他的八十二歲生日。始終謙卑有禮的他給我寫了一封長信致謝。這位整潔、謙卑、魅力獨具的謙謙君子與他狂躁叛逆的繪畫之間形成的對比，仍使我覺得非常奇妙。我猜，米羅把大部分的奇思異想都潑灑在畫布上，因此在藝術中耗盡了他對狂放不羈的需求，使他得以享受愜意、相當傳統的生活方式。無論傳統與否，他有一項生理素質使我記憶猶新。米羅在看到令他癡迷的東西時，眼睛便神采奕奕，目不轉睛地直盯著看，就像獵豹盯上羚羊。而我們共處的大部分時間，他的眼睛似乎也抓住了某種值得他全神凝視的事物，彷彿在不斷地接收新的視覺信號。他唯一目光呆滯的一次，是我碰巧提起達利的名字時。「你犯了大錯。」潘若斯悄聲說，並迅速轉移話題。

HENRY MOORE
亨利‧摩爾

英國人‧1930年代身爲英國超現實主義組織成員；1948年遭梅森開除
出生──1898年7月30日生於北約克郡卡斯爾福德（Castleford, West Yorkshire）
父母──父原籍愛爾蘭，惠戴爾（Wheldale）採煤場襄理
定居──卡斯爾福德1898｜服役於一次大戰｜里茲（Leeds）1919｜倫敦1921｜漢普斯特德區（Hampstead）1929｜赫特福德郡馬奇哈德姆（Much Hadham, Hertfordshire）附近的裴利格林鎮（Perry Green）1940
伴侶──娶倫敦皇家藝術學院學生芮德斯基（Irina Radetsky）1929
過世──1986年8月31日於赫特福德郡馬奇哈德姆附近的裴利格林

　　摩爾的巨大謎團是，他究竟是怎麼和超現實主義扯上關係，因爲他的個性和他的生活方式都不可能得自超現實主義精神。和他坐在一起閒聊時，你感覺眼前是個腳踏實地、艱苦幹活的約克郡農人，而不是一位前衛派藝術大師，很可能還是他那一代最偉大的雕塑家。

　　他從來不喜歡談論他的工作，對於其他現代雕塑家做的事似乎也不感興趣。我唯一惹惱他的一次，是我向他建議，一位斯堪地那維亞新藝術家創作的新雕塑花園或許值得去參觀，那位藝術家在1960年代上了新聞。令我驚訝的是，摩爾認爲此人的作品是彆腳的垃圾，而且虛耗空間。這似乎不像他的一貫作風，因爲在談論其他各種話題時，他都是態度謙遜、友善熱忱的化身。我很快便得知，摩爾有兩種分身，一是含蓄隨和、熱愛學習的夥伴，一是熱情積極、毫不留情的雕塑家。

　　知道我是動物學家後，摩爾想把我們所有的共處時光都拿來討論動物。

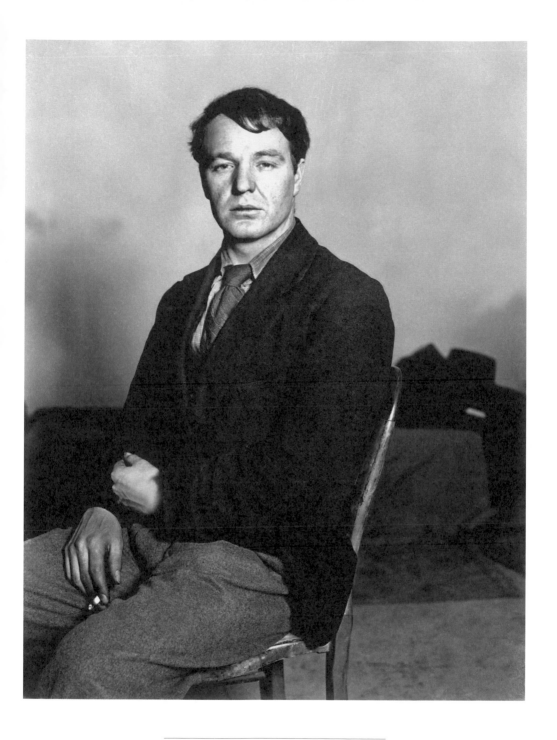

摩爾，1930年代，攝影者不詳

比方，他想仔細分析印度象和非洲象在輪廓和皮膚紋理方面的差異。我認
為，他把這些巨大的動物視為一件件活動雕塑。他尤其喜愛牠們的頭骨形
狀。碰巧我們的共同朋友動物學家赫胥黎（Julian Huxley）在他的花園盡頭
有個非洲象頭骨，向來殷勤禮貌的訪客摩爾瞧見了頭骨，立即變身為另一個
摩爾──冷酷無情的雕塑家。「真漂亮，我非得到它不可。」他屏息說道。
赫胥黎和他的夫人嚇了一跳。沒有人走進朋友家中、要他們交出最珍愛的個
人物品。他們明確告訴他行不通──「因為鳥在頭骨的眼窩裡築巢」。摩爾
的反應是，他會一直等到雛鳥長好羽毛。赫胥黎夫婦沒有直截了當說他們不
想捨棄他們的美麗頭骨，反倒被自己的藉口困住，於是別無選擇。鳥兒飛離
眼窩後，他們乖乖打電話通知摩爾。赫胥黎告訴我說，幾個小時後，來了一
部大貨車，頭骨就不見了。摩爾欣喜不已，根據它創作了幾件重要的雕塑作
品和許多素描。

　　這就是摩爾──必要時頑強，不必要時親切。他醒著的大部分時間只關
心一件事，那就是雕塑創作。這種矢志不渝的熱愛是怎麼開始的？

　　摩爾出生於約克郡的煤礦城，在七個孩子中排行第六，父親是吃苦耐
勞的煤礦工。他們家的房子非常小，一張床總是睡三、四個小孩。但是大家
談起他的艱苦童年時，摩爾總是堅稱他的童年過得很快樂，一點都不艱辛。
在他居住的地方，每個人都過著相同類型的生活，因此他不曉得相比之下什
麼才是舒適的童年。那是一種常態，也是預料中的生活。不過摩爾很幸運，
因為他那身為一家之主的父親尊重學習，希望孩子們能受到良好的教育。摩
爾也被鼓勵週末到野外出遊，他迷上樹枝樹根的形狀，以及在林地看到的石
堆。其中有個特殊的石堆，看上去像人面獅身像，隨著歲月而被磨平，他到
晚年仍銘記在心。摩爾還去了當地的教堂，參觀了生平所見第一件雕塑，尤
其對一尊女人側臥像印象深刻，她的臉部簡化，卻保有恬靜之美，和他日後
的許多風格化、象徵性雕塑有異曲同工之妙。

　　十一歲時，他上主日學得知了米開朗基羅的作品，從此決定當雕塑

家。他父親反對這件事，因爲他認爲雕塑是體力勞動——他希望他的孩子們能擺脫這種工作。摩爾最後成爲老師，但是他的事業被一次大戰打斷，他去服役，也幸運地活下來。一場戰役之後，他隊中的四百人只有四十二人活了下來。戰後，摩爾得到一筆補助，使他能進里茲藝術學校就讀，認眞從事他的雕塑創作。在校時，他愛上年輕的學生哈普瓦絲（Barbara Hepworth），說服她從素描轉念雕塑——從而成爲一輩子的勁敵，儘管是友好的勁敵。

　　摩爾最後搬到倫敦，就讀皇家藝術學院。他住在切爾西區（Chelsea）的房間只有八呎寬九呎長，但是他非常喜歡，因爲無須與別人同住。他有空的時候常去大英博物館和自然歷史博物館，卻避開泰特美術館（Tate Gallery），因爲說也奇怪，他並不喜歡當代藝術。我曾經問他喜不喜歡上美術課，還是覺得太過死板。摩爾對我說他討厭靜物課，一有機會就溜出課堂。他說，有一天他想逃避題材枯燥的無聊靜物創作時，漫不經心地拉開美術教室角落裡的一個舊抽屜。他在抽屜裡發現一些積滿灰塵的獸骨，很久以前曾被用於繪畫課程。他迷上這些骨頭的形狀，開始素描。說完這些話後，摩爾停頓一會兒，而後輕聲說道：「我想它們幫了我很大的忙，是不是？」我當然同意，因爲他所有的後期作品正是根據這些生物型態的外形，使他看到人類和動物外形背後的結構本質。

　　後來，摩爾在皇家藝術學院教書時，結識了年輕的藝術系學生俄國波蘭人芮德斯基，她成爲他的妻子和一生的夥伴。（馬格利特1937年去倫敦看望摩爾夫婦，芮德斯基給他留下很深的印象，他在寫給朋友的信上形容她是「俄羅斯少妻，體態絕美，宛如結實的黃蜂」。）1930年代在漢普斯特德待過一段時間後，摩爾夫婦搬出倫敦，在赫特福德郡馬奇哈德姆買下一間農舍，此處成爲他們下半生的家園。他們過著儉樸、近乎維多利亞時代的生活，摩爾每天「下到礦井」，去他的雕塑工作室，埋頭捶打石面，接連數個小時，就像他的父親從前捶打煤岩。對摩爾而言，「勞動的尊嚴」是他從小到大的堅持，也從來不曾抱怨。有一次，我竟然愚蠢地對他說，這種工作一

定很辛苦，他用懶得回答這種問題的眼神看我一眼，只說：「不，不，只要你知道怎麼讓槌子捶中鑿子。」討論就此結束。

摩爾的家庭生活幾年來沒有任何變化。他和芮德斯基年輕時幾乎身無分文，生活儉省。晚年的時候，他的作品在全球取得成功後，他變得家財萬貫，他們卻依然生活節儉，減省開支。摩爾的成長歷程使他腳踏實地，享受雕塑實驗的同時，卻沒有因為名氣大開而開始墮落。他是自己的主人，與倫

摩爾《四個組件：側臥像》（Four-Piece Composition: Reclining Figure），1934，昆布蘭大理岩

敦的體制毫無瓜葛。被封爲爵士時，他拒絕了，說他一想到在工作室裡引來
「早安爵士」的問候聲，就無法忍受。他拒絕了想讓他在皇家學院展出的一
切邀約，就好像他的戰場經歷讓他與官方社會爲敵。

　　或許，從這裡我們可以看到摩爾與超現實主義的關係起源。超現實主
義運動正是起源於對一戰殺戮的深惡痛絕。摩爾在1930年代初首次造訪巴
黎，當時正值這場運動的鼎盛期，他認識了布勒東，得知阿爾普和賈克梅
第等雕塑家的創作。他不喜歡該運動的某些想法——他認爲的色情和墮落思
想——但是他喜歡其開放的觀點，以及對潛意識實驗的鼓勵。他開始演繹人
形、轉化爲各式各樣的雕塑形狀，其作法非常符合超現實主義手法。最重要
的是，他之所以欣然接受，是因爲「這是抵抗純抽象主義的一劑良藥」。他
對生物形態的終生執著，意味著他始終與講究純粹幾何圖形的鋒刃抽象派爲
敵，而超現實主義運動的茁壯提供了一個可喜的同盟，防止前衛派藝術受制
於抽象主義運動。

　　1936到1944年之間，摩爾參與超現實主義運動，歷時約八年之久。
他的重要參與是在1936年，當時他在漢普斯特德的近鄰潘若斯剛從巴黎歸
來，決定那年在倫敦舉辦國際超現實主義大展。潘若斯認爲摩爾的近期作
品完全具有超現實主義精神，於是將他的四件作品納入該展。或許因爲摩
爾是那種讓你信得過的人，因此本身被選爲「大英組委會（British Organizing
Committee）」的會計。他參加了達利穿潛水裝在貝靈頓畫廊（Burlington
Galleries）上台演講的那場惡名昭彰的晚會。摩爾對整件事的看法反映出他
對超現實主義組織的矛盾態度。他抱怨說，他坐在空盪盪的舞台前方等了
二十五分鐘，達利才姍姍進場。他精確指出漫長的等待時間，說明了他把自
己的生活控制得有條有理。或許在創造奇妙的人形雕塑及生物變體造型方
面，他是個不折不扣的超現實主義家，但是他的日常生活方式卻過於冷靜，
使他無法成爲完全投入的超現實主義家。

　　1944年摩爾因受託爲北安普頓（Northampton）的教堂製作聖母聖嬰像

而出了點麻煩。完成的雕像並不特別與宗教有關，而是讓人看到可以是任何一個自豪健康的村婦，腿上坐一個健壯的男嬰。然而，因為擺在教堂內，使這尊雕像成為宗教聖像，違反了超現實主義的最基本原則，最終導致摩爾被開除。幾年後，在一份幾乎所有的英國超現實主義家都簽署的正式聲明中，摩爾因「創作聖物」而受到抨擊。令人驚訝的是，他的朋友潘若斯也是十四名簽署人之一。我問摩爾對開除一事是否感到生氣。他微笑說道：「一點都不。他們不要我，我無所謂。」

摩爾擷取超現實主義中他所需要的部分，享受從中得來的解放。他在1930年代的一些最佳作品是超現實主義雕塑的絕佳代表。多虧參與超現實主義，使他擺脫了意識控制，創造出令人振奮的新形式，仍以生物型態為基礎，相較於他的早期作品或者──就這點而言──他的晚年作品，卻是一種更極端的變形。就像畢卡索，摩爾不是完完全全、徹頭徹尾的超現實主義家，而是像這位西班牙大師一樣，經歷過重要的超現實主義階段。

MERET OPPENHEIM

梅瑞・歐本茵

瑞士人／德國人・巴黎超現實主義組織成員1933-37
出生——1913年10月6日生於柏林西區夏洛滕堡（Charlottenburg）
父母——父為德國猶太醫生；母為瑞士人
定居——柏林1913｜瑞士德萊蒙（Delemont）1914｜德國南部施泰嫩（Steinen）1918｜瑞
士巴塞爾1929-30｜巴黎1932｜巴塞爾1937｜伯恩1954
伴侶——曼・雷1933｜恩斯特1934-35｜嫁給拉洛許（Wolfgang la Roche）1949-67（直到他
過世）
過世——1985年11月15日於瑞士巴塞爾

　　藝術家歐本茵的名氣都建立於一件作品——她創作的這件毛皮茶杯、茶
碟和茶匙，展出於1936年的倫敦國際超現實主義展。她創作過許多荒謬有趣
的超現實主義物件，這一件卻激發了群眾的想像力。用這套茶具喝茶的想法
令人不安，茶具的影象也因此嵌入想像中，揮之不去。

　　歐本茵出生於一戰爆發前夕的柏林一個富裕郊區。她的德國父親是猶
太醫生，母親是瑞士人。1914年戰爭爆發，父親被徵召入伍，母親帶著襁褓
中的歐本茵躲在她父母家。她和歐本茵一直待到1918年戰爭結束，而後搬到
德國南部黑森林邊上的一個村落。幼年的歐本茵七歲起就熱愛畫畫，隨著慢
慢長大，她接觸到瑞士大師克利的作品，留下印象的深刻。父母擔心她對藝
術的著迷會疏忽了其他學科，於是帶她去給榮格（Carl Jung）做心理分析。
榮格說沒什麼好擔心，請他們放心，父母於是同意讓她進藝術學校就讀。

　　1932年，年僅十八歲叛逆不羈的歐本茵，和一個女性朋友搬到藝術

之都巴黎。她回憶道：「我們連手都沒洗，就直奔圓拱咖啡館（Cafe du Dome）」。有一天她在那兒遇上賈克梅第。不到一年，她就打入了男性主導、以布勒東為中心的超現實主義藝術圈，並受邀和他們共同展出作品。透過賈克梅第，她也結識了阿爾普，他們兩人去了她的工作室，為她的作品所打動，因此，儘管她年紀輕輕，仍邀請她在1933年超獨立沙龍（Salon des Surindependants）舉辦的超現實主義展中展出。不久她和布勒東會面，並參與當地咖啡館那些惡名昭彰的超現實主義聚會。她受到超現實主義家的歌頌，說她是「每個男人都渴望的仙女」，她張揚的行為方式、她用杏仁糕創造的超現實主義食物、以及她走在高建築物邊上的危險習慣，都使他們留下深刻印象。

　　歐本菡第一個聲名狼藉的時刻，是在1933年由曼・雷策劃的攝影展中。曼・雷拍攝她站在大型印刷機旁，只有左前臂內側有一道墨跡，除此之外一絲不掛。歐本菡的黑髮剪短，像男人一樣，臉上毫無表情，沒有笑容。她似乎是某種不明儀式的受害者，在這場儀式中，重型印刷機以某種不明方式威脅著她。她參與了這場聲名大噪的拍照過程，似乎又一次說明超現實主義家對女人的看法——把她們視為繆思、性發洩和裝飾性的次要人物。確實有不少「粉絲」扮演這種角色，歐本菡卻對此感到不滿。她是早期的女權主義者，遠遠超前時代，痛恨超現實主義家在她打入圈子後指導她的方向。然而，儘管憤慨，據說她最後確實——即使有些猶豫——和曼・雷上了床。

　　多年後被問及對她的超現實主義朋友們有何感想，歐本菡答說他們是「一群混蛋」。她不想讓性別影響藝術本質。她表明的立場是，「藝術沒有任何性別特徵」。歐本菡不想被視為女性超現實主義家，只想被當作超現實主義家。儘管女性主義立場堅定，她卻難以抗拒另一位男性超現實主義家的誘惑。1934年她在一場畫室派對上結識了迷人、敏捷、極具魅力的恩斯特，從而展開長達一年的熱戀。兩人的母語都是德語，這無疑有所幫助，而性感的恩斯特也使她神魂顛倒。他剛和風情萬種的藝術家費妮結束短暫的戀情，

此時則被自由奔放的歐本菡所吸引。然而,他讓歐本菡感到窒息,1935年她
結束了與他之間的戀情。有天他們在咖啡館碰見時,她突然迸出一句:「我
不想再看到你!」恩斯特受到傷害,說她遇上其他人,她卻極力否認。許久
之後,她說:「和恩斯特這種完全成熟的藝術家共同親密生活,將給我帶來
災難性的後果。我當時才剛展開我的藝術創作。」

　　歐本菡之所以在國際間打響名聲,都來自畢卡索的一句隨口評論。1936
年初,她和畢卡索及其伴侶朵拉瑪爾在巴黎的咖啡館喝咖啡。她碰巧戴了一
只她自己設計的毛皮裡金屬手環,畢卡索對毛皮和金屬的奇特搭配很感興
趣。他開玩笑說,任何東西都可以用毛皮包起來。歐本菡拿起杯碟說:「這
也是嗎?」這個想法印在她腦海裡,離開咖啡館後,她直接去百貨公司買了

歐本菡於巴塞爾,1943年秋,攝影者不詳

茶杯、茶碟和茶匙，仔細用中國羚羊毛皮作內襯。這件令人不安的作品被簡單命名爲《物件》（Object），1936年五月在巴黎哈東畫廊（Charles Ratton Gallery）超現實主義物件首展中展出。這一展覽引發轟動，被稱做「典型的超現實主義物件」。這件作品後來跨越英倫海峽，那年六月出現在倫敦國際超現實主義展中。後來由紐約現代美術館收藏，注定要與達利的軟錶和杜象的便斗池，共同成爲最著名的超現實主義圖像。

被大肆報導的毛皮茶杯給歐本菡本人帶來雙重的影響。茶杯的名氣使她一砲而紅，卻也對她往後的創作產生奇異的反效果。這件作品並未提升她的自信，反而困住了她。她有意淡化這件作品，稱之爲「年輕時開的玩笑」，卻無濟於事。作品已經有了自己的生命。略帶情色含意的毛皮茶杯從此長存。多年後被問起時，她只是哀怨地說：「啊，這永垂不朽的毛皮茶杯。你創作一個物件，被擺上去供奉，卻只是被大家談論，別無其他。」

在巴黎待了五年後，1937年歐本菡因爲經濟上的原因被迫離開巴黎，回到瑞士。德國納粹的反猶主義使她的境遇發生變化。這意味爲了躲避納粹，她富裕的猶太父親必須放棄成功的醫生行業，逃離德國定居瑞士。由於家庭環境被迫改變，他不得不切斷給她的定期財務支援。歐本菡的超現實主義不曾提供她足夠的收入養活自己，突然間她發現自己必須自食其力。她嘗試珠寶製作和服裝設計，卻都未能成功。於是她搬回巴塞爾，學習兩年的藝術品修護課程。這項新技能讓她得以展開繪畫修復師的生涯，但是發現自己從叛逆迷人的現代藝術發源地巴黎連根拔起，對她肯定是一大震驚。

這時候，烏雲籠罩在她的頭頂上，她陷入不事創造的絕望中，長達十七年之久，持續到1954年。她曾經公開表明，她爲「令人窒息的自卑感」所苦。她偶而嘗試創作新作品，卻鮮少成功，因此她的作品幾乎全部被她銷毀。而後，就像來的時候一樣突然，她的絕望也突然離去，得以在人生最後三十年享受活躍的創作生活。在瑞士的這段消沉時期，她決定找個丈夫。1949年她嫁給了拉洛許，她形容他是「心思敏感的商人」而且「不落俗

套」。她說「我的婚姻是個療癒過程。我那時覺得自己瘋了，甚至不知道怎麼過馬路。我的丈夫給了我支持。」他們的婚姻持續到1967年，直到他過世。

1959年，重返現代藝術界後，歐本菡為巴黎國際超現實展開幕式安排了一場人肉盛宴，因而陷入一次大醜聞。她的這件作品今天會被我們稱為「裝置藝術」或「表演藝術」，然而她又一次超前她的時代。作品內容是一個年輕姑娘，赤身露體地躺在擺滿食物的餐桌上。有些食物擺在姑娘的身體上，彷彿她自己就是盛宴的一部分。姑娘靜止不動，但顯然是活生生的人，未言明的暗示是──你可以把她切下一塊，搭配沙拉或蔬菜──來賓被邀請一起吃放在她身上的東西。

這場爭議性展出具有諷刺意味的是，極端女權主義者歐本菡被指責──也委實有些道理──將女性身體視為被享用的對象。歐本菡為這一詮釋感到懊惱，堅稱她的藝術作品是對豐饒的禮讚，裸體女子代表大地的豐饒。或許被批評所傷，歐本菡從此不再與超現實主義家共同展出。她說她覺得超現實主義在二戰以後即已變質，迷失了方向。她持續以獨立藝術家身分展出多年，一直到1985年於巴塞爾過世。

1985年臨終前，她回顧自己的一生，說道：

我厭惡標籤。我尤其拒絕「超現實主義」一詞，因為二戰過後它就已失去早期的意義。我相信布勒東在1924年第一份宣言中談及的詩與藝術，是有史以來關於這一主題的最優美文字。相形之下，當我想到時下論及超現實主義的一切，我就覺得噁心。

至年老時，她仍難以忘懷早年在巴黎的奇幻歲月，在二十世紀最偉大的藝術革命核心被譽為年輕新秀。

歐本菌《石女》（Stone Woman），1938

WOLFGANG PAALEN

沃夫岡・帕倫

奧地利人／1947年入籍墨西哥・1935年加入巴黎超現實主義組織

出生——1905年7月22日生於維也納

父母——父為奧地利猶太商人／發明家；母為德國女演員

定居——巴登（Baden）1905｜西利西亞（Silesia）撒岡區若斯堡（Rochusburg, Sagan）
1913｜羅馬1919｜柏林1922｜巴黎1924｜卡西斯拉西奧塔（La Ciotat, Cassis）1927｜巴黎
1928｜紐約1939｜墨西哥1939｜巴黎1951｜墨西哥1953

伴侶——海倫・梅葛拉夫（Helene Meier-Graefe）1922（短暫戀情）｜蘇澤兒（Eva Sultzer）
瑞士富家女1929-50年代｜娶法國詩人哈虹（Alice Rahon）1934；離婚1947｜娶黛索拉
（Luchita Hurtado del Solar）1947；離婚1950｜娶瑪涵（Isabel Marin）1957-59

過世——1959年9月24日於墨西哥塔克斯科（Taxco）自殺身亡

帕倫大概是唯一一個被野獸吃掉的超現實主義家。飽受斷斷續續的抑鬱所折磨，他在一個偏遠的地點結束自己的生命，幾天後，據說才被飢餓的野豬發現。

帕倫與布勒東巴黎超現實主義組織之間的交往使他受益匪淺。他在1930年代中期和二戰爆發之間加入他們的行列。在這幾年間，他創作了一系列傑出的繪畫作品——陌生景觀中的尖長圖騰人物，使人看一眼即永生難忘。瑞德說：「帕倫的繪畫屬於太初時期……具有北極的無限空間感，破裂的細胞膜漂浮在虹彩廢墟中，劃過冰冷的空氣。」于涅則寫道：「帕倫創作翅膀收攏、裹在繭中的尖屬人物，這些人物保衛著他急於破解的奇境」。遺憾的是，1930年代末期的超現實主義時期過後，他的創作逐漸走向抽象主義，其早期畫作的夢幻強度亦隨之減弱。

　　帕倫在1905年出生於維也納附近。父親是發明家也是商人，母親是德國女演員。他的父親因發明稱作「膳魔師」（Thermos）的商業版保溫瓶而獲得巨大成功。生爲猶太人的父親在1900年皈依基督教，成爲新教徒，把姓氏從波拉克（Pollak）改爲帕倫。他住在買下並改建的城堡中，享受上流社會的生活。此外還擁有令人嘆爲觀止的繪畫收藏，包括哥雅（Goya）、提香、和克拉納赫（Cranach）等大師的作品。年輕的帕倫很幸運，有這麼一個對藝術作品深感興趣的父親，鼓舞他立志當畫家的年少夢想。一次大戰間，他在家由家庭教師教育，戰爭結束後，他家決定遷居義大利，1919年在羅馬附近買了一棟豪華別墅。帕倫開始向來訪的藝術家學習繪畫，成爲希臘羅馬考古學專家。

　　1920年代間，帕倫繼續他的美術學業，搬遷於城市之間──1922年搬去柏林，1924年巴黎，1926年慕尼黑，1927年普羅旺斯，1928年又回到巴黎。1922年他在柏林結識了父親的朋友也是顯要藝評人的梅葛拉夫，且與他的妻子海倫有過一段短暫戀情。他在1929年回家探親時招來嚴重後果，父親憎恨兒子此時創作的現代藝術，因而發生衝突。此前，父親一直相當慷慨地提供他經濟支援，但是他現在告訴這位年輕畫家，要是繼續創作彆腳的現代派作品，他將就此斷絕所有金援。帕倫拒絕改變他選擇的道路，因此即刻喪失了繼承權。

　　幸運的是，他在同一年認識了瑞士工業富豪的女繼承人蘇澤兒，她於是成爲他的贊助人。此時他定居巴黎，沉浸在當地的前衛氣象中。他在海特著名的十七號工作室（Atelier 17）從事版畫製作時結識了潘若斯和恩斯特，從此更加接近超現實主義。他也結識了美國人古根漢，後來她爲他舉辦個展，首先在她的倫敦畫廊，而後在她的紐約畫廊。

　　這時，帕倫的家族經濟逐漸遇上困難。帕倫的一個兄弟因同性戀事件在精神病院自殺。另一個兄弟則開槍自盡──帕倫目睹了這一幕──沒多久也在精神病院過世。他的父母分居，母親也患上躁鬱症。最後一項災難則

帕倫於巴黎達蓋爾（Daguerre）工作室，1933，攝影者不詳

帕倫《禁土》（Pays Interdit），1936-37

是，他的父親失去了財產。從小備受寵愛、幸福愜意，這些事對帕倫而言不
啻當頭棒喝，顯然也是成爲超現實主義叛徒的好時機。其餘的超現實主義家
所反抗的，是整體的社會敗壞。對帕倫而言卻是私人原因。

1933年對帕倫是重要的一年，因爲他在這年造訪了西班牙的阿爾塔米
拉（Altamira）史前洞穴。他所目睹的洞穴壁畫傑作對他產生重大的影響，
也使他展開從1933至1936年所謂的「基克拉迪（Cycladic）時期」。1934年
他娶了詩人兼藝術家哈虹，她也是帽子設計師，在巴黎擁有自己的精品店。
此時他開始與超現實主義家在倫敦和紐約共同展出，並展開他的「圖騰時
期」，直到1939年戰爭爆發才終止。

1937年帕倫發明了煙燻法，在畫布底下透過點燃的蠟燭燻出一道煙
痕。而後用顏料爲這些斑痕潤色，創造出半自動的圖騰人物。布勒東讚揚
煙燻法「充實了超現實主義的教學寶庫」。有趣的是，在很久以後的1940年
代，馬塔在紐約給一群美國年輕藝術家描述煙燻法時，他們當中一個叫帕洛
克的卻冷冷說道：「不用煙我就能辦到。」

在僅僅三年間——1937、1938和1939年——帕倫創作出他的傑作，享有
著名超現實主義畫家的聲譽。這段時期雖是他人生當中的一小段時間，卻比
其他所有時間加起來更爲重要。這時他培養出某些矯飾作風，自稱爲帕倫伯
爵，隱藏自己眞正的身世。他喜歡披上神祕的外衣，出現在最受超現實主
義家喜愛的街頭咖啡館。帕倫的英國朋友昂斯洛-福特（Gordon Onslow-Ford
1912-2003）說他「總是積極參與談話，我感覺他儘管生氣蓬勃，卻虛無縹
緲，彷彿他的一部分在別處飄浮。」

而後，1939年五月，帕倫超前於其他所有的超現實主義家，決定離開
歐洲，他同妻子哈虹應卡蘿（1907-1954）之邀，移居墨西哥。卡蘿在1939
年去過巴黎，結識了帕倫，且與哈虹建立了友好關係。隨著戰雲密布，帕倫
夫婦即刻接受邀請，他們在九月抵達墨西哥市，中途停靠紐約參觀世界博覽
會，並研究西北岸圖騰藝術。帕倫的贊助人蘇澤兒與他們同行。卡蘿和里維

拉（Diego Rivera 1886-1957）在墨西哥市機場迎接他們的到來，帕倫從此展開長達一生的流放生涯，脫離他的歐洲根基。

除了提供逃離歐洲納粹威脅的途徑之外，墨西哥的部分吸引力在於前哥倫布時期的偉大藝術。帕倫開始收藏古代塑像，並詳加研究。遺憾的是，他同卡蘿和里維拉的友誼未能持久，約在七個月後斷絕了和他們的關係。隨著歐洲戰事的持續，迅速返鄉的希望也化作泡影，他也逐漸適應新世界的生活，作畫、安排展出、並出版期刊〈DYN〉。這段時期帕倫所創作並在紐約展出的抽象畫作激勵了美國的年輕藝術家，他們正在想辦法走出超現實主義圖像，轉化為更大的視覺自由，這些藝術家不久即成為抽象表現主義這場大型新藝術運動的發起者。帕洛克的朋友甚至說：「帕倫是開先河者」。

歐洲戰爭結束後，帕倫成為墨西哥公民。幾乎在同時候，他與哈虹的婚姻開始瓦解，終於在1947年離了婚。這時，他離開墨西哥，去了加州一段時間，定居舊金山灣區。在那裡，他遇上委內瑞拉藝術家和時裝設計師黛索拉。他們有一段短暫婚姻，但是她在1950年跟他離了婚，說他「可能是最有趣的人，卻也是最難相處的人」。毫無疑問，其中一個因素是他日益頻繁的憂鬱期。

婚姻破裂後，帕倫重返巴黎，與戰後打算重新改組的布勒東和超現實主義家重新連繫。他在歐洲重遊故地，發現巴黎的氣氛變化太大，無法再吸引他，幾年後便再次前往墨西哥。終其短暫的一生，他都一直待在墨西哥──從1954年直到1959年過世。

1957年帕倫三度結婚，娶了里維拉的弟媳瑪涵，但是他們的婚姻為時短暫，因為1959年在墨西哥市南方的一座小山上，帕倫戲劇性地結束了自己的生命。在墨西哥的孤立狀態使他的藝術家地位迅速滑落，紐約抽象表現主義家的崛起也讓他相形見絀。無法再繼續靠作畫維生，也不再有終身贊助人蘇澤兒的財務支持，有人聲稱他轉而從事犯罪活動，成為前哥倫布時期古物的大走私販。價值連城的古物由輕型飛機祕密運出墨西哥，送往德州，最後

落腳於達拉斯一家畫廊，再轉賣給洛克菲勒（Nelson Rockefeller）等各大收藏家。關於帕倫在這場非法交易中所扮演的角色有諸多傳言，假如傳聞屬實，他肯定漸漸感覺走投無路。雪上加霜，他受心臟病發所苦，據說開始酗酒和濫用藥物。同時，和母親一樣，他也遭遇躁鬱人格障礙。隨著躁鬱情緒的波動日益惡化，強烈的消沉感也日漸占上風。九月二十四日夜裡，他帶著槍走出旅館，爬上附近的山，到他時常喜歡去考慮問題和進行深思的地點。到了之後，他用槍抵住自己的腦袋，開槍自殺。他沒有告訴任何人他去哪裡，因此屍體在被野豬飽餐一頓後才被發現。

這是個悲慘結局，儘管他的一生受到極大的讚譽，尤其布勒東也描述過他的作品：

在我看來，帕倫在所有當代藝術家中最能有力體現出這種觀看之道——觀看自己的四周和內心——唯有他擔負起轉譯這種視野的艱鉅深遠任務，甚至往往以個人劇痛作代價……我相信再也沒有人更認真並持續地努力理解宇宙的結構，使其他人也能得以一見。

潘若斯，1935，何姬・安德烈（Rogi André，又名Rozsa Klein）攝

ROLAND PENROSE
羅蘭‧潘若斯

英國人‧1928年加入巴黎超現實主義組織，1936年加入倫敦組織

出生——1900年10月14日生於倫敦聖約翰伍德（St Johns Wood），全名Roland Algernon Penrose

父母——保守的教友派信徒；父為愛爾蘭肖像畫家；母為富裕銀行家佩寇夫（Baron Peckover）男爵之女

定居——倫敦1900｜沃特福德（Watford）Oxhey Grange1908｜義大利，參與紅十字會1918；劍橋（Cambridge）1919｜巴黎1922｜倫敦 1936｜東薩塞克斯郡（East Sussex）1949

伴侶——娶蕾耶（Valentine Boue）1925-34（離婚1939）｜古根漢，短暫交往1930年代｜娶黎米勒（Lee Miller）1947-77（直到她過世）；一子｜娶黛莉亞茲（Diane Deriaz）1979-84｜接連不斷的情人

過世——1984年4月23日於東薩塞克斯郡奇定禮鎮法爾利農場（Farley Farm, Chiddingly）

　　潘若斯的悲劇在於，他雖是優秀的藝術家，也創作過一些重要的超現實主義作品，可是他的畫作都被他所從事的其他引人注目的活動所掩蓋。這其中的緣故是因為，他恰巧是個極好的籌劃人、積極主動、而且非常富有。他給超現實主義運動提供財務資助的程度，大概可以這麼說：缺少他超現實主義運動將難以為繼。一貧如洗的超現實主義領袖布勒束專程去倫敦，卑躬屈膝地向潘若斯討資金，這副糗態說明了這位禮貌、慷慨、說話輕柔、文明的英國人有多重要。

　　潘若斯出生時，維多利亞女王依然在位。他的母親從銀行業先祖那繼承了一大筆遺產，並嫁給一個愛爾蘭藝術家。他和弟弟在大莊園的保守教友派家庭長大。這給了潘若斯良好的修養和善良的心地，也激發了他的反叛精

神。每天的晨晚禱、讀經和祈禱會，對一個擁有生動想像力的小男孩而言，這一切都過於嚴肅拘謹，虔誠地令人窒息。潘若斯靠著做白日夢、沉浸於私密的奇思異想而熬了過來。

　　一次大戰間，潘若斯對宗教失去信心；他父母反覆祈求和平，卻未被聽取，慘無人道的屠殺依然持續下去。戰爭即將結束時，他加入紅十字會，在戰地服務，目睹成千上萬的飢餓農民，路上遍布腐爛的屍體。對一個在呵護下長大的青少年而言是震驚的經歷，因此給他留下深刻的印記。儘管他自己並不知道，也就是這種震驚和厭惡，在別的地方釀成了達達主義的爆發以及最終的超現實主義。

　　觀察兒時的他，誰都會預測他將走上銀行家或建築師之路，但是在年輕的潘若斯內心，對叛逆的需求越來越強烈。在社會上，他的第一個叛逆徵兆出現在念劍橋大學期間。他結識了年輕英俊的演員萊蘭茲（George Rylands），同他展開非法同性戀行為。這在今天幾乎沒有人會過問，但在那個年頭卻是冒著被退學或坐牢的風險。說也奇怪，他對同性的興趣未再出現過，終其一生都是專一的異性戀者。事實上，潘若斯成為當今所謂的性愛狂，據說他對自己性表現的強烈需求，看作是一種揮之不去的詛咒。

　　以第一名從劍橋畢業後，潘若斯執意搬到巴黎學習現代藝術，這讓父親很不高興。儘管失望，父親仍然提供潘若斯優厚的年度津貼，沒多久這位年輕畢業生便享受起巴黎妓院的風險刺激，知道自己在劍橋的荒唐行為無損於享受異性的能力，他這才放下心來。不久，他結識並愛上瘋狂的超現實主義詩人蓢耶。她的生理結構使她無法從事正常的插入性性行為，這使他們的戀情更加複雜化。他們克服了這一重大缺陷，彼此間的熱情也導致了古怪另類的做愛方式，潘若斯描述過一個實例，說他把蓢耶赤身裸體綁在樹林裡的松樹上。不久後他們結了婚，開始步入以布勒東為中心的超現實主義核心。他們的初步聯繫人是恩斯特，他待潘若斯非常好，慷慨地讓他參觀複雜的漆面技術，潘若斯立即擔任首次的超現實主義贊助人。恩斯特和他妻子窮

得無法度假，潘若斯於是花錢請他們去普羅旺斯度假。後來他還多次收購恩斯特的畫作，讓他免於挨餓。得知這件事，恩斯特肯定自尊心受傷，因為有人無意間聽到他對艾呂雅說，潘若斯是個差勁的藝術家，但是「朋友有錢真好」。

　　1920年代末，潘若斯由布勒東和其他人吸納為巴黎超現實主義組織的正式成員。他找到了他需要的社交圈，終於掙脫幼年時嚴格教派給他的羈絆。1930年繼承家族財產後，他在加斯科涅（Gascony）買下一座城堡，與蔀耶同住。他們走訪印度，關係卻開始動搖。她越來越苛求而且難以相處，使潘若斯難以忍受。他生了病，於是回英國休養，但是蔀耶跟隨他，求潘若斯再給他們的關係一次機會。潘若斯拒絕了，卻和往常一樣和善，遠遠地照料著蔀耶許多年。

　　從或許起因於和蔀耶不斷爭執所導致的潰瘍康復之後，潘若斯和倫敦一個已婚婦女有過短暫戀情，而後回到他心愛的巴黎。他在巴黎結識年輕的英國超現實主義詩人加斯喬納，加斯喬納勸服他相信英國需要自己的超現實主義。潘若斯對這想法很感興趣，1936年初在漢普斯特德（Hampstead）買下一間房子，於此舉辦超現實主義聚會，著手籌劃大展，將這場運動介紹給英國大眾。這需要動員所有的英國超現實主義家，並將他們的繪畫雕塑與巴黎的重要作品相互結合。潘若斯面對的問題是，正規的英國超現實主義家是規模相當小的組織，因此他和瑞德必須參觀各個藝術家工作室，看看還有誰能被長時間評定為超現實主義家而列入展出。這激惱了一些純化論者，他們覺得如欲參展，你必須是超現實主義組織的忠實成員。為了舉辦以英國為多數代表的精彩展出，潘若斯和瑞德對這些人的抱怨置之不理，同時首次表明，超現實主義家有多種類型。

　　潘若斯的1936年倫敦國際超現實主義大展大獲成功，每天的參觀人次超過一千人，鞏固了這場運動在英國藝術界和英國大眾心目中的地位。然而，這種深刻認識並不意味超現實主義家此時被公認為嚴肅的藝術家。相反地，

大部分人都把他們看做荒謬的極端分子。在超現實主義家本身看來，這種強烈的負面反應別具誘惑力——比完全不受重視好多了。從小在沉悶的宗教教養下長大，這種新惡名對潘若斯是一種愉快的解脫。但是他和蓓耶的婚姻關係卻接近尾聲。1939年他們離了婚，理由是未能圓房，而後潘若斯動身去了巴黎，和恩斯特一起參加了一場化妝舞會。他在舞會上結識黎米勒，這位金髮碧眼的美國模特兒兼攝影師曾是美國超現實主義家曼・雷的情人。這對戀人在1932年分手，使曼・雷滋生自殺的念頭。而後她嫁給一名埃及富翁，到開羅過奢侈的生活，卻眷戀著巴黎的超現實主義生活。黎米勒走訪巴黎時尚未和她的埃及丈夫離婚，不久即與潘若斯上了床。對他們兩人而言，這不只是一場風流韻事，而是一段四十年關係的開始，期間他們始終忠實於對方。然而，他們對忠實的定義並不尋常。這意味著他們兩人隨時可以外遇，但從不偷偷摸摸，也始終認為他們之間的愛情將比他們的尋歡調情持續更久——事實也是如此。1930年代末有許多以交換伴侶為常事的超現實主義聚會和社交集會。潘若斯和黎米勒也參與過這些聚會，狂歡作樂，但是他們對彼此的深刻愛情從未動搖。

1939年戰爭爆發前夕，黎米勒終於離開她的埃及丈夫，前往英格蘭，投入潘若斯的懷抱。他們在漢普斯特德一起生活，潘若斯自豪地帶她參觀近來取得的倫敦畫廊，這一英格蘭超現實主義活動中心由比利時超現實主義家梅森為他經營。潘若斯和黎米勒終於成為真正的幸福佳偶，這種田園詩般的生活卻為時短暫。幾個月後戰爭爆發，不久倫敦遭到德軍轟炸。潘若斯成為防空隊員，黎米勒也展開她的攝影生涯。倫敦畫廊結束營業，庫存畫作都藏在皮米里科（Pimlico）。不幸的是，德軍炸彈擊中建築物，八十三幅畫作全數付之一炬，包括十九幅馬格利特、三十一幅恩斯特、六幅德爾沃以及布拉克、基里訶、賈克梅第和曼・雷的作品。這些畫作多數都歸潘若斯所有，且不在保險公司賠付範圍內。

潘若斯投入偽裝研究，也寫了一本指南，說明動物如何隱藏自己，以

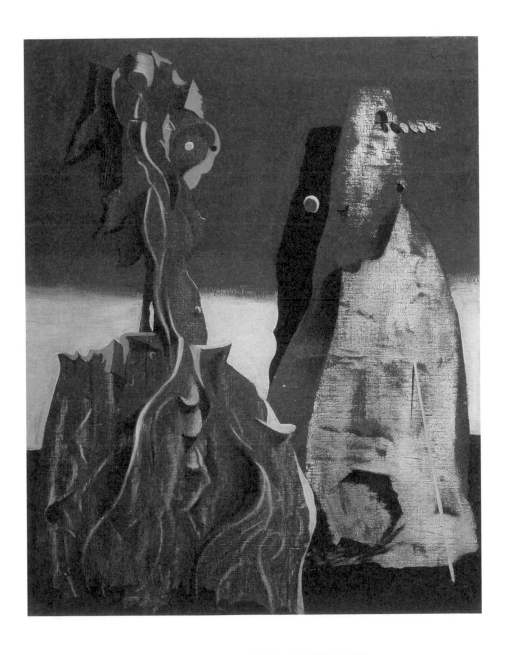

潘若斯《石與花的對話》（Conversation Between Rock and Flower），1928

及人類如何借鏡動物的僞裝法寶。他去從事戰地工作時，黎米勒和一名美國攝影記者發生外遇。這件事受到潘若斯的祝福，他們三人還一度在漢普斯特德一起生活。隨著戰爭即將結束，黎米勒被派往歐陸擔任戰地攝影師的新職務，在接下來幾個月內拍攝了她最令人難忘的重要影像，包括她在解放不久的集中營內見到的淒慘場景。黎米勒作爲二戰戰禍重要影像記錄者的身分讓潘若斯的僞裝工作相形見絀，也引發他們之間的衝突，黎米勒於是憤而前往歐陸，接下更多工作。潘若斯在一名姑娘身上尋求安慰，讓她搬進漢普斯特德的房子，他卻仍思念心愛的黎米勒。黎米勒原本無視於潘若斯的懇求，但最後他們仍然在巴黎見面，當時黎米勒的工作令她幾乎送命，準備被運往漢普斯特德，潘若斯的新女友於是友好地默默搬了出去。

潘若斯此時和梅森爲倫敦畫廊的重新開張而忙碌，黎米勒則從她噩夢般的經歷中恢復過來。潘若斯並深入探討在倫敦開設與紐約相媲美的現代博物館事宜。潘若斯的勁敵庫博（Austin Cooper）在這一計畫方案中惹是生非，潘若斯痛恨泰特美術館（Tate Gallery），想成立一個中心，挑戰泰特在倫敦的壟斷地位。我曾問潘若斯爲何對庫博深惡痛絕，畢竟他們兩人都喜愛畢卡索的作品，也建立了兩個非常相似的現代藝術收藏。我以爲他會說因了解而競爭，但他只是冷酷地抨擊庫博——那是我唯一一次聽到他表達憤怒。他呵斥道，庫博是個惡人，身爲審訊官的他很喜歡拷問德軍年輕戰俘，接著又說庫博是他見過最卑鄙的人。潘若斯的兒子東尼（Tony）說庫博是「潘若斯唯一的眞正敵人，有庫博這樣的敵人，他不需要其他敵人。」

庫博不久即從規劃會議中銷聲匿跡——這些會議最後將導致倫敦當代藝術學會的誕生。這一切發生之際，家中發生一件使他大吃一驚的事情。黎米勒多年來墮胎多次，被告知永遠無法生育。但是她奇蹟般地在1947年初懷了孕，那年九月產下他們的兒子。兩年後，潘若斯、黎米勒和他們的寶寶搬離倫敦，住進了薩塞克斯郡奇定禮鎭附近的法爾利農場。這裡將成爲他們下半生的家，也經常有名流來訪，其中包括畢卡索和米羅。

　　1950年潘若斯關閉了急遽虧損的倫敦畫廊，將他的全部精力投注於當代藝術學會的經營。新學會成為美術界一切新奇煽動事物的中心，至今仍甚囂塵上。潘若斯本身則持續在法爾利農場的工作室作畫，在倫敦則忙於安排好友畢卡索和米羅的大規模回顧展。他在泰特美術館舉辦的畢卡索展是英國有史以來最成功的展出，吸引了超過五十萬人次參觀。為表彰這一成就，潘若斯在1966年被封為爵士，他在其他超現實主義家的抗議聲下接受了這一殊榮，還表示他的批評者「可稱他為『超現實主義爵士』（Sir-realist）」。多年來，他為超現實主義投入大筆資金，支撐這場運動的運營，因此，就算臣服於皇室，他也難被虧欠他許多的運動排除在外。

　　在法爾利農場期間，黎米勒說生育毀了她對性的興趣，鼓勵潘若斯發生外遇。其中一次發展到難以控制的地步，那一次他愛上了魅力超凡的高空鞦韆表演者黛莉亞茲。潘若斯想娶黛莉亞茲住到巴黎，黎米勒要帶兒子去美國一起生活。黛莉亞茲不肯，但是緊張情勢迫使黎米勒到紐約待了很長一段時間。她歸來時，潘若斯和她再次找回對彼此的愛，一家人在農場重歸於好。

　　1960年代初，潘若斯和黎米勒參觀了古根漢在威尼斯的藝術收藏，發生了一起奇怪事件。古根漢在她的回憶錄中貶低潘若斯，說他是差勁的畫家，還說過去潘若斯跟她做愛時，用象牙鐲子綑綁她。他要她把關於差勁畫家的評論從後續版本中刪除，古根漢同意了，他還要求她更改有關象牙鐲子的陳述，說他只用一般手銬拴住她。奇怪的是，古根漢拒絕這麼做，堅持保留她提起的象牙鐲子。潘若斯對性綑綁的沉迷似乎建立於他的早期生活，是由第一任妻子蔀耶因生理結構無法與他直接做愛所造成。作為性愛儀式，這有助於提供另一種管道。不過離開蔀耶並未使他捨棄這種儀式，反而幾乎成為必要。潘若斯當代藝術學會的會長莫蘭（Dorothy Moreland）曾告訴我：「潘若斯沒有手銬做不來。」古根漢的回憶錄證實了這點，她說：「這樣『銬在床柱上』過一整夜難受極了，但這是和潘若斯過夜的唯一方法。」潘若斯的

兒子東尼說起一副卡地亞（Cartier）打造的純金手銬，那是送給黎米勒的禮物，他記載道：「她把兩隻手銬戴在同一個手腕上，白天當作別致的手鐲，隨時等著把一隻銬在另一個手腕上，滿足潘若斯的欲望。」

我個人則發現潘若斯在性愛儀式的話題上存有戒心。有回我們走在倫敦當代藝術學會附近，談起近來一起涉及某流行歌星遭警方搜查的醜聞，他突然停下來，嚴厲說道：「人們在自家私底下做什麼事完全不干他人的事。」他對警方出面阻攔私人儀式所表現出的怒氣，表明他有些擔心自己的私人生活被公諸於眾。他剛受封為爵士，正處在終生反抗體制和接受獎賞的矛盾狀態中。彷彿到了晚年，他過去的正規教養開始纏磨著他，妨礙他成熟的超現實主義信念。

1976年，潘若斯的兩位好友恩斯特和曼・雷相繼去世，1977年黎米勒也過世了。潘若斯傷心不已。離奇的是，他的第一任妻子蓇耶在法爾利農場生活多年，也在翌年過世。潘若斯失去了這些他心愛的人。就連他新近的女友以色列姑娘丹妮爾（Danniella）也離開了。寂寞的他再次請求黛莉亞茲嫁給他，她卻又一次拒絕。不過她倒是幫他散心解悶，陪他出國，到非洲海岸的馬林迪（Malindi）和印度洋的塞席爾群島（Seychelles）等處度長假。從塞席爾回來後幾個月，1984年潘若斯在法爾利農場過世時說：「我想離開了。」

PABLO PICASSO
帕布羅・畢卡索

西班牙人・1924至1934年間與超現實主義家交接，接受其創作自由，拒絕其嚴格教條

出生──1881年10月25日生於馬拉加（Malaga），全名Pablo Diego Jose Francisco de Paula Juan Nepomuceno Maria de los Remedios Cipriano de la Santisima Trinidad Ruizy Picasso

父母──父爲美術教授；母爲小貴族

定居──馬拉加1881｜拉科魯尼亞（A Coruna）1891｜巴塞隆納1895｜馬德里1897｜巴塞隆納1898｜巴黎1900｜馬德里1901｜巴黎1901｜巴塞隆納1903｜巴黎1904｜亞維儂（Avignon）1914｜巴黎1914｜南法1946

伴侶──馬戲團演員蘿西塔（Rosita del Oro）1896–99｜藝術模特兒樂諾瓦（Odette Lenoir）1900｜藝術模特兒皮蕎特（Germaine Pichot）1901｜藝術模特兒奧莉薇爾（Fernande Olivier）1904-12｜藝術模特兒瑪德蓮（Madeleine）1904（墮胎）｜谷薇（Eva Gouel）（涵伯特[Marcelle Humbert]）1912-15（過世）｜夜總會歌手賴絲皮納絲（Gaby Lespinasse）1915-16｜男爵夫人朵婷珍（Helene d' Ottingen）1916｜時裝模特兒帕拉蒂妮（Elvire Palladini）（悠悠[You-You]）1916｜時裝模特兒帕桂蕾（Emilenne Paquerette）1916｜拉谷（Irene Lagut）1916-17｜娶芭蕾舞者霍赫洛娃（Olga Khokhlova）1918-35（過世1955）；一子｜青少女沃兒特（Marie-Therese Walter）1927-36（自縊1977）；一子｜藝術家朵拉瑪爾1936-44｜馬戲團演員妮絲艾呂雅1936｜藝術學生吉珞特（Francoise Gilot）1943-53；二子｜記者拉珀特（Genevieve Laporte）1951-53｜娶陶器銷售員蘿克（Jacqueline Roque）1961-73（舉槍自盡1986）

過世──1973年4月8日於法國穆然的某次晚宴中

　　畢卡索的名字似乎不該出現在一本介紹超現實主義家的書中，但是從超現實主義初創之際，他即與之關係密切──甚至早在1924年布勒東發布第一份宣言之前。1917年畢卡索爲芭蕾舞劇《遊行》（Parade）設計帷幕、布景和服裝，也和考克多共同負責劇情，在這齣芭蕾舞劇的節目表中，「超現實主義」一詞被提了出來。因此從歷史上來看，他是第一位超現實主義家。

阿波利奈爾（Guillaume Apollinaire）率先在出版品中使用這一詞彙，他說是為了形容畢卡索的藝術，認為這是一種改變我們看待生命的方式。畢卡索自己則說：「我認為一切繪畫之本源都在於主觀建構的想像力。」他後來又說：「我重視一種更深刻的相似性，比現實更現實，達到超現實的水平。這是我對超現實主義的看法。」

從這點來看，畢卡索對超現實主義的早期觀點顯然比布勒東在1924年的定義具有更大的自由度。對畢卡索而言，要達到超現實，就必須把著眼點放在事物的本質——其主觀、情感的意義——而非膚淺的表象。臨摹自然的現實主義必須被詮釋自然的超現實主義所取代。他引用中國格言：「我不模仿自然，我像自然那樣創作。」布勒東的職責是借用這套初步概念，將範圍縮小到更具體的意義。他與圈內人士將超現實主義嵌上一套定義更為精準的嚴格規章制度，使之不再只是藝術用語，而是一場運動，一套生活方式。

畢卡索當然不樂意接受一套規則。他是個大男人，而且將自己視為——也不無道理——高於這些事情。他說，面對布勒東的法規，他所欣賞的是「剝除教條的超現實主義自由」。他是創始者，他將聽命於自己，用不著一群狂熱理論家告訴他能做什麼不能做什麼。不過，畢卡索確實發表過關於創作方式的聲明，這讓他的立場十分接近布勒東的「心靈之無意識行為」。比如他說「藝術作品是計算過後的產物，藝術家本人對所謂計算卻往往一無所知……一種出現於才智之前的計算。」因此畢卡索和布勒東在創作過程的本質方面差異不大。他們的不同之處在於藝術家的社會行為。畢卡索視藝術家為個人主義者，不受任何干預。布勒東則視藝術家為集體的一分子，一個嚴格運行的俱樂部成員，當然也是由他組織支配。

不只畢卡索一個人對布勒東處理超現實主義的方式感到不滿。布勒東發布宣言的四天前，某一組織發布另一份宣言與之對抗，他們想保留阿波利奈爾對超現實主義自由度較高的版本，積極反對一切「由幾個前達達主義分子所發起、旨在震驚中產階級的偽超現實主義」。這等於在發表戰鬥宣言，

畢卡索於工作室，1944.05，李斯特（Herbert List）攝

不過他們遇到的是布勒東這一勁敵，因此他仍是最終贏家。

　　對於極度尊崇畢卡索的布勒東而言，這位西班牙大師與他的組織之間的關係導致一些難題，不過他仍極力鼓動畢卡索加入組織。結果是一個不穩固的聯盟關係，從1924年布勒東發布宣言以來，畢卡索的作品越來越接近超現實主義的狹隘定義，可是他個人並未介入布勒東的組織聚會或討論。布勒東針對畢卡索的重要性所寫的一些好評，如：「從他的露天實驗室，神奇罕見的生靈將持續飛入聚會之夜」、「超現實主義家若想自行確立某一道德行動方針，只需遵循畢卡索先前和未來的走向」、以及「我們大聲表明他是咱們自己的人」等，則幾乎是奴顏婢膝。

　　就畢卡索而言，他雖準備參加超現實主義展──比如他在1936年倫敦國際超現實主義大展中有十一件作品參展──卻始終保持距離和他的自主性。他喜歡超現實主義潛意識創作的想法，卻不喜歡布勒東與其同夥領導這場運動的方式。使畢卡索惱火的一點是，布勒東賦與超現實主義一種強烈的文學趣味。他抱怨道：「他們完全忘記最重要的繪畫，反而偏袒彆腳的詩文……他們並不明白我創造『超現實主義』一詞、後由阿波利奈爾用於文字中的意思：比現實還現實。」有趣的是，已經過世的阿波利奈爾無從捍衛自己，因此1933年做此聲明的畢卡索如今將「超現實主義」一詞的發明歸功於自己，並回到前布勒東時代的形式。無怪乎畢卡索和布勒東之間的關係不甚融洽。

　　布勒東和畢卡索之間友好卻疏離的聯盟關係持續到二戰結束，終因政治分歧而決裂。戰時流亡紐約歸來不久的布勒東在路上巧遇畢卡索，卻拒絕和他握手。當時是1946年，而他們從此不曾再見過面。畢卡索概括了他們過去的關係，他說：「超現實主義如果沒有被用來代表另一場運動，我想就會被用來形容我的畫。」畢卡索顯然視自己為獨一無二的超現實主義家，認為布勒東挾持並扭曲了他的原始想法。同時，他卻也感激布勒東的誠心讚賞和早期給他的支持。他們最終或許漸形疏遠，卻都始終具有藝術需要改革的重要信念。問題是──以高度傳統畫家出身的畢卡索如何成為如此革命性的人

物？

　　畢卡索1881年生於西班牙南部的馬拉加。他的誕生就像他日後的藝術一樣充滿戲劇性。新生兒看起來似乎毫無生機，接生的助產士斷定他是死胎。她把毫無生氣的瘦小軀體放在桌上，去照料胎兒的母親。出於好奇，胎兒的舅舅去看了臥在桌上一動也不動的小小軀體。正在抽雪茄的他突發奇想，往嬰兒臉上吐了一團雪茄菸霧。令他吃驚的是，小嬰孩開始咳嗽吐氣，突然甦醒，又踢又叫，奇蹟似地從窒息狀態中被拯救回來。大家說抽菸危害健康，對畢卡索而言卻意味生命。

　　父親是美術教授這件事使童年的畢卡索受益匪淺，年僅七歲就開始由父親教他畫畫。從一開始，畢卡索就熱中於繪畫，十三歲時，他父親說這孩子在技巧方面已勝過自己。十五歲時，他已經像個大師在作畫。晚年時，他對自己老成的技藝開玩笑說：「我花四年時間畫出拉斐爾（Raphael）那樣的畫，卻花上一輩子時間才畫得像孩子一樣。」

　　世紀之交，畢卡索搬去巴黎，他窮得只能把自己的畫作放進火爐裡燒，才得以保暖過冬。他的藝術此時開始經歷數個不同階段。首先是藍色時期（1901-04）；隨之是玫瑰時期（1904-06）；然後是非洲時期（1907-09）；解析立體派時期（1909-12）；合成立體派時期（1912-17）；超現實主義時期（1917-35）；最後是持續後半生的成熟時間。

　　畢卡索是有史以來最多產的畫家之一，有時一天就畫出多達十四幅油畫作品，狂熱地從事創作。他說，大多數人用文字寫日記，對他而言，他的日記就是他的藝術作品。他在白天做的事最後都出現在他的畫布上──他的每一餐、他的寵物、音樂、朋友，最重要的是，他的情人。他熱中於描繪各種表情的女性──沉思、哀傷、哭泣、淫蕩。我們可以毫不誇張地說，在畢卡索長久的一生中，繪畫和情人是他的兩大癮癖。性對他非常重要，他在臥室的雄風與他作畫時的活力相互呼應。他的傳記作者理查森（John Richardson）把他的畫筆稱爲他的代理陽具。

　　他很早就失去童貞。十三歲時，他家搬到巴塞隆納，次年，早在十四歲的小小年紀，他就已經常去城裡聲名狼藉的紅燈區，到妓院享受妓女的服務。十五歲時，他得到第一個情人：豔麗的馬戲團演員蘿西塔。她的名聲使她有自己的海報，爲她在提沃里馬戲團（Tivoli Circus）裡的馬術表演做宣傳，展現她身穿斗篷、鴕鳥羽毛、白色褲襪、花俏靴子的性感動人身材。很難理解一個十五歲男孩如何能吸引這樣的美女，表明畢卡索的個性對異性已能造成顯著的影響。蘿西塔同樣也對他造成持續的影響力，因爲七十二年後，畢卡索仍在畫她騎著馬在馬戲團表演。

　　1900年來到巴黎時，畢卡索年僅十九歲，他在法國妓院探索了一段時間，直到與他的室友——另外兩名西班牙畫家——得到三個玩樂女孩，分享他們在大房間裡的三張床。畢卡索的床伴名叫樂諾瓦。一切進行得很順利，直到其中一個室友愛上自己的床伴：藝術模特兒皮蕎特。結果並不如意，沮喪的男人最後在一家擁擠的餐廳試圖射殺皮蕎特。他誤以爲她已經死了，而後把槍口對準自己，向自己的頭部開槍，當晚即告身亡。不久之後，畢卡索和皮蕎特發生短暫戀情。約在此時，他染上性病，這一狀況釀成他的藍色時期。治好他的醫生得到一幅藍色時期繪畫作爲報酬。回顧起來，這大概是有史以來費用最高的醫療帳單。

　　回到正常生活後，畢卡索愛上一個丈夫發狂入獄的藝術模特兒。畢卡索和她展開一段熱戀，從1904持續到1912年。她叫奧莉薇爾，她的出現激發他的玫瑰時期。畢卡索這時擁有自己的工作室，奧莉薇爾也和他住在一起。然而他對她不忠，無法抵擋巴黎妓院和夜總會的誘惑。他讓模特兒瑪德蓮懷上身孕，並說服她墮胎。他甩掉另一個模特兒，因爲她同時和另一位西班牙藝術家有染。憤怒的他去了荷蘭一趟，體驗荷蘭妓女的滋味，說她們身材之巨大，「讓你一旦在她們裡面，就永遠找不到出路」。在這過程中，奧莉薇爾仍爲他管理家務，忍受他的不忠。

　　了解畢卡索的情史不僅有趣，也爲其藝術作品的主題提供了解釋。

約在同一時間，他創作了倍具爭議的《亞維儂的少女》（Les Demoiselles d'Avignon 1907）。這幅巨作畫的是五名妓女接受嫖客檢閱。其中四個站著，一個則兩腿分開而坐。畢卡索本人給這幅畫的標題是《亞維儂妓院》，他並不喜歡後來採用的淨化版標題。這幅畫有個特定部分具有特別涵義。其中三人有正常的頭部，另外兩人的頭部則像面具般醜陋異常，這無疑是畢卡索對傳染性病給他的姑娘們進行報復的方式。從事這些不自然的修改時，畢卡索也展開了一種新畫法。在未來的幾年間，他更進一步把自然形狀劃分成更小的細節，從中開啓了立體主義運動。他的性生活和他的創造力又一次緊

畢卡索《扔石頭的女人》（Femme Lançant une Pierre），1931

密相連。

　　1912年畢卡索和奧莉薇爾分手，她同一個未來派畫家跑了。解析立體主義約在此時結束，而當畢卡索認識新伴侶谷薇時，合成立體主義就此展開。谷薇是某雕塑家的情婦，畢卡索對她愛慕有加。她在三年後生病過世，令他悲痛欲絕。不過，在她尚未咽下最後一口氣之前，他就已經和美得令人驚嘆的夜總會歌手賴絲皮納絲展開新戀情。畢卡索現年三十四歲，想安頓下來。他向賴絲皮納絲求婚，她卻拒絕了。他的回應是和俄國男爵夫人朵婷珍展開戀情，接著又與又名悠悠的模特兒帕拉蒂妮和時裝模特兒帕桂蕾有過戀情。接下來是一段比較認真的關係，對象拉谷是某人的情婦，被畢卡索橫刀奪愛。他向她求婚，但是再次遭拒。他把她鎖在他的公寓裡，但被她成功逃跑。即使遭畢卡索勒索，她也未能回心轉意。

　　接下來的戀情較爲幸運。1912年他在羅馬爲芭蕾舞劇《遊行》設計布景時，結識了年輕的俄國芭蕾舞者霍赫洛娃。這次對方答應了他的求婚，他們在1918年舉行婚禮。這也開始了他的超現實主義繪畫時期。1921年霍赫洛娃生了畢卡索的第一個孩子，兒子保羅（Paulo）。然而幾年後，他們的婚姻出現危機，霍赫洛娃總是大吃飛醋。畢卡索的回應是展開一段祕密戀情，這回是與青少女沃兒特。她的年紀比畢卡索小三十歲，他也享受與她之間的熱烈激情，從而激發一段極具創造力的繪畫時期。1935年沃兒特爲畢卡索生了他的第二個孩子：女兒瑪雅（Maya）。這對霍赫洛娃打擊太大，不久她便和畢卡索分居。他們從未離婚，始終保持婚姻關係，直到她在1955年過世爲止。

　　瑪雅的出生打斷了畢卡索的性生活，爲了填補空白，他勾引了南斯拉夫藝術家朵拉瑪爾。超現實主義詩人艾呂雅介紹他們認識，畢卡索卻是同艾呂雅的妻子妮絲上了床作爲「報答」。先前在馬戲班表演的妮絲是個露宿街頭、食不果腹的流浪兒，艾呂雅在第一任妻子卡拉被達利橫刀奪愛後收留了她。艾呂雅非但沒有生畢卡索的氣，反而因爲大藝術家寵幸他的年輕妻子而

深感榮幸。這一切都無損於畢卡索和朵拉瑪爾的關係，他們的戀情持續了九年之久。朵拉瑪爾面對的問題在於他早先和沃兒特的關係，1937年，畢卡索正在畫他的傑作《格爾尼卡》（Guernica），沃兒特來到他的畫室。看到朵拉瑪爾在畫室拍照，沃兒特叫她滾出去。朵拉瑪爾不從，仍忙著畫巨幅作品的畢卡索建議她們決一勝負，她們也那樣做了。

畢卡索一邊繼續畫他的反暴力作品，情婦們則在一邊對打，這其中的諷刺意味讓他覺得好笑，他後來還告訴朋友，這是他「最美好的回憶之一」。這件事還爲他最偉大的小幅畫作《哭泣的女人》（Weeping Woman，1937）提供了題材，畫中描繪了絕望的朵拉瑪爾。「對我而言，朵拉始終是哭泣的女人，」他說：「這很重要，因爲女人是受苦的機器。」他又說：「多年來，我畫她受苦的種種樣態，不是通過施虐狂，也不是滿懷喜悅；我只是聽從強加於我的一種想像力。」

二戰期間，畢卡索把沃兒特和瑪雅安置在一套公寓，朵拉瑪爾則在另一套。他在週四和週日巡訪沃兒特，就像蘇丹王跑場一樣。他還把第三個已婚情人伊涅斯（Ines）安置在附近。大部分時間都相安無事，但是朵拉和沃兒特碰面時便又打起來，讓畢卡索分外高興。這些事件過後，他總是私下跟她們說她們是他的眞愛，用他的方式讓他的妃嬪們保持開心。他的繪畫在這一境況下蒸蒸日上，他在戰爭黑暗時期的創作非常震撼。

1943年，六十二歲的畢卡索開始了一個新時期。他與二十一歲的法國少女吉珞特相遇相愛。她是藝術家，對偉大的畢卡索十分敬畏。他一反常態地克制住自己，展開溫和的誘惑，次年他們才成爲愛侶。儘管生命中出現新戀情，他仍有時間讓一個戰後去採訪他的記者失了身。她名叫拉珀特，她爲了給校刊撰稿而來找他。朵拉瑪爾終於怒氣大發。她對畢卡索說他道德卑劣，想強迫他下跪求饒。她被送往一家診所接受休克治療。後來，畢卡索給她買了一棟大房子以維持和平。他與新女友拉珀特的生活陷入混亂。他的舊情人們不斷登場，拉珀特揚言要離他而去。儘管如此，她仍然留了下來，他們生

了兩個孩子克羅德（Claude）和帕洛瑪（Paloma），直到她終於離他而去，令畢卡索大為惱火的是，她嫁給一個年輕英俊的藝術家，。

　　如今雖已七十多歲，畢卡索卻仍欲求不滿，1953年展開最後一次的重要關係。他在當地陶器廠製作陶瓷，迷人的陶器銷售員蘿克吸引了他的注意。她成為他生命中最後的摯愛，搬入他家，接掌家務。畢卡索的第一任妻子霍赫洛娃終於在1955年過世，使他終能再婚，1961年蘿克成為他的第二任妻子。他著迷於她，為她畫過四百多次肖像畫，一年內多達七十次。他們沒有孩子，但是她陪伴他度過餘生，在他活到高齡成為舉足輕重的人物時保護他、照顧他，直到1973年他以九十歲高齡過世為止。她在1986年舉槍自盡。

　　沒有多少藝術家能像畢卡索一樣，擁有積極活躍、豐富多彩的性生活。他從不感到滿足，也總是在探索，以他的原始活力讓自己投入一次又一次探險，也將同樣的活力應用在他的藝術中。對許多男人而言，這種緊迫的性生活令人衰竭，對他來說卻恰恰相反。彷彿他的性戲劇激發了他的藝術戲劇，讓人覺得他要是過著寧靜的家庭生活，他的藝術也會遭殃。

　　1960年代我在倫敦當代藝術學會與潘若斯共事時，他會說：「我週末要去看畢大師」，而後他會在週一帶著一幅幾乎未乾的畢卡索新油畫再度出現，說「瞧瞧畢大師給了我什麼！」他仰慕畢卡索，不許任何人說他的壞話。我提到這位大藝術家在大家心目中的形象是個漫不經心的花花公子，他立即為畢卡索挺身辯護，堅稱：

　　大家不了解他。他想要的是娶妻成家，繼續作畫，用他的繪畫改變人們看待世界的方式。他娶了霍赫洛娃，他們的婚姻卻是一場災難，使他不得不另尋他愛，對方卻往往不適合他。你或許留意到，到了晚年，霍赫洛娃終於過世時，他確實馬上再婚，而且非常美滿。你該看看他現在和蘿克在一起多麼幸福。

　　這一評論或許有些道理，卻也是奉承的言論。重要的是，我們由此可見畢卡索的性格魅力能使認識他的人對他忠心耿耿。如果他對待女人的方式讓他有時看起來像惡魔，他卻也擁有無比柔情和善良的一面。這樣的組合幫助他成為如此偉大的藝術家。

　　潘若斯告訴我的一則軼事足以說明他的善良。晚年極富盛名時，畢卡索回去參觀他年輕時在巴黎還是窮藝術家時的工作室。在工作室外頭，他看見一個老遊民睡在路椅上。他認出這個人是他早年相識的人。老遊民說他生活困難。畢卡索走到垃圾桶旁邊，找到一張皺巴巴的廢紙，把紙弄平，在紙上畫了幅美麗的素描。他簽上名字，遞給遊民，說：「拿去，給自己買棟房子吧。」

MAN RAY

曼‧雷

美國人‧與巴黎超現實主義關係密切，卻未成爲正式會員

出生──1890年8月27日生於賓州費城，原名雷尼斯基（Emmanuel Radnitzky）

父母──俄裔猶太移民；父爲裁縫師

定居──費城1890｜紐約1912｜巴黎1921｜洛杉磯1940｜巴黎1951

伴侶──娶比利時詩人拉可娃（Adon Lacroix，又名Donna Lecoeur）1914-19（離婚1937）｜藝術模特兒蒙帕拿斯的姬姬（Kiki de Montparnasse，又名Alice Prin）1921-29｜攝影師黎米勒1929-32｜菲律賓舞孃斐德蓮（Ady (Adrienne) Fidelin）1936-40｜娶羅馬尼亞猶太美國人、舞孃兼藝術模特兒布蓉內（Juliet Browner）1946-76

過世──1976年11月18日於巴黎，死於肺部感染

　　曼‧雷的傳記作者形容他是「一個謎……畫家、物件創作者、攝影師、拍片人……才華多樣令人眩目……他致力於創意，而不是任何特定的風格或媒介。」他活躍於整個達達和超現實主義時期，卻難以定位，因爲他持續探索新挑戰，無視於任何規範。或許這正是藝評家不喜歡他的原因──他們發覺他難以歸類。

　　曼‧雷1890年生於費城，原名雷尼斯基，身爲長子，父母是俄裔猶太移民。他的父母都是裁縫師。他在年僅七歲時舉家搬到紐約布魯克林，在學校他專攻建築、工程與刻字。不過十八歲時，他拒絕了建築獎學金，立志成爲藝術家。1911年，他家把家族姓氏雷尼斯基縮短爲雷。第二年曼‧雷開始在紐約現代學校（Modern School）就讀。1913年他參觀著名的軍械庫展覽會，目睹畢卡比亞和杜象的作品而爲之傾倒，他說「我有半年時間沒做任何事。那段時間我都在消化我看到的一切。」他離開父母的家，此後兩年加入新澤

曼・雷於巴黎，1931，黎米勒攝

西州的一個藝術家群體。他也在1913年愛上比利時詩人拉可娃，並在次年娶了她。他們共同相處了四年，然而在1919年，由於曼・雷把精力都放在創作上，使她感到厭倦而發生婚外情，而後便和他分居。

1915年他和杜象初次見面，1920年他們聯手創作機動藝術品《旋轉玻璃盤》（Rotary Glass Plates），幾乎釀成災難。機器在試運轉時分解開來，一大塊玻璃葉片差點斬斷曼・雷的腦袋。他們的下一個實驗比較安全，至少對曼・雷而言。這一實驗包含由杜象拍攝影片，記錄曼・雷爲古怪的達達派人士洛琳霍芬男爵夫人小心翼翼刮去陰毛。

1921年夏季曼・雷去了巴黎，當地正在展出他的達達主義攝影。他在巴黎遇上布勒東、艾呂雅和巴黎達達組織的其他成員。曼・雷說他對他們的「惡作劇以及完全捨棄尊嚴的作法」感到迷惑不解。他也遇上自稱爲蒙帕拿斯的姬姬的藝術模特兒和歌手。他和朋友坐在巴黎某咖啡館的餐桌前，突然發生一陣喧鬧。他看見餐館人員打算把他們說是妓女——因爲她沒戴帽子——的姑娘請出去。她大聲抗議，曼・雷的同伴因此插手干涉，讓她坐到他們那一桌。姬姬的活潑立即引發曼・雷的興趣，就像她講述尤特里羅（Maurice Utrillo 1883-1955）的軼事一樣別具趣味。顯然她給尤特里羅畫了三天裸體畫，還沒完成前他不讓她看畫。終於瞥見時，她才發現那是幅風景畫。當天深夜，曼・雷帶她去看了電影。過不久，他即與她展開一場長達六年的熱戀，那段時間姬姬在他最具代表性的超現實主義攝影中擔任模特兒。

曼・雷的巴黎首展是一場達達盛會，他的圖片創作全部被汽球遮掩。在信號發出時，點燃的香菸炸破所有的汽球，揭開他的作品。那年年底，他發明了一種新的攝影技術，不使用相機，而是直接處理相紙。物件被放在未顯影的相紙上，而後打開電燈，創造出紙面上的圖像。他稱這些圖片爲「雷影」（Rayographs），這些圖片很快就被轉載於〈浮華世界〉等主流雜誌。通過這些接觸，他決定當商業攝影師賺更多錢，開始給畢卡索、喬伊斯（James Joyce）和考克多等名流拍攝人像攝影。未來幾年中，曼・雷的攝影

曼‧雷《好天氣》（Le Beau Temps），1939

THE LIVES OF THE SURREALISTS

和繪畫越來越爲人所知，他的作品也出現在一些超現實主義報刊上，儘管他不曾走到加入超現實主義組織的地步。

1929年曼・雷在他喜歡的巴黎酒吧喝酒時，一個漂亮的美國時裝模特兒向他走過來，聲稱要當他的攝影學徒。他拒絕了，說他不收學徒，但她說服他讓她當了暗房助理。她叫黎米勒，她和曼・雷不久即成爲情人。多虧一隻老鼠，他們共同發明了另一種不尋常的攝影技術「中途曝光法」。暗房裡的一隻老鼠掃過黎米勒的腳時，她出手開燈。曼・雷再次出手關燈後，他們發現這種短暫的過度曝光在圖形周圍創造出迷人的光環輪廓。這一手法成爲曼・雷的第二個「標誌性風格」。

三年後的1932年，黎米勒回到紐約，開設她的個人攝影工作室。失去了她，曼・雷萬分沮喪，他擺出自殺的姿勢自拍。不過他很快就復原，不久即與瑞士超現實主義家歐本茵交往。他拍攝她的裸照，她的白皮膚上沾有黑墨跡，站在巨大的重型印刷機旁邊，這些攝影將成爲他最著名的圖像。

到了1936年，曼・雷發現他在無意中成了全職商業攝影師。他比較經典的藝術作品都被他在流行雜誌插圖領域的成績擠到他的生活角落。他寫信給他的姊姊說：「我厭惡攝影，我只想走有必要走下去的路。」他想回到他的繪畫，卻難以這麼做。活潑的菲律賓舞孃斐德蓮走入他的生活，使他振作起來。她擔任他的模特兒，不久他們即展開長達四年的戀愛關係。這一時期，曼・雷花更多的時間作畫，攝影則成爲配角。

這段時期因1940年納粹入侵法國而突然停頓。他和斐德蓮像其他許多人一樣逃往南部，但他們去得太遲，被攔下後回到巴黎。身爲美國人的他獲准離開，斐德蓮卻在最後一刻決定同她的家人待在巴黎，曼・雷不得不悲傷地獨自離開。他隨身帶著他的相機，卻在前往紐約途中被偷。多年來首次重返祖國後，他躲藏起來，和姐姐一家人待在一起，拒絕和他的老朋友或畫廊有任何往來。他不僅失去斐德蓮，也失去他的巴黎工作室、法國的朋友圈和他的相機，這些失落似乎都使他迅速成爲受傷的遁世者，無法啓動過去在紐約

的生活方式。不到幾個星期，他逃離城市，前往西岸。他在西岸結識了舞孃
暨藝術模特兒的羅馬尼亞猶太美國人布蓉內，他們很快成為一對，同住在好
萊塢的一家旅館。

　　隨著曼‧雷和布蓉內的關係更加穩固後，他們搬入有大間工作室的洛
杉磯公寓，他再度開始認真作畫。他拒絕重返商業攝影，得以靠著在巴黎
從事多年攝影的積蓄維持生活。隨著戰爭接近尾聲，他的精神也完全恢復，
在帕薩迪納舉辦了作品回顧展。1945年德國投降後，他暫時回到紐約參加他
的作品個展，也曾在某個晚上同杜象和布勒東結伴外出，慶祝戰爭結束。次
年，他與布蓉內和老友恩斯特及其新歡曇寧在比佛利山莊共同舉行婚禮。
考慮到這兩個男人從前活躍的情愛生活，難怪會讓人設想這些好萊塢式婚禮
無法帶來持久的關係。然而事實遠非如此。兩段婚姻都持續三十年之久——
從1946年起，直到曼‧雷和恩斯特都在1976年僅僅相隔幾月的時間內過世為
止。

　　對曼‧雷而言，洛杉磯終究索然無趣，他在1948年寫給姊姊的信中
說：「加州是美麗的監獄；我喜歡住在這裡，卻無法忘懷過往的生活，我渴
望哪天能回到紐約，最後回到巴黎。」在這些事成真之前，杜象寄給他一份
問卷，詢問他的「個人信念」。他回答說，他嘗試盡可能畫得不像其他的藝
術家，意味深長的是，他又說：「尤其是，畫得不像我自己」。他的目標是
讓他的每一系列畫作都盡可能不同於之前的系列。這種對創新的追求值得誇
讚，卻也不利於他，因為後果就是，他未能培養出任何一種特有的風格。

　　1951年春，曼‧雷終於實現回到巴黎的夢想。杜象在紐約碼頭為他和
布蓉內送行，給了他們一件石膏打造的女性生殖器模型作為餞別禮物。他
們在巴黎找到一間工作室，曼‧雷一直住到過世。他們和曼‧雷的舊愛姬姬
和黎米勒保持友好的交往。隨後的幾年裡，曼‧雷的作品——他的繪畫、超
現實主義物件、和他的攝影——屢屢在回顧展和其他大型展覽中展出。1968
年他的終身好友杜象過世，使他悲傷不已。他和布蓉內同杜象夫婦一起吃晚

飯時，杜象突然中風而死。曼‧雷說他死的時候「唇上掛著微笑。他的心聽
命於他而停止跳動。就像先前，他也停止了創作。」八年後曼‧雷也相繼過
世，他的遺孀讓他的墓碑刻上古怪的銘文：「不關心，卻不冷漠」，顯然也
是他最喜愛的一句話。

YVES TANGUY

伊夫‧坦基

法國／1948入籍美國‧巴黎超現實主義組織成員，始於1925年

出生──1900年1月5日於巴黎，全名Raymond Georges Yves Tanguy

父母──二人皆爲布列塔尼人；父爲海軍上校

定居──巴黎1900｜商船1918｜陸軍1920｜巴黎1922｜紐約1939｜康乃狄克州伍德伯里（Woodbury）1941-55

伴侶──娶杜荷（Jeanette Ducrocq）1927於巴黎（離婚1940）｜古根漢1938（短暫戀情）｜娶薩奇1940，於內華達州雷諾（Reno）（直到他過世）

過世──1955年1月15日於康乃狄克州伍德伯里，跌倒後死於中風

　　坦基是巴黎超現實主義組織的核心人物之一，爲布勒東所頌揚，忠於這場運動的理想，直到在五十五歲英年早逝。奇怪的是，他與另一個核心人物米羅恰好相反。米羅在作畫時狂野放縱，對私人生活卻從容不迫。坦基則是在作畫時從容不迫，對私人生活卻狂野放縱。坦基的夢境景觀一絲不苟，以大師的精確度作畫，充斥著微小的細節，帶有嚴肅陰鬱的氣息。然而放下畫筆時，他立即成爲一個古怪稚氣、性格外向的人，經常給社交聚會帶來破壞，可以說是超現實主義叛徒的鮮活例證。

　　坦基的部分問題在於他對酒精的愛好和敏感度。他下的棋不是我們所知的棋。棋盤上的每個棋子都是一小瓶酒，你吃掉一個棋子時，就喝掉它。他的朋友考爾德說他是「三段式坦基」。他在完全清醒時是嚴肅的坦基。接下來有點醉則是迷人的坦基。最後爛醉如泥則是粗暴的坦基。這第三個階段頗令人擔心，因爲這時如有人惹惱坦基，他就會開始找他的刀

子──幸虧他從未攜帶這樣一把刀。有時他操起餐刀威脅賓客,直到像考爾德這樣的人勇於把刀從他手中奪走。在這種極端境界時,他也會虐待長期受苦的妻子薩奇,而她卻始終勇敢地不去理會種種侮辱。令人驚訝的是,儘管他老是在社交場合上招惹麻煩,他的妻子和他的好友考爾德夫婦對他的異常行爲似乎都不太生氣。考爾德在自傳中總結他的感受時說:「我們疼愛三段式坦基!」

二十一世紀的第五天,坦基誕生於巴黎,他的父親是船長。童年時,他在布列塔尼海岸和家人一起度假,對當地的奇石和鵝卵石海灘深有所感。那附近有世界上最集中的史前巨石塊──在卡爾奈克(Carnac)共有三千多塊。這些矗立的巨石在年幼的坦基腦中留下印記。在日後成熟時期的作品中,他筆下的荒涼景色散布著光滑、岩石般的形狀,捕捉了這些巨石的奇異風光。

在巴黎的學校裡,他有個同學是畫家馬蒂斯的兒子皮耶,年少的坦基從皮耶那裡認識了馬蒂斯的繪畫──這是他第一次接觸現代藝術。多年後,坦基過世時,皮耶在1961年爲他出版了目錄全集。十四歲時,坦基因藏有乙烯而被學校開除。他對課業不感興趣,通過吸入乙烯和大量飲酒來消遣自己。

一次大戰結束後,坦基出海航行。他遵循自曾祖父以來的家族航海傳統,加入商船行列,兩年內搭貨輪遍遊非洲及南美洲。這段時期結束後,他面臨被召入法國海軍,於是假裝癲癇發作,佯裝發瘋,被診斷不宜當兵。而後,在1920年,他的詭計未被相信,因此被徵召入伍服役兩年。這一回,爲了再次逃避兵役,他用的辦法是吞蜘蛛和吃襪子,不過他的努力徒勞無益。唯一的報酬是,從軍期間,他有幸結識詩人普維(Jacques Prevert),普維後來成爲超現實主義圈的重要成員。

服完兵役後,坦基在巴黎從事過多種工作養活自己。期間有一次他擔任電車司機,撞上了一輛拉草車。他的反應是走下車溜之大吉。他的一個

演員朋友給他一些顏料和畫布，沒有經過任何訓練的他於是畫起業餘水準的畫作。而後有天，隔著巴士窗戶，坦基看到一幅基里訶的畫作陳列在畫廊櫥窗，對他造成的衝擊之大，使他從行駛中的巴士跳下車，以便仔細端詳。受到鼓舞的他銷毀了他所畫的大部分作品，開始畫得更起勁。糟糕的結果可想而知，但是他持續下去，而後在1925年接觸到超現實主義家，他們正準備成為一個組織團體，由布勒東領軍。

布勒東認識到這位瘋狂年輕人的潛力，於是將他招至麾下。不出幾年，坦基已告別了自己冷漠的早期作品，開始創作自己的私人夢境。起始於1927年的首批作品描繪了奇形怪狀的水底世界。這些畫作大獲成功，帶來他的首次個展。同一年，他第一次結婚，娶了被形容為豐滿快活、喜歡喝酒談笑的年輕姑娘杜荷為妻。接下來的十年間，他努力開拓生物與地理形貌的私密世界，並和巴黎、布魯塞爾、倫敦和紐約的超現實主義家共同展出。然而不幸的是，他的畫銷售不佳，窮得走投無路。

他在1937年碰上好運，被引薦給富有的美國收藏家和畫廊業主古根漢。她喜歡他的作品，請他在她的倫敦畫廊舉辦個展。她在巴黎迎接坦基和他妻子，開車載他們去乘渡船過英吉利海峽，而後把他們送到倫敦。展出大獲成功，畫也售出。坦基第一次賺了些錢，他孩子般的反應是把錢花掉或捐贈出去。在英國期間，每個禮拜他都寄一點錢給在巴黎的布羅納，謊稱是為了餵坦基夫婦飼養的曼島貓，其實是不讓布羅納挨餓，這顯示出他溫情的一面。

古根漢和她妹妹海柔爾（Hazel）打賭看誰搶先和一千個男人上床，古根漢決定把坦基寫入自己的紀錄。他的個展在她的畫廊舉行期間有多次派對，某天傍晚在潘若斯的漢普斯特德家中，她和坦基偷偷溜了出去，到她的公寓，她成功引誘了他，儘管他把妻子獨自留在派對上納悶他發生了什麼事。幸虧杜荷喝得太醉，沒去追查此事。不過，幾天後坦基夫婦去古根漢的鄉間別墅作客時，她倒是起了疑心。發生的一切都太過明顯，杜荷

卻覺得她不能抗議，因為他們欠古根漢太多人情。她的解決辦法是逃到當地酒吧，無奈地大醉一場。

　　此事原該就此結束，不過是個短暫的異國插曲，古根漢卻喜歡上坦基。她形容他「像孩子那樣可愛」，個性甜美，還有「一雙他引以為傲的漂亮小腳」。因此，他和杜荷回到巴黎後，古根漢自己也做好去巴黎的計畫。她安排與他祕密會面，一路帶他回到她在英國的別墅，度過另一次浪漫插曲。幾天後，坦基開始擔心他的妻子肯定在猜想他為什麼莫名其妙突然失蹤，古根漢只好依依不捨地開車載他去搭渡船返回法國。她決定不輕易放棄他，於是把她的倫敦公寓租給劇作家貝克特（Samuel Beckett），換取他在巴黎的公寓，讓她得以安排與坦基的幽會。坦基和她在那兒共度良宵，但麻煩事即將發生。古根漢在巴黎一家餐館用餐時，發現坦基夫婦也在此用餐。她走到他們桌前打招呼，杜荷卻已無法忍受，她把她正在吃的魚扔到古根漢臉上。在英國的時候，她之所以容忍這起婚外情，是因為古根漢贊助她丈夫的創作，但這女人現在竟然跟到巴黎來，這著實做得太過。此後，坦基和古根漢之間的戀情漸漸平息，儘管他們始終維持友好關係。

　　1930年代間，坦基一直是布勒東偏愛的弟子，但是在1939年，一位以叛逆公主形象出現的新來者從義大利來到巴黎，即將對這一關係造成破壞。這位引人注目的公主其實是極富才華的美國藝術家薩奇（1898-1963），她嫁給了一位俊美年輕的義大利王子而搬到羅馬。她成為聖福斯蒂諾公主（Principessa di San Faustino），住在宮殿中，但種種貴族習俗終究令她生厭，她於是甩了他，開始在巴黎工作室從事創作。她在巴黎結識了超現實主義家，不久便愛上看似稚氣的坦基。他們不理會各自配偶的內心感受，兩人展開了一段戀情。1939年隨著戰雲密布，他們逃離紐約，與布勒東夫婦和其他的超現實主義家在租來的城堡中度過一個世外桃源般的夏天。這是布勒東的一個困難時期。他喜愛坦基，而坦基一直很尊敬他，

坦基，1936，曼・雷攝

也是他最忠實的信徒，陪他度過超現實主義組織的一切激烈紛爭。布勒東以文字確認了他對坦基的牢固友情，稱他為「我可愛的朋友……令人敬畏的優雅畫家，在空中、在地下、在海上」，但是眼前的他，卻被一個美國富人所掌控。這個外人竟敢離間他和他忠實朋友之間的關係？他開始對薩奇恨之入骨，卻又不能表現出來，唯恐觸怒坦基。

對坦基而言，他又再次享受到富裕的美國同伴帶來的金援。古根漢曾經讓他看到這種關係的獎賞，而這一次，既然他與杜荷的婚姻已岌岌可危，他就更無所顧忌。那年年底戰爭終於爆發，他毫不猶豫地遷居美國，和薩奇過著有經濟保障的新生活。下定決心後，他結束了與杜荷之間的婚姻，把她留在他的巴黎工作室。納粹占領巴黎期間，她一直待在那裡，和一個年輕木工開始幽會，這名木工恰巧非常仰慕坦基的作品。他搬入工作室，在她的指導下開始偽造坦基的畫作，讓她得以出售。

安居美國後，1940年，坦基和薩奇展開一段旅程，前往蠻荒西部，美妙的奇岩怪石令他無限感慨，使他聯想起他的許多繪畫細節。他們前往內華達州的雷諾，兩人都在此獲准離婚，而後結婚。坦基的慶祝方式是扮成牛仔，騎著弓背跳躍的野馬拍照。1941年坦基和他的新婚妻子在康乃狄克州伍德伯里租下一棟大房子，卻仍保留他們的紐約公寓，往返於兩地之間。這是一段豐碩的創作時期，也是重要的展出時期，接著卻發生了一起令人措手不及的意外。在紐約生活困頓的布勒東顯然嫉妒坦基娶薩奇為妻所交上的財運，他無法再忍受現狀。紐約的皮耶・馬蒂斯畫廊在1945年展出坦基的新作品，布勒東卻當面要求皮耶終止和坦基簽訂的合同，原因是坦基養成了「資產階級的同情心」。恩斯特目睹他的朋友坦基受到這種心胸狹隘的抨擊，便極力為他辯護。

布勒東有意藉此摧毀坦基的前程。他肯定知道坦基來到紐約後即與皮耶・馬蒂斯畫廊簽訂合同，也知道這是他在該畫廊舉辦的第四次個展。畫廊和妻子薩奇給予他穩定的經濟狀況，布勒東卻無法忍受他的門生現在生

活得比他闊綽。他的卑鄙抨擊假使成功,即可能讓坦基的作品失去一個可靠的銷售管道。幸虧他提出的理由是如此微不足道,而老同學皮耶和坦基之間的情感又是如此深厚,因為他沒有機會得逞,但是坦基從來沒有原諒過布勒東的企圖,他們之間長達二十年的友誼就此結束。薩奇對紐約此際的緊張局勢做出的回應是離開城市,在伍德伯里買下一大棟農舍。他們倆在1946年搬到那兒安家落戶,把兩間外屋改建成獨立工作室,他們兩人在此度過他們的創作高產期。脫離經濟危機的坦基在此處創作出他最偉大的作品。

這棟農舍成為他們後半生的家,1948年坦基入籍成為美國公民,從此奠定他們的生活方式。他和薩奇只回過歐洲一次,那是在1953年,他們去造訪在巴黎的老朋友。在巴黎的時候,他顯然避免見到布勒東,儘管恩斯特曾嘗試讓他們重歸於好。停留期間,坦基最後一次造訪心愛的布列塔尼,再次走訪昔日常遊的洛克羅南(Locronan)。看來他也曾漫步在他從小熟識的卵石灘。我之所以這麼說,是因為次年回到紐約後,坦基開始創作一幅頂峰巨作,這幅畫作最後收入紐約現代藝術博物館館藏。這幅畫叫做《倍增的弧》(Multiplication of Arcs 1954),一位評論家說它「總結了人生的目標與關注」。然而在我看來卻是華麗的敗筆。它看起來完全就像遼闊的卵石灘,彷彿他的布列塔尼故鄉之行,把他從過去三十年來苦心探索的超現實創意世界拉回到現實世界。

創作這幅畫後不出幾個月,坦基在家中從梯子上摔下來,不幸中風後身亡。自始至終不離不棄的遺孀薩奇,讓自己忙著致力於他的繪畫目錄全集,完成後,她對著自己的心臟開了槍。坦基的骨灰被保存下來,而今與她的骨灰拌在一起,由他的老同學皮耶・馬蒂斯帶到布列塔尼,埋在他兒時漫步過的海灘。坦基卓越的循環之旅也就此完成。

坦基《寶石盒裡的太陽》（The Sun in Its Jewel Case），1937

DOROTHEA TANNING
桃樂西亞‧曇寧

美國人‧1940年代加入超現實主義家的行列，年老時拒絕超現實主義家的頭銜，說這讓她有老古董的感覺

出生──1910年8月25日於伊利諾州蓋爾斯堡（Galesburg, Illinois）

父母──父為瑞典移民；母親學音樂

定居──蓋爾斯堡1910｜芝加哥1930｜紐約1935｜亞利桑納州塞多納1947｜巴黎/塞多納1949｜法國1957｜紐約1980

伴侶──嫁給作家沙農（Homer Shannon）1941（離婚1942）｜嫁給恩斯特1946，於比佛利山莊（直到他於1976年過世）

過世──2012年1月31日於紐約曼哈頓，享年101歲

　　曇寧打破兩項紀錄。她比其他任何超現實主義家都活得久，此外，在恩斯特所有的性伴侶關係中，她顯然為時最長。她活了一個多世紀之久，嫁給性欲旺盛的恩斯特，成為他人生最後三十年的妻子。2010年慶祝百歲生日時，依然機靈的她說：「脖子以上的我年輕有力，其餘部分的我則是一百歲。」她在一百零二歲終於過世前，剛出版了第二本詩集，晚年的時候，寫作對她來說越來越重要。她沒有子女，寧願同哈巴狗為伴。

　　曇寧的祖先是斯堪地那維亞人，她的父母是虔誠的路德派教徒，二十世紀初從瑞典移居美國。曇寧1910年生於伊利諾州，生長在她所謂詭異、中產階級的寂靜氛圍中──這種氛圍日後經常出現在她的許多畫作中。七歲時，她已立志當藝術家，奇怪的是，早在聽說超現實主義運動之前，她就已經開始創作超現實主義圖像。比如十五歲時，她畫了一個頭髮是樹葉的裸女。她的叛逆脾氣使她的父母憂心忡忡，不過他們仍允許女兒搬到芝加哥，

曡寧和《自畫像（母性）》（Self-Portrait (Maternity)）於亞利桑納州塞多納，1946，黎米勒攝

1930年進當地美術學校就讀。出於某種原因，她對此不感興趣，三個禮拜後即中途輟學，靠著做藝術模特兒、插圖畫家和操偶師維生。她從小就戀慕電影中的壞人，1930年代在芝加哥，她聲稱曾和一個黑手黨約過會。不過，這件事不得善終，因爲有天他們一起去酒吧喝一杯時他被叫走，被拉出去慘遭殺害，留她獨自坐在酒吧間，猜想他人在哪裡。

曇寧在芝加哥待了五年後前往紐約。1936年參觀了曼哈頓的紐約現代美術館，從此改變她的藝術家生涯；她在那兒看到美國的超現實主義首展：巴爾（Alfred Barr）策劃的「奇幻藝術、達達與超現實主義」（Fantastic Art, Dada and Surrealism）展覽。展廳牆上所展出的，是她早已創作一段時間的繪畫類型，如今竟以一種嶄新的藝術形式出現。這次的展出使她不再質疑她從小以來一直想做的事，也給了她勇氣，使她更當回事。她爲超現實主義家的展出所震撼，決定結識他們。不巧的是，一經查詢，才發現他們都遠在巴黎居住和生活。她下定決心必須去巴黎造訪他們，不過這花了點時間，直到1939年她才動身前往法國首都。她去的不是時候，因爲終於來到巴黎時，戰爭即將爆發，她發現他們都已在逃往紐約途中。回國後，她終於得以親自結識他們。杜象成爲她的密友，1942年，她在一場派對上認識恩斯特。他和古根漢仍在他們的權宜婚姻中，但是這位年輕的美國藝術家吸引了他，他不久就去工作室拜訪她，用的理由是去參觀她的畫，卻留下來和她下棋，從此展開一段風流韻事，持續到1976年他過世爲止。

曇寧自己則曾與作家沙農有過短暫的婚姻，不過他們在1942年離了婚。恩斯特和古根漢的婚姻持續到1946年，他們的婚姻一結束，他和曇寧就在比佛利山莊結爲夫婦。這場雙對婚禮的另一對新人是曼‧雷和布蓉內。結婚後，她和恩斯特決定離開紐約，搬到荒野。他們選擇定居亞利桑納州，在偏遠山村塞多納蓋了一棟三房小屋，幸福地共同生活了十年之久。1957年，他們對官方拒絕給恩斯特美國國籍感到憤怒，於是離開美國前往巴黎。他們又一次逃離城市生活，不久即來到普羅旺斯，在新家安頓下來，一直待到

1976年恩斯特過世。曡寧在法國又待了幾年，最終仍回到紐約，1980年成立
工作室，往後漫長的一生都待在那裡。

　　她和恩斯特相處的那些年有個引人注目的特點，那就是，她的繪畫風
格從未受到她魅力超凡的丈夫所影響。她原本很容易爲此感到壓力，卻從
來不曾被影響。打從開始，她就擁有自己獨特的夢幻超現實主義。她以精確
的作畫方式創造出一個險惡世界，由陰森的旅館房間、過道和樓梯平台建構
而成，身居其間的年輕女孩們同怪獸、狗和其他的奇特生物進行著某種古怪
的交流。她以學院派手法繪出的夢幻超現實主義，使她與德爾沃和馬格利特
相提並論。到了晚年，她的構圖越來越零碎且不再精確，最終近乎抽象。晚
年時，或許對回答關於她已故丈夫的無數問題感到不勝其煩，曡寧於是鄭重
聲明她不喜歡被稱爲超現實主義家，因爲這讓她覺得自己似乎手臂被刺上標
籤，「就像集中營裡的難民」。2002年她說：「我想我將永遠被稱作超現實
主義家……但是請別說我舉著超現實主義家的招牌。那場運動在1950年代即
已結束，我本身的作品也在1960年代繼續推進，到現在還被稱爲超現實主義
家，讓我感覺自己像化石！」儘管如此，我們仍必須說，曡寧的早期超現實
主義畫作如今得到最高的評價。

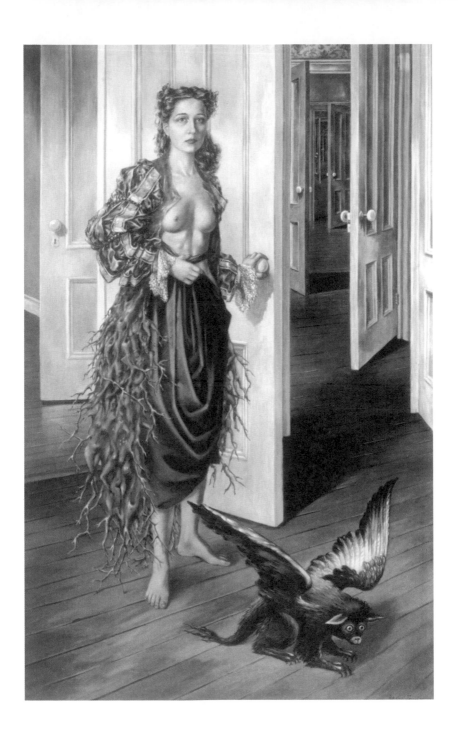

曇寧《生日》（Birthday），1942

EVENTS AND EXHIBITIONS (1925 to 1968)

1924 First Surrealist Manifesto

1925 First surrealist group exhibition at Pierre Loeb's Gallery Pierre, Paris

1929 Second Surrealist Manifesto

1935 Cubism-Surrealism International Exhibition, Den Frie, Copenhagen

1936 International Surrealist Exhibition, New Burlington Galleries, London

1936 Exposition surréaliste d'objects, Galerie Charles Ratton, Paris

1936–7 Fantastic Art, Dada, Surrealism, Museum of Modern Art, New York

1937 Exposition internationale du surréalisme, Nippon Salon, Ginza, Tokyo

1937 Surrealist Objects and Poems, London Gallery, London

1938 Exposition internationale du surréalisme, Galérie Beaux-Arts, Paris

1938 International Surrealist Exhibition, Galerie Robert, Amsterdam

1940 International Surrealist Exhibition, Galeriá de Arte Mexicano, Mexico City

1941 Breton and the surrealists transfer to New York

1942 International Surrealist Exhibition, Whitelaw Reid Mansion, New York & Philadelphia Museum of Art

1945 Surréalisme, Galerie des Editions la Boetie, Brussels

1946 Breton returns to Paris

1947 Exposition internationale du surréalisme, Galerie Maeght, Paris

1948 International Surrealist Exhibition, Topič Salon, Prague

1959 Exposition internationale du surréalisme, Galerie Daniel Cordier, Paris

1959 Mostra Internazionale del Surrealismo, Galleria Schwarz, Milan

1960 International Surrealist Exhibition, D'Arcy Galleries, New York

1964 Le Surréalisme: sources, histoire, affinités, Galerie Charpentier, Paris

1965 Exposition internationale du surréalisme, Galerie L'Oeil, Paris

1966 André Breton dies in Paris

1967 International Surrealist Exhibition, Fundação Armando Álvares Penteado, São Paulo

1967 International Surrealist Exhibition, The Enchanted Domain, Exeter City Gallery and Exe Gallery, Exeter

1968 International Surrealist Exhibition, Národní galerie v Praze, Prague

1969 Surrealist group in Paris is finally disbanded

重要事件與展覽 (1925-1968)

1924　第一份超現實主義宣言（First Surrealist Manifesto）

1925　首次超現實主義群展，巴黎Pierre Loeb Gallery

1929　第二份超現實主義宣言

1935　「立體派-超現實主義國際展」（Cubism-Surrealism International Exhibition），哥本哈根Den Frie藝術中心

1936　「國際超現實主義展」（International Surrealist Exhibition），倫敦New Burlington大道上的數家畫廊

1936　超現實主義物件展（Exposition surrealiste d'objects，巴黎Galerie Charles Ratton

1936-7　「奇幻藝術、達達、與超現實主義」（Fantastic Art, Dada, Surrealism），紐約現代美術館

1937　超現實主義國際展（Exposition internationale du surrealisme），東京銀座Nippon Salon

1937　「超現實主義物件與詩歌」（Surrealist Objects and Poems），倫敦London Gallery

1938　超現實主義國際展（Exposition internationale du surrealisme），巴黎Galerie Beaux-Arts

1938　「國際超現實主義展」（International Surrealist Exhibition），阿姆斯特丹Galerie Robert

1940　「國際超現實主義展」（International Surrealist Exhibition），墨西哥城Galeria de Arte Mexicano

1941　布勒東與超現實主義家們遷居紐約

1942　「國際超現實主義展」（International Surrealist Exhibition），紐約Whitelaw Reid Mansion & 費城美術館（Philadelphia Museum of Art）

1945　「超現實主義」（Surrealisme），布魯塞爾Galerie des Editions la Boetie

1946　布勒東返回巴黎

1947　超現實主義國際展（Exposition internationale du surrealisme），巴黎Galerie Maeght

1948　「國際超現實主義展」（International Surrealist Exhibition），布拉格Topič Salon

1959　超現實主義國際展（Exposition internationale du Surrealisme），巴黎Galerie Daniel Cordier

1959　「超現實主義國際展」（Mostra Internazionale del Surrealismo），米蘭Galleria Schwarz

1960　「國際超現實主義展」（International Surrealist Exhibition），紐約D'Arcy Galleries

1964　「超現實主義：源起、歷史、因緣（Le Surrealisme: sources, histoire, affinites），巴黎Galerie Charpentier

1965　超現實主義國際展（Exposition internationale du surrealisme），巴黎Galerie L'Oeil

1966　布勒東於巴黎過世

1967　「國際超現實主義展」（International Surrealist Exhibition），巴西聖保羅Fundacao Armando Alvares Penteado

1967　「國際超現實主義展」（International Surrealist Exhibition），「魔域」（The Enchanted Domain），艾希特（Exeter）Exeter City Gallery 及 Exe Gallery

1968　「國際超現實主義展」（International Surrealist Exhibition），布拉格Narodni galerie v Praze

1969　巴黎超現實主義組織終於解散

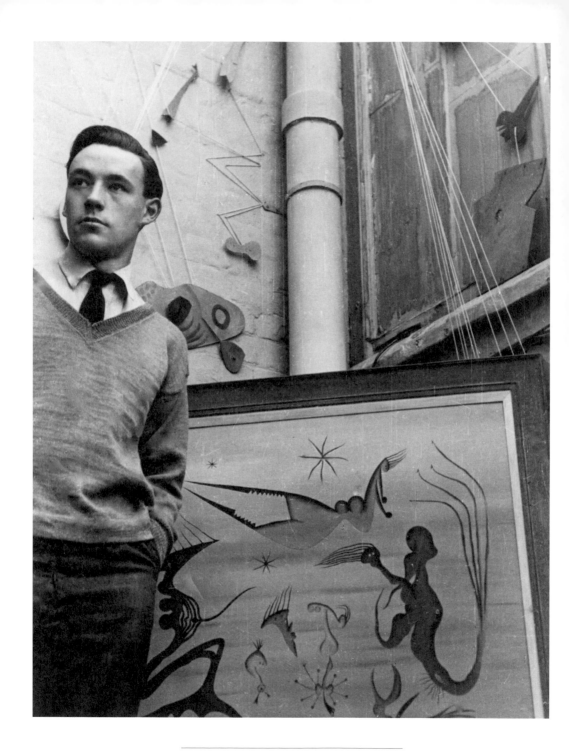

德斯蒙德・莫里斯於工作室，1948，攝影者不詳

ACKNOWLEDGMENTS
致謝

────────────

　　我謹向為本書提供幫助的人表示感謝。特別是Silvano Levy、Andrew Murray、Michel Remy和Jeffrey Sherwin，我無比感激，多年以來我曾與他們有過許多寶貴的討論。我也感謝我的太太Ramona不懈於協助研究許多超現實主義家撲朔迷離的生活細節。

　　令人遺憾的是，我所認識的活躍於1920年代至1950年代的藝術家們皆已過世，但我想把我對他們的感激之情記錄下來，衷心感謝他們當年和我分享的新點子和趣事。我有幸親自認識的人包括愛格、培根、考爾德、德朗格拉（Frederic Delanglade）、林齊奧、多門、金干（Edward Kingan）、馬多克斯、馬克威廉（F. E. McWilliam）、麥洛（Oscar Mellor）、梅森、米羅、亨利‧摩爾、諾蘭（Sidnay Nolan）、潘若斯、瓦森泰勒（Simon Watson Taylor）、崔維里安（Julian Trevelyan）以及威爾森（Scottie Wilson）。

FURTHER RESOURCES

延伸閱讀

FURTHER READING ON INDIVIDUAL ARTISTS

Countless books have been written about the work of the major surrealists. The volumes selected here, all of which are in my library, are those that focus more on their personal lives. All quotations in the text have been taken from these publications.

EILEEN AGAR

Agar, Eileen, *A Look at my Life*, Methuen, London, 1988

Byatt, A. S., *Eileen Agar 1899–1991: An Imaginative Playfulness*, exh. cat., Redfern Gallery, London, 2005

Lambirth, Andrew, *Eileen Agar: A Retrospective*, exh. cat., Birch & Conran, London, 1987

Simpson, Ann, *Eileen Agar 1899–1991*, exh. cat., National Galleries of Scotland, Edinburgh, 1999

Taylor, John Russell, 'Peek-aboo with a Woman of Infinite Variety', *The Times*, Arts Section, 15 December 2004, pp. 14–15

JEAN ARP

Jean, Marcel, *Jean Arp: Collected French Writings*, Calder & Boyars, London, 1974

Read, Herbert, *Arp*, Thames & Hudson, London, 1968.

Hancock, Jane et al., *Arp: 1886–1966*, Cambridge University Press, Cambridge, 1986

FRANCIS BACON

Farson, Daniel, *The Gilded Gutter Life of Francis Bacon*, Vintage, London, 1993

Peppiatt, Michael, *Francis Bacon: Anatomy of an Enigma*. Weidenfeld & Nicolson, London, 1996

Sinclair, Andrew, *Francis Bacon: His Life and Violent Times*, Crown, New York, 1993

Sylvester, David, *Looking Back at Francis Bacon*, Thames & Hudson, London, 2000

HANS BELLMER

Taylor, Sue, *Hans Bellmer, The Anatomy of Anxiety*, MIT Press, Cambridge, Massachusetts, 2000

Webb, Peter and Robert Short, *Hans Bellmer*, Quartet Books, London, 1985

VICTOR BRAUNER

Davidson, Susan *et al.*, *Victor*

Brauner: Surrealist Hieroglyphs,
Menil, Houston, 2002

Semin, Didier, *Victor Brauner*,
Filipacchi, Paris, 1990

ANDRÉ BRETON

Gracq, Julien *et al.*, *André Breton*,
Éditions du Centre Pompidou,
Paris, 1991

Polizzotti, Mark, *Revolution of the
Mind: The Life of André Breton*,
Bloomsbury, London, 1995

ALEXANDER CALDER

Calder, Alexander, *Calder: An
Autobiography with Pictures*,
Allen Lane Press, London, 1967

Prather, Marla, *Alexander Calder:
1898–1976*, Yale University Press,
New Haven, 1998

Sweeney, James Johnson, *Alexander
Calder*, exh. cat., Museum of
Modern Art, New York, 1943

Turner, Elizabeth Hutton and Oliver
Wick, *Calder Miró*, exh. cat.,
Fondation Beyeler, Basel and
Phillips Collection, Washington
DC, 2004

LEONORA CARRINGTON

Aberth, Susan L., *Leonora Carrington:
Surrealism, Alchemy and Art*,
Lund Humphries, London, 2004

Chadwick, Whitney, *Leonora
Carrington*, Ediciones Era,
Mexico City, 1994

GIORGIO DE CHIRICO

De Chirico, Giorgio, *The Memoirs of
Giorgio De Chirico*, Peter Owen,
London, 1971

Faldi, Italo, *Il Primo De Chirico*,
Alfieri, Milan, 1949

Far, Isabella, *De Chirico*, Abrams,
New York, 1968

Joppolo, Giovanni *et al.*, *De Chirico*,
Mondadori, Milan, 1979

Schmied, Wieland, *Giorgio de
Chirico: The Endless Journey*,
Prestel, Munich, 2002

SALVADOR DALÍ

Cowles, Fleur, *The Case of Salvador
Dalí*, Heinemann, London, 1959

Dalí, Salvador, *The Secret Life of
Salvador Dalí*, Vision Press,
London, 1948

Dalí, Salvador, *The Diary of a Genius*,
with an introduction by J.
G. Ballard, Creation Books,
London, 1994

Etherington-Smith, Meredith, *Dalí:
A Biography*, Sinclair-Stevenson,
London, 1992

Gibson, Ian *et al.*, *Salvador Dalí: The
Early Years*, Thames & Hudson,
London, 1994

Gibson, Ian, *The Shameful Life of
Salvador Dalí*, Faber and Faber,
London, 1997

Giménez-Frontín, J. L., *Teatre-Museu
Dalí*, Electa, Madrid, 1995

Parinaud, André, *The Unspeakable
Confessions of Salvador Dalí*,
Quartet Books, London, 1977

Secrest, Meryle, *Salvador Dalí, The Surrealist Jester*, Weidenfeld & Nicolson, London, 1986

PAUL DELVAUX

Gaffé, René, *Paul Delvaux ou Les Rêves Éveillés*, La Boétie, Brussels, 1945

Langui, Émile, *Paul Delvaux*, Alfieri, Venice, 1949

Rombaut, Marc, *Paul Delvaux*, Ediciones Polígrafa, Barcelona, 1990

Sojcher, Jacques, *Paul Delvaux*, Ars Mundi, Paris, 1991

Spaak, Claude, *Paul Delvaux*, De Sikkel, Antwerp, 1954

MARCEL DUCHAMP

Alexandrian, Sarane, *Marcel Duchamp*, Bonfini Press, Switzerland, 1977

Anderson, Wayne, *Marcel Duchamp: The Failed Messiah*, Éditions Fabriart, Geneva, 2011

Marquis, Alice Goldfarb, *Marcel Duchamp: The Bachelor Stripped Bare*, MFA Publications, Boston, 2002

Mink, Janis, *Marcel Duchamp, 1887–1968: Art as Anti-Art*, Taschen, Cologne, 2006

Tomkins, Calvin, *The World of Marcel Duchamp, 1887–1968*, Time-Life Books, Amsterdam, 1985

MAX ERNST

Camfield, William A., *Max Ernst: Dada and the Dawn of Surrealism*, Prestel, Munich, 1993

Ernst, Max *et al.*, *Max Ernst: Beyond Painting*, Schultz, New York, 1948

Ernst, Max, *Max Ernst*, exh. cat., Tate Gallery and Arts Council, London, 1961

McNab, Robert, *Ghost Ships: A Surrealist Love Triangle*, Yale University Press, New Haven, 2004

Spies, Werner, *Max Ernst: A Retrospective*, exh. cat., Metropolitan Museum of Art, New York and Prestel, Munich, 1991

Spies, Werner, *Max Ernst: Life and Work*, Thames & Hudson, London, 2006

LEONOR FINI

Brion, Marcel, *Leonor Fini et son oeuvre*, Jean-Jacques Pauvert, Paris, 1955

Fini, Leonor, *Leonor Fini: Peintures*, Editions Michele Trinckvel, Paris, 1994

Jelenski, Constantin, *Leonor Fini*, Editions Clairefontaine, Lausanne, 1968

Selsdon, Esther, *Leonor Fini*, Parkstone Press, New York, 1999

Villani, Tiziana, *Parcours dans l' oeuvre de Leonor Fini*, Editions Michele Trinckvel, Paris, 1989

Webb, Peter, *Sphinx: The Life and Art
 of Leonor Fini*, Vendome Press,
 New York, 2009

WILHELM FREDDIE

Skov, Birger Raben, *Wilhelm Freddie
 – A Brief Encounter with his
 Work*, Knudtzons Bogtrykkeri,
 Copenhagen, 1993

Thorsen, Jorgen, *Where Has Freddie
 Been? Freddie 1909–1972*, exh.
 cat., Acoris (The Surrealist Art
 Centre), London, 1972

Villasden, Villads *et al.*, *Freddie*, exh.
 cat., Statens Museum fur Kunst,
 Copenhagen, 1989

ALBERTO GIACOMETTI

Bonnefoy, Yves, *Alberto Giacometti*,
 Assouline, New York, 2001

Lord, James, *Giacometti, A Biography*,
 Faber & Faber, London, 1986

Sylvester, David, *Alberto Giacometti:
 Sculpture, Paintings, Drawings
 1913 65*, exh. cat., Tate Gallery
 and Arts Council, London, 1965

ARSHILE GORKY

Gale, Matthew, *Arshile Gorky,
 Enigma and Nostalgia*, exh. cat.,
 Tate Modern, London, 2010

Lader, Melvin P., *Arshile Gorky*,
 Abbeville Press, New York, 1985

Rand, Harry, *Arshile Gorky: The
 Implications of Symbols*, Prior,
 London, 1980

WIFREDO LAM

Fouchet, Max-Pol, *Wifredo Lam*,
 Ediciones Polígrafa, Barcelona,
 1976

Laurin-Lam, Lou, *Wifredo Lam:
 Catalogue Raisonné of the Painted
 Work, Vol. 1*, Acatos, Lausanne,
 1996

Laurin-Lam, Lou and Eskil Lam,
 *Wifredo Lam: Catalogue Raisonné
 of the Painted Work, Vol. 2*,
 Acatos, Lausanne, 2002

Sims, Lowery Stokes, *Wifredo Lam
 and the International Avant-
 Garde*, University of Texas Press,
 Austin, 2002

CONROY MADDOX

Levy, Silvano (ed.), *Conroy Maddox:
 Surreal Enigmas*, Keele University
 Press, 1995

Levy, Silvano, *The Scandalous Eye: The
 Surrealism of Conroy Maddox*,
 Liverpool University Press, 2003

RENÉ MAGRITTE

Benesch, Evelyn *et al.*, *René Magritte:
 The Key to Dreams*, exh. cat.,
 Kunstforum, Vienna and
 Fondation Beyeler, Basel, 2005

Gablik, Suzi, *Magritte*, Thames &
 Hudson, London, 1970

Sylvester, David, *René Magritte:
 Catalogue Raisonné*, 5 volumes,
 Philip Wilson, London, 1992–97

ANDRÉ MASSON

Ades, Dawn, *André Masson*, exh. cat.,
 Mayor Gallery, London, 1995

Ballard, Jean, *André Masson*, exh. cat., Musée Cantini, Marseilles, 1968

Lambert, Jean-Clarence, *André Masson*, Filipacchi, Paris, 1979

Leiris, M. and G. Limbour, *André Masson and his Universe*, Horizon, London, 1947

Masson, André, *Mythologies*, La Revue Fontaine, Paris, 1946

Poling, Clark V., *André Masson and the Surrealist Self*, Yale University Press, New Haven, 2008

Rubin, William and Carolyn Lanchner, *André Masson*, exh. cat., Museum of Modern Art, New York, 1976

Sylvester, David *et al.*, *André Masson: Line Unleashed*, exh. cat., Hayward Gallery, London, 1987

ROBERTO MATTA

Bozo, Dominique *et al.*, *Matta*, exh. cat., Centre Georges Pompidou, Paris, 1985

Overy, Paul *et al.*, *Matta: The Logic of Hallucination*, exh. cat., Arts Council of Great Britain, London, 1984

Rubin, William, *Matta*, exh. cat., Museum of Modern Art, New York, 1957

E. L. T. MESENS

Melly, George, *Don't Tell Sybil*, Atlas Press, London, 2013

Van den Bossche *et al.*, *E. L. T. Mesens: Dada and Surrealism in Brussels, Paris & London*, exh.

cat., Mu.ZEE, Ostend, 2013

JOAN MIRÓ

Lanchner, Caroline, *Joan Miró*, Abrams, New York, 1993

Malet, Rosa Maria *et al.*, *Joan Miró: 1893–1993*, Little, Brown, New York, 1993

Rowell, Margit, *Joan Miró: Selected Writings and Interviews*, Thames & Hudson, London, 1987

HENRY MOORE

Berthoud, Roger, *The Life of Henry Moore*, Giles de la Mare, London, 2003

Wilkinson, Alan, *Henry Moore: Writings and Conversations*, Lund Humphries, London, 2002

MERET OPPENHEIM

Hwelfenstein, Josef, *Meret Oppenheim und der Surrealismus*, Gerd Hatje, Stuttgart, 1993

Pagé, Suzanne *et al.*, *Meret Oppenheim*, exh. cat., Musée d'Art Moderne, Paris, 1984

WOLFGANG PAALEN

Pierre, José, *Wolfgang Paalen*, Filipacchi, Paris, 1980

Winter, Amy, *Wolfgang Paalen*, Praeger, Westport, Connecticut, 2003

ROLAND PENROSE

Penrose, Antony, *The Home of the Surrealists*, Frances Lincoln,

London, 2001

Penrose, Antony, *Roland Penrose, The Friendly Surrealist*, Prestel, London, 2001

Penrose, Roland, *Scrap Book 1900–1981*, Thames & Hudson, London, 1981

Slusher, Katherine, *Lee Miller, Roland Penrose: The Green Memories of Desire*, Prestel, London, 2007

PABLO PICASSO

Baldassari, Anne, *The Surrealist Picasso*, Flammarion, Paris, 2005

Baldassari, Anne, *Picasso: Life with Dora Maar*, Flammarion, Paris, 2006

Gilot, Françoise and Carlton Lake, *Life with Picasso*, McGraw-Hill, New York, 1964

Penrose, Roland, *Picasso, His Life and Work*, Gollancz, London, 1958

Richardson, John, *A Life of Picasso, Volume 1, 1881–1906*, Cape, London, 1991

Richardson, John, *A Life of Picasso, Volume 2, 1907–1917*, Cape, London, 1991

Richardson, John, *A Life of Picasso, Volume 3, 1917–1932*, Cape, London, 1991

MAN RAY

Foresta, Merry *et al.*, *Perpetual Motif: The Art of Man Ray*, Abbeville Press, New York, 1988

Mundy, Jennifer (ed.), *Duchamp, Man Ray, Picabia*, exh. cat., Tate

Modern London, 2008

Penrose, Roland, *Man Ray*, Thames & Hudson, London, 1975

Ray, Man, *Self Portrait*, Bloomsbury, London, 1988

Schaffner, Ingrid, *The Essential Man Ray*, Abrams, New York, 2003

YVES TANGUY

Ashbery, John, *Yves Tanguy*, exh. cat., Acquavella Galleries, New York, 1974

Soby, James Thrall, *Yves Tanguy*, Museum of Modern Art, New York, 1955

Tanguy, Kay Sage *et al.*, *Yves Tanguy: A Summary of his Works*, Pierre Matisse, New York, 1963

Von Maur, Karen, *Yves Tanguy and Surrealism*, Hatje Cantz, Berlin, 2001

Waldberg, Patrick, *Yves Tanguy*, André de Rache, Brussels, 1977

DOROTHEA TANNING

Plazy, Gilles, *Dorothea Tanning*, Filipacchi, Paris, 1976

ILLUSTRATION CREDITS

Dimensions are given in cm followed
by inches

DACS,
London 2018

167 Photo akg-images/Denise Bellon

170 André Masson, *The Labyrinth,* 1938. Oil
on canvas, 120 x 61 (47 1/4 x 24). Musée
National d'Art Moderne, Centre
Georges Pompidou, Paris.
© ADAGP, Paris and DACS,
London 2018

172 © Sergio Larraín/Magnum Photos

175 Roberto Matta, *The Starving Woman,*
1945. Oil on canvas, 91.5 x 76.4 (36 x 30
1/8). Christie's Images, London/Scala,
Florence. © ADAGP, Paris and DACS,
London 2018

181 © National Portrait Gallery, London

183 E. L. T. Mesens, *Alphabet Deaf (Still)
and (Always) Blind,* 1957. Collage of
gouache on cut-and-pasted woven,
corrugated, and foil papers, laid on
cardboard, 33.4 x 24.1 (13 1/8 x 9 1/2). Art
Institute of Chicago. © DACS 2018

187 © Lee Miller Archives, England 2017.
All rights reserved

191 Joan Miró, *Women and Bird in the
Night,* 1944. Gouache on canvas,
23.5 x 42.5 (9 1/4 x 16 3/4). Metropolitan
Museum, New York. Jacques and
Natasha Gelman Collection, 1998
(1999.363.54). © Successió Miró/ADAGP,
Paris and DACS London 2018

195 Photo Popperfoto/Getty Images

198 Henry Moore, *Four-Piece Composition:
Reclining Figure,* 1934. Cumberland
alabaster, 17.5 x 45.7 x 20.3 (6 7/8 x 18
x 8). Tate, London. Reproduced by
permission of The Henry Moore
Foundation

203 Archiv Lisa Wenger

206 Meret Oppenheim, *Stone Woman,* 1938.
Oil on cardboard, 59 x 49 (23 1/4 x 19 1/4).
Private collection, Bern.
© DACS 2018

209 Succession Wolfgang Paalen et Eva
Sulzer

210 Wolfgang Paalen, *Pays interdit,* 1936-
37. Oil and candlesmoke (fumage)
on canvas, 97.2 x 59.5 (38 1/4 x 23 3/8).
Succession Wolfgang Paalen et Eva
Sulzer

214 Centre Georges Pompidou, Musée

National d'Art Moderne, Centre de
création industrielle, Paris. Don de
Mme Renée Beslon-Degottex en 1982
(AM1982-313). Photo Centre Pompidou,
MNAM-CCI, Dist. RMN-Grand Palais/
image Centre Pompidou, MNAM-CCI.
© Droits réservés

219 Roland Penrose, *Conversation between
Rock and Flower,* 1928. Oil on canvas,
89.8 x 71 (35 3/8 x 28). © Roland Penrose
Estate, England 2017. All rights reserved

225 © Herbert List/Magnum Photos

229 Pablo Picasso, *Femme Lançant une
Pierre (Woman Throwing a Stone),* 1931.
Oil on canvas, 130.5 x 195.5 (51 2/5 x 77).
Musée Picasso Paris (MP133).
© Succession Picasso/DACS,
London 2018

235 © Lee Miller Archives, England 2017.
All rights reserved

237 Man Ray, *Fair Weather (Le Beau Temps),*
1939. Oil on canvas, 210 x 210 (82 5/8 x 82
5/8). Philadelphia Museum of Art, 125th
Anniversary Acquisition. Gift of Sidney
and Caroline Kimmel, 2014 (2014-1-1).
© Man Ray Trust/ADAGP, Paris and
DACS, London 2018

245 © Man Ray Trust/ADAGP, Paris and
DACS, London 2018

248 Yves Tanguy, *The Sun in Its Jewel Case,*
1937. Oil on canvas, 115.4 x 88.1 (45 7/16 x
34 11/16). The Solomon R. Guggenheim
Foundation, Peggy Guggenheim
Collection, Venice, 1976 (76.2553.95). ©
ARS, NY and DACS, London 2018

250 Photo © Lee Miller Archives, England
2017. All rights reserved. Dorothea
Tanning © ADAGP, Paris and DACS,
London 2018

253 Dorothea Tanning, *Birthday,* 1942.
Oil on canvas, 102.2 x 64.8 (40 1/4 x 25 1/2).
Philadelphia Museum of Art, 125th
Anniversary Acquisition. Purchased
with funds contributed by C. K.
Williams, II, 1999 (1999-50-1).
© ADAGP, Paris and DACS,
London 2018

256 Courtesy Desmond Morris

INDEX

索引

Page numbers in *italics* refer to illustrations